U0110868

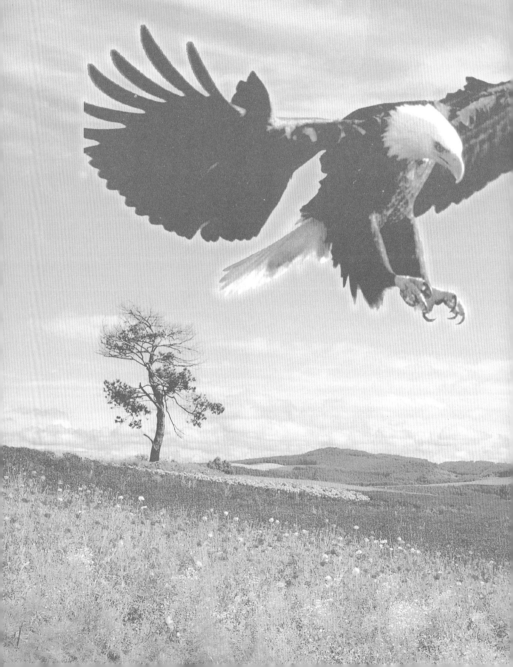

大展好書　好書大展
品嚐好書　冠群可期

大展好書　好書大展

品嘗好書　冠群可期

休閒生活
6

根雕
製作技法

汪傳龍　編著

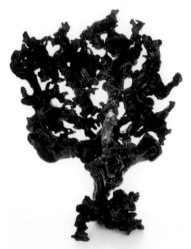

品冠文化出版社

序

　　閱讀汪傳龍先生編著的《根雕製作技法》一書，甚爲欣喜。用明瞭的文字和分解圖來介紹根雕製作工藝，這還是第一本。它的問世，對醉心於這門藝術的創作者、鑒賞者及廣大收藏愛好者來說，是值得慶賀之事。

　　汪傳龍先生創作、研究盆景根雕多年，具有紮實的理論功底和豐富的實踐經驗。他用圖文並茂的形式，對根雕的製作技法與全過程做了由淺到深、循序漸進的解剖與闡述。他拋棄門戶之見，將許多人秘而不宣的各種規律與獨家心得大白於天下，供內行同道借鑒與切磋，引門外漢步入藝術殿堂。這一份坦誠與付出，是可敬可佩的。相信汪先生這一力作能給根雕藝術的弘揚與普及帶來深遠的影響。

　　根雕藝術凝聚著中國傳統的美學思想，其作品在似與不似之間，提煉與再現著自然之美韻。它意境雋永，給人以想像空間，令人們在品味把玩之中得到陶情冶性的藝術享受。《根雕製作技法》一書除了介紹純欣賞性藝術根雕的製作方法外，還根據中國人歷來「賞與用並重」的觀念，用大量篇幅探討了根雕藝術家具及日用擺件的製作。這對根雕這門藝術以及傢俱業的發展都是有所裨益的。

　　作爲一種獨特的文化載體，根雕藝術長期得到具有一

定文化素養及品位的人們的喜愛。在改革開放的今天，多種民間藝術都擁有了前所未有的旺盛生命力。根雕藝術不僅是文人雅士的喜好，同時也爲文化水準提高了的廣大勞動者所接納。從這個意義上說，《根雕藝術製作技法》一書的問世正逢其時，它是盛世開放的藝術之花。

　　汪傳龍先生作爲一名成就斐然的中青年藝術家，能從繁忙的事務中抽身編著這本書，爲民間藝術的發展不遺餘力，其心血與精力是不會白費的。在此，我謹向他表示誠摯的祝賀。

<div style="text-align:right">胡仁甫</div>

前 言

　　根雕藝術是利用天然的奇根異木創作出來的藝術，是自然美與人的審美心理學和技術美學的綜合表現。著名史學家常任俠先生評價根雕藝術說：「天然造型，歷史長久，奇根勁節，飽含異光，造物賦彩，唯有識者，乃能衡量，略加修整，用作寶藏。」　根之奇、根之美重在發現。大地孕育塑造了根的各種姿態、結構、色澤、紋理，充滿天趣，人所不及。根雕藝術在創作過程中，要順應根的自然形態、自然結構、自然色澤、自然紋理，傳自然之神韻，抒作者之情懷。

　　根雕藝術是中國古老而傳統的藝術，始於戰國，形成於漢晉，發展於唐宋，盛於明清，今天將會更加繁榮發達。繼花卉、盆景熱之後，根雕藝術熱又在全國各地興起，各種根雕藝術團體層出不窮，創作、研究、交流、展覽盛況空前，根雕國有廠家及個體生產者生意興隆。根雕以其獨特的藝術感染力及收藏陳設的實用意義受到越來越多人的青睞，市場廣闊。

　　該書是筆者多年理論研究及創作實踐的一個總結，旨在將自己的根雕藝術創作的點滴經驗介紹給大家，希望能對廣大根雕藝術愛好者和專業生產單位有所裨益，爲中國根雕藝術的蓬勃發展盡一份微薄之力。不妥之處，敬請各

位同行和專家批評斧正。

借此機會向關心支持此書編寫繪圖的徐谷青、王立寶先生，王晶晶女士及馬鞍山根雕藝術研究會的朋友們表示衷心的感謝！

作者

目　錄

一、根雕藝術簡史

（一）起　源

　　根雕藝術起源於中國，歷史悠久。根雕藝術與中國文學、雕刻、書法、盆栽、插花、製陶、青銅器一樣，來自於人類社會實踐和審美意識，在人類長期的生產勞動過程中產生，且隨著生產力的不斷發展而逐漸成熟。人類祖先開始用樹枝、樹根燻烤食物，或用其作為武器來狩獵及防禦野獸的襲擊，後來發展到用樹枝製作簡單的生產工具和飾品。早在六七千年前的原始社會，人們已會雕刻木像，並用樹根和竹根製作飾品。

　　1977年在浙江餘姚河姆渡發現新石器時代遺址，出

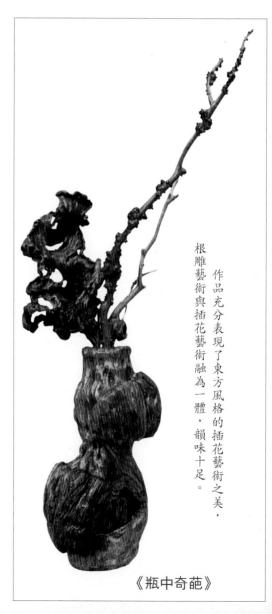

根雕藝術與插花藝術融為一體，韻味十足。

作品充分表現了東方風格的插花藝術之美，

《瓶中奇葩》

土了兩塊畫有盆栽萬年青圖案的陶器殘片及牙雕、木雕等，說明了新石器時代的人類已經能夠從大自然中獲取美感，並開始了美的創造。

　　1982 年，湖北省荊州地區博物館清理馬山一號楚墓，發現了我國戰國時代的根雕藝術作品《辟邪》。據國家文物部門考證，該文物製作於戰國時代中晚期，在西元前 340 年至西元前 270 年，距今約 2300 年。《辟邪》為一虎頭、龍身、兔尾、四足的怪獸，四足雕有蛇、雀、蛙、蟬等圖案，呈行走狀，通體朱紅漆彩繪，極富動態和神韻，木根的自然形態與人工雕琢融為一體，色彩古雅樸實。數年後，湖北荊沙鐵路考古隊又在湖北荊門市十里鋪鎮包山二號墓裏挖掘出我國戰國時代較為精緻的根雕藝術作品《角形器》。據考證，這件根雕藝術作品隨葬年約為西元前 300 年的戰國時代。該品色烏，呈兩隻盤結的小螭形狀，並略雕有螭頭及腹部紋理。表明古代根雕藝術家已掌握對天然根材依形度勢的創作原理，只略在局部雕刻，既突出了根的自然之美，又顯示了精湛的人工技藝。

　　出土的兩件根雕藝術作品《辟邪》和《角形器》，表明在我國 2300 年前根雕藝術就已經誕生。

（二）發　展

　　根雕藝術始於戰國時代，形成於漢晉。根雕藝術製作由簡到繁，從製作實用小品，如筆筒、筆架、抓手、煙斗、枕頭等，發展到製作宮廳軒堂中陳設的多種形式的似是而非的繁雜的人物、花鳥、大型擺件和富麗堂皇的各種

傢俱。這段時期的根雕藝術創作者寥若晨星，欣賞者極少，根雕藝術作品多是達官貴人乃至帝王將相的奢侈品。

　　到了隋唐時期，隨著社會生產力的發展、人民生活水準的提高，文化藝術事業日趨繁榮興盛，根雕藝術也得到相應的發展。唐書《李泌傳》中有李泌採用天然樹根製作「龍形爪」獻給皇上的記載。唐代的韓愈將一件似人的根雕藝術作品視為「神佛」，稱之為《木居士》，在《題木居士》中曰：「根如頭面幹如身……偶然題作木居士，便有無窮求福人。」「朽蠹不勝刀鋸力，匠人雖巧欲如何？」從敘述中不難看出唐代的根雕藝術備受文人的青睞，根雕藝術創作注重自然美。五代時期的畫家阮郜繪製的《閬苑女仙圖》中有天然根雕藝術木榻、凳等器物的描繪。宋元時期北京李昉編撰的《太平廣記》，詳細敘述了商人張弦偶得黃荊製作「荊根枕」獻廟之事。

　　明清時代根雕藝術得到發展。明代根雕藝術家以枯木根藤做禪椅，上海豫園至今陳列著明代根雕藝術家用榕樹根製作的《玉玲瓏麒麟》《鳳凰》等作品。在明代的書畫作品中也有很多有關根雕藝術的記敘和圖繪。明代根雕藝術作品的特點是：選材上根要盤根錯節，製作上強調不以刀斧為奇，稍加剖、磨而巧奪天工。

　　到了清代，金陵、嘉定地區根雕藝術創作更為繁榮，諸如朱雅正和秦一爵創作的根雕藝術作品《漁翁》《張果老》；封氏根雕藝術世家的錫祿和錫璋兄弟創作的根雕藝術作品《王右軍換鵝》《劉海戲蟾》《布袋和尚》《孟襄陽騎驢踏雪》；福建根雕藝術家創作的《福祿壽三星》和

《麻姑仙女》等。這些作品「三分人工、七分天成」，依材擇題，順勢加工，妙用根態，略加雕琢。這一時期的創作垂青於天趣神韻，自然美被表現得淋漓盡致，局部雕刻起到畫龍點睛作用，使作品更加傳神。

清末民國初，外侵內亂，民不聊生，根雕藝術日趨衰落。

（三）現　狀

目前，國家振興，經濟繁榮，古老傳統的根雕藝術很快得以復蘇，並異軍突起，大放光彩。中國工藝美術學會於 1985 年 12 月 24 日至 26 日在北京召開中國工藝美術學會根雕藝術研究會成立大會，中國花卉盆景協會也下設了根雕藝術研究組，群眾性的根雕藝術團體層出不窮，根雕藝術創作及展覽盛況空前。1987 年 11 月在北京工藝美術博物館舉辦了「第一屆中國根雕藝術優秀作品展」。各省、市、自治區舉辦的各種根雕藝術展更是數不勝數。福建、浙江、安徽、江蘇、河北、陝西等省根雕藝術廠家和個體生產單位不斷增加，根雕藝術生產形成了一定的規模，創作的根雕藝術作品更是日益繁多。

隨著根雕藝術的社會效益、經濟效益日趨顯著，根雕藝術作品成了饋贈國際友人、親朋好友的貴重禮品。如作品《雄踞》《五鬼鬧判》陳設在廳室，很有氣勢，作為饋贈佳品有其特殊意義。根雕藝術作品銷售量日見增大，尤其是實用性根雕藝術作品銷量看好，很多根雕藝術作品正走出國門出口創匯。根雕藝術作品以其獨具匠心、藝作天

成的藝術感染力及較高的收藏價值，受到越來越多人的青
睞，應該說根雕藝術創作有著廣闊的市場前景。

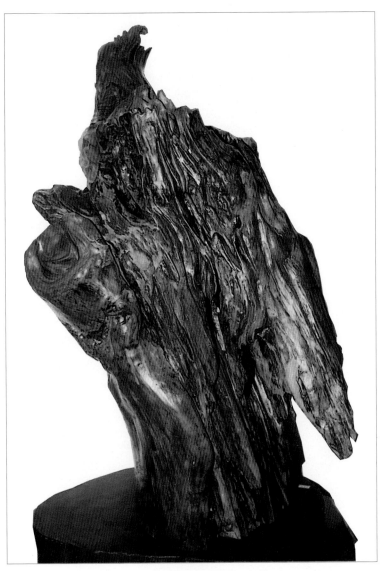

《雄踞》

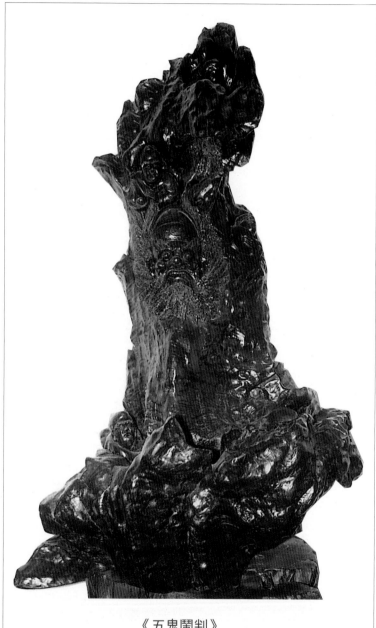

《五鬼鬧判》

二、風格特色

　　根雕藝術的地區差別由來已久，清代時浙江、福建、安徽等地的根雕藝術，在根材的選擇、加工的技藝、著色的方法上就有很大的區別。由於受傳統工藝的影響、師承關係的不同、審美趣味的差異，各地選用材料的千差萬別，使得各地根雕藝術有著明顯的地方特色，在一些地區已形成一定的風格。作品《朝陽》是上海創作的，其細膩雅致的風格較為明顯。

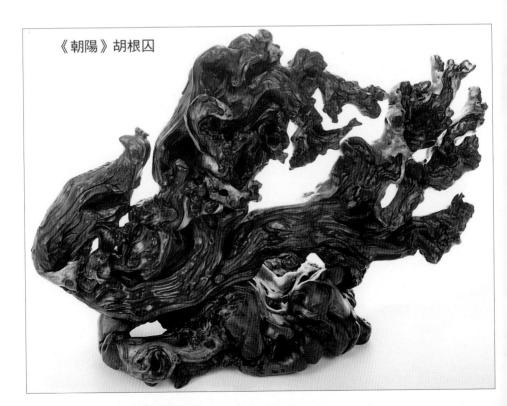

《朝陽》胡根囚

（一）福建根雕藝術

福建有著傳統的根雕加工技藝和得天獨厚的根材資源優勢，如龍眼木、荔枝根、杉木、柳幹、榕樹根等。福建沿海對外貿易十分方便，根雕藝術品出口較多，良好的經濟效益使福建根雕藝術如虎添翼。福建有一批創作根雕藝術的傑出人才，如屠一道、林祥梧等。屠一道父子根雕藝術作品曾赴香港舉辦展覽，並拍攝成新聞影片向國外報導，谷牧為其根雕藝術作品題詞「匠心獨運，藝作天成」。筆者在無錫「屠一道根雕藝術陳列館」看過屠先生捐獻的根雕藝術作品，作品《龍鳳呈祥》扁平狀，高約2

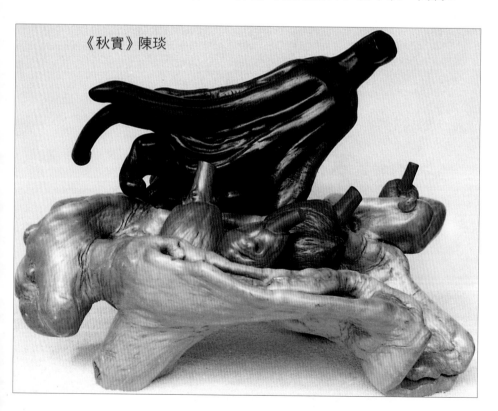

《秋實》陳琰

公尺，寬約1.5公尺，被擠壓的樹根奇特怪異，作者僅在局部雕刻龍鳳形象，既朦朧又生動，十分有趣。林祥梧先生創作的花卉、飛禽走獸更是惟妙惟肖。總體上看，福建根雕藝術在著色上尤為講究，成為一大特色。作品多採用仿古處理使其黑裏藏紅、紅中透亮，給人一種端莊凝重、古老質樸的感覺。福建根雕藝術作品立意新穎、選材講究、氣勢宏大，野氣、霸氣十足。當然，福建也有一些根雕藝術作品的著色方法與上述截然相反，注重表現根的木色、紋理，著色淺或不上色，追求天然韻味。如陳琰的作品《秋實》，各種果實依其天然色澤，略微著色即成。

（二）浙江根雕藝術

　　浙江是歷史上的雕刻勝地，東陽木雕、青田石雕久負盛名，技藝精湛。其根雕材料頗為豐富，主要根材為木、杜鵑、黃荊，還有紫薇、白檀、黃楊、樟樹、油茶、馬尾松、烏飯樹等。上述有利條件為浙江根雕藝術的迅速崛起奠定了基礎。

　　李葦、高公博創作的根雕藝術作品在繼承傳統的基礎上力求創新，發揚傳統的雕刻之長，充分利用根材的天然形態加以精雕巧琢，作品既具象又抽象。近幾年崛起的青年根雕藝術家徐谷青善因材施藝，創作的大型根雕藝術作品頗有特色，被外商購去的《未來佛》，高3.7公尺，重4.5噸；正在創作中的《壽星》，高4.85公尺、寬2.1公尺，重達數噸。大型根雕藝術作品氣勢磅礴，氣度非凡。浙江根雕藝術創作不僅強調根的藝術性，更注重它的實用

性，根雕藝術家具及實用擺設的製作更是廣泛而普遍。巧借根木的疤節、瘤體、紋理、自然形態，進行局部雕刻是浙江根雕藝術作品的主要風格特色，而把根雕藝術作品的實用性、欣賞性、藝術性巧妙地融為一體也可以說是它的優勢之一。如《福祿壽》《醉八仙》和《龍王逞威》《生機》。

《福祿壽》徐谷青

（三）上海根雕藝術

上海是中國經濟發達、對外交流十分活躍的口岸城市。該地根雕藝術的原材料和樹木盆景材料一樣，主要求購於外省，所以該地根雕藝術原材料多種多樣，南北方樹種都有。

上海根雕藝術在選材上特別講究，材料利用上十分珍惜。根雕藝術家胡仁甫先生攜子創建了具有特色的「家庭根雕藝術館」，很多國際友人慕名而來，不惜重金購買他的作品。

上海根雕藝術選材精、用材廣、立意深、大小適中，尤其是加工技藝特別精細，哪怕是一個細小的部位也一絲不苟、精雕細刻。如胡根因的作品《爭奇鬥妍》《母愛》，造型及著色上善因材施藝，突出根材自然美，作品玲瓏剔透，乖巧細膩，常在似與不似之間，完整性強，藝術品位高。

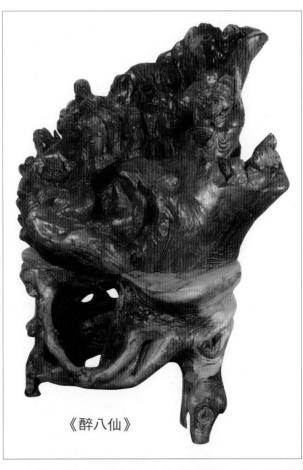

《醉八仙》

（四）北京根雕藝術

北京是中國的首都，也是政治、經濟、文化藝術和對外交流的中心，藝術家雲集，資訊多，觀念新，藝術水準高。1985年在北京成立了「中國工藝美術學會根雕藝術研究會」。北京現代根雕藝術起步早、發展快，為中國現代根雕藝術事業的迅速崛起和蓬勃發展起到了推波助瀾的作用。根雕藝術材料多採用紫穗槐、鵝耳櫪、荊條、紅楊柳、柏樹及果樹和從外地引進的南方根材，但從整體上看，根材的品種及品質較南方遜色不少。

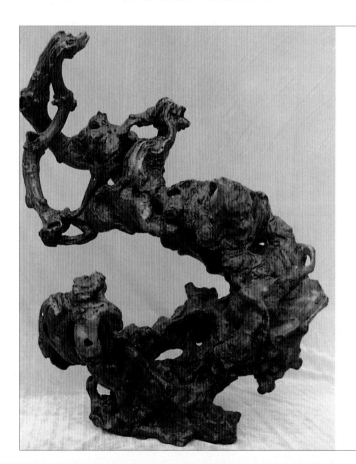

《生機》徐谷青

一株古老的樹樁，其頂部好似長出了嫩枝，正生機勃勃地向上生長。

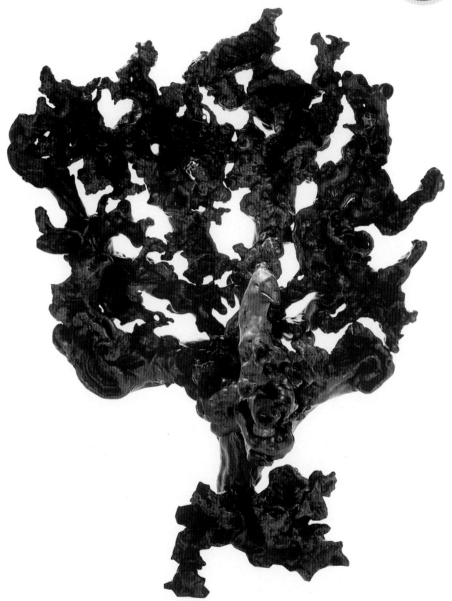

《爭奇鬥豔》胡根囚

作品取材於貴州山區岩石中一枯死野杜鵑，高130公分，寬100公分，其巧妙構思，定格於孔雀開屏的瞬間，表現了孔雀對美的渴望和追求。

　　北京根雕藝術創作者普遍文化素質高、藝術造詣深，如馬馱驥、劉煥璋、李德利、張雲祥、黃承田先生等，有的是藝術編導、畫家，有的是雕塑家、美術家，他們的作品洋溢著現代根雕藝術的氣息，蘊含著高深的文化藝術內涵。根雕藝術家馬馱驥先生創作的《馬空冀北》《飛天》《浴女》等，構圖簡潔明快，以靜求動，似像非像，大膽誇張、變形，線條的塑造充滿著強烈的動態和韻律，更顯得有個性和特色，把現代根雕藝術之韻味表現得淋漓盡致。

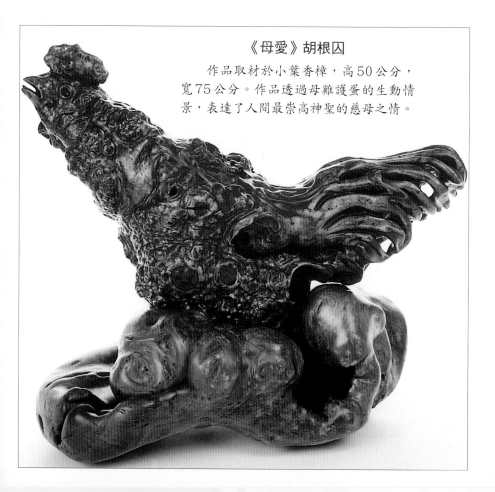

《母愛》胡根囚

　　作品取材於小葉香樟，高50公分，寬75公分。作品透過母雞護蛋的生動情景，表達了人間最崇高神聖的慈母之情。

　　總體上看北京根雕藝術重自然輕雕刻，構圖講究，形態上不求形全，力求神似，粗放與精細融為一體，粗則粗獷豪放，細則纖細如毫，注重根的藝術語言表達，根的形、線塑造恰到好處，立意深刻新穎，命名獨特巧妙。

（五）湖北根雕藝術

　　湖北根雕藝術歷史悠久。在江陵出土的《辟邪》及沙市出土的《角形器》，據考證為戰國時代隨葬根雕藝術作品，這證實湖北早期根雕藝術已達到了一定的水準。

　　20世紀80年代湖北的樹木盆景藝術發展特別快，這使與樹木盆景相連的根雕藝術也得到相應的發展。湖北的根雕藝術選材較為豐富，如白蠟、龍木、黃楊、防楓、櫟木、紫香、黃荊、古藤，這為湖北根雕藝術的迅速發展奠定了良好的物質基礎。另外，湖北各地經常舉辦根雕藝術作品展覽，為廣大根雕藝術創作者提供了更多的實習、觀摩、交流的機會，使湖北的根雕藝術水準不斷提高。

　　近年來湖北實用根雕藝術發展特別快，創作題材十分廣泛而帶有鄉土氣息且勇於創新。很多地方加工根雕藝術家具和盆景幾架等，並能批量生產，具有一定規模，產品不但銷往國內很多地方，還出口國外。除實用根雕藝術外，以欣賞為主的根雕藝術創作內容也十分豐富，既有傳統的人物、花鳥、魚蟲，又有反映現代生活的根雕藝術作品單件和組合件，還有山水盆景式根雕藝術和各種壁掛式根雕藝術。

　　根雕藝術創作上帶有濃郁的鄉土文化氣息，如《不肯

過江東》《編鐘樂舞》《楚魂》《龍騰虎躍》《玄武》等根雕藝術作品就是表現當地風土民情的。反映當代生活的根雕藝術作品《拼搏》《騰飛》《晨曲》《萬里長江圖》等則有著強烈的時代感，使人耳目一新。

（六）吉林根雕藝術

通常根雕藝術創作的原材料絕大多數來自於枯死的樹根，或施工開採遺棄的活根等，而吉林根雕藝術創作材料則大多採用松花江裏的浪木。陸地上採集的根有大地孕育出來的美，浪木則有水流洗刷出來的美，兩種美各有千秋。由於自然背景的差異，根木所呈現出的形態、紋理、色澤迥然不同。早年松花江上游攔江築壩，水位大漲致使大量的樹木被水吞沒，樹木長期悶泡水中，逐漸自然解體，或沉入湖底，或漂浮水面。經過無數次的洗刷，木體變形、自然成趣。經過根雕藝術家慧眼識寶、巧妙構思、精心製作，從而把這些曾經無人問津的廢材變成了獨具風格特色的浪木根雕藝術作品。如戚士媛創作的《長白風光》，獨具匠心的著色處理，盡情展現了長白山白雪皚皚的自然景觀，作品渾厚、凝重、沉鬱。

（七）安徽根雕藝術

明清時代安徽的文化藝術已經非常發達，徽派建築、木雕、磚雕、石雕、版畫、盆景及桐城文學、新安畫派等都聞名於世，人才輩出。至今在安徽許多地方還保存著明代建築，建築物上精湛的木雕木刻令人歎為觀止。氣宇軒

《聖火》蔣棟樑

作品上下一氣呵成，縱向流動的線條及末端的自然收頂，恰似一盞燃燒的火炬，凹凸不平的圓形底座，亦配得恰到好處。

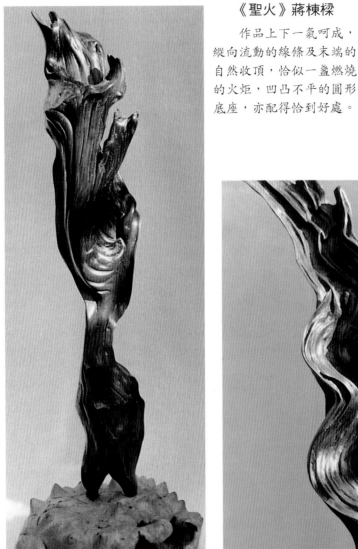

《歲月如流》蔣棟樑

作品用一蠟梅枯樁製作而成。那線條猶如流水，充滿柔情。

昂、雄偉挺拔的各種石牌坊上高超的石雕石刻更是奇巧無比。根雕藝術也隨之得到相應的發展。清代，黃山附近的太平縣有個根雕藝術家湯俎，到黃山採挖古木樹根創作人物鳥獸，頗有美譽。安徽皖南山區根雕藝術材料也十分豐富，品種繁多，如木、榆、櫸、三角楓、紫薇、柞木、梅、松柏、樸、竹根等。毫無疑問，這些原材料為今天安徽根雕藝術的發展奠定了良好基礎。安徽根雕藝術取材廣、新意多、求自然。木根用得最多，也有選用竹根、松塔的。根材的多樣性豐富了根雕藝術創作內容。

　　徽派根雕藝術在形式及內容上頗有獨到之處，如根雕藝術作品《聖火》——熊熊燃燒的火炬，恰似奧運聖火，其形式與內容達到完美的統一。蔣棟樑的作品《歲月如流》，將歲月如流水般逝去的意境，刻畫得入木三分。根字也是安徽首創，根字與書法有異曲同工之妙，它將書法中的中鋒用筆及線條的圓潤厚實很好地表現出來，既保留了根的自然美，又飽含書法藝術的抽象美。根雕藝術作品

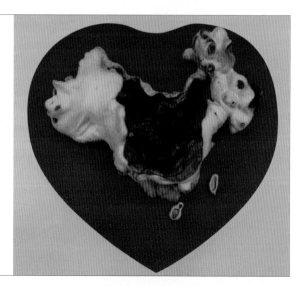

《我的中國心》張仁繁

　　作者將酷似中國地圖的根塊加工後，粘在心形的襯墊上，寓意中國永遠在我心中，表現了炎黃子孫對中國深深的眷念。

《赤壁賦》巧妙地將繪畫語言與根雕藝術語言融合在一起，耐人尋味。在根雕藝術創作上採用壁掛形式，巧借書畫藝術語言來豐富根雕藝術內容，拓寬了根雕藝術表現形式，應該說是安徽根雕藝術的一大特色。安徽的根雕藝術創作，因形就勢、順其自然，很少雕刻，著色處理上講究質樸，使根最本質的美——自然美得到最大的表現。如張紅繁的《我的中國心》、劉宜珍的《醉仙》、徐谷青的《殘荷聽雨》都是利用自然根形創作的優秀作品。

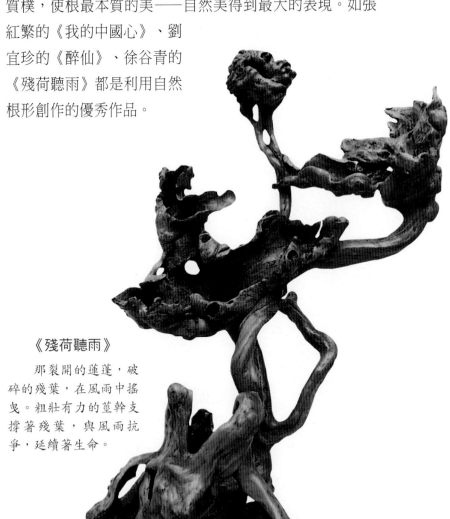

《殘荷聽雨》

那裂開的蓮蓬，破碎的殘葉，在風雨中搖曳。粗壯有力的莖幹支撐著殘葉，與風雨抗爭，延續著生命。

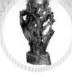

（八）雲南根雕藝術

　　雲南有植物王國之稱，有著各種古老而奇特的雜木，根材資源得天獨厚。同時它又是少數民族較多的省份之一，有著豐厚的傳統文化基礎，使雲南根雕藝術帶有濃郁的地方民俗風味。根雕藝術作品《賽馬》最具代表性，賽馬的人屈背俯首，馳騁的馬前蹄騰空，異常生動地表現了賽馬運動的緊張場面。作品中似人非馬和人、馬不合比例的天然造型，韻味十足，既有濃郁的鄉土氣息，又不失根雕藝術之高雅。根雕藝術作品《爭雄》刻畫了兩隻鬥雞各不相讓、啄殺爭雄的精彩場面。《傣族少女》《葫蘆信》《景頗女》巧用根木節段和外皮，稍加雕刻，把少數民族姑娘輕盈、婀娜的舞姿刻畫得栩栩如生。

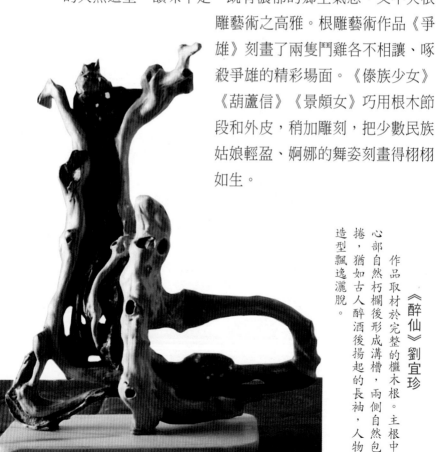

《醉仙》劉宜珍

作品取材於完整的櫪木根。主根中心部自然朽欄後形成溝槽，兩側自然包捲，猶如古人醉酒後揚起的長袖，人物造型飄逸瀟脫。

（九）廣西根雕藝術

　　廣西根材資源豐富，根雕藝術發展較快。其特點是注重根的自然效果，稍事雕琢，精心於形體塑造，猶如中國的寫意畫，不拘小節、以勢達意、以形寫神，抽象性和意象性強，有種含蓄之美、朦朧之美。如根雕藝術作品《扭動》，沒有什麼具體的形象，只是再現了物體運動留下的軌跡，記述了物體運動的旋律美。《十二生肖》和《紅樓十二釵》系列根雕藝術作品注重動物、人物外部形象的塑造，拋棄了局部形象的精雕細刻。這些作品的特點是對某一題材進行系列創作，並將其有機地組合，大大豐富了作品的內涵及藝術表現形式，增強了藝術感染力，這也是廣西根雕藝術創作方面的有益嘗試。

（十）其他地方根雕藝術

　　江蘇一直是經濟較為發達的省份，江蘇省會古稱金陵的南京，是歷史文化名城，自明代以來金陵的根雕藝術就十分繁榮。新中國成立以後，樹木盆景藝術得到繼承和發展，如蘇派盆景、揚派盆景、通派盆景在全國頗有影響，與樹木盆景相關的根雕藝術也得到相應的發展。但由於根材較為貧乏，又或多或少影響了根雕藝術的發展。

　　江蘇根雕藝術能博採眾家之長，加工、造型、著色善於因勢利導、巧借天然。《沖》《來福》《誰敢占我藍天》等根雕藝術作品精巧細膩，抒情而秀美。《瀾滄江畔》刻畫了一位亭亭玉立的少女，身姿纖細柔和，頭戴斗

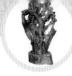

笠，人物未著色但打磨精細，配置了不規則帶雨點狀的紅木底座，形象生動，少女的純真、羞澀呼之欲出。

近年來山東經濟突飛猛進，帶動了文化藝術的繁榮發展，根雕藝術也不例外。根雕藝術的普及和根雕藝術材料的豐富為山東根雕藝術的迅速發展奠定了良好的基礎。其特點是注重根雕藝術語言的表達，尋求根的自然和天趣，在造型上少拼接、少雕刻或不拼接、不雕刻，尊重根的原形。色彩處理上儘量不著色或少著色，講求根的原色，使根雕藝術作品富有山東人的粗獷、豪放及質樸、灑脫之風骨。如根雕藝術作品《力》《獵》《威》《團聚》《對心桃》等，重自然、不拼接、不著色，兩分人工，八分天成。

江西根材資源十分豐富，從事木雕木刻的人數也多，根雕藝術發展潛力很大。江西根雕藝術比較注

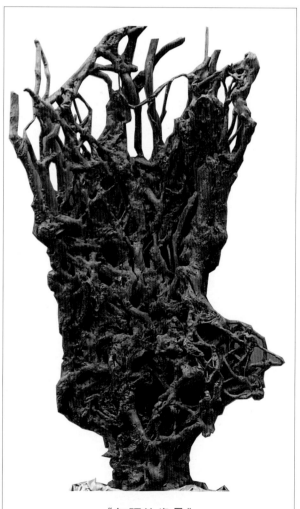

《無語的歲月》

重景觀的表現，如根雕藝術作品《澤畔東籬情》，其山、石、籬笆、樹、底座均由根木組成，一派田園風光，詩情畫意，別具一格。作品《無語的歲月》《中華魂》將盤根錯節的樹根以自然的形態展現出來，強調了根雕的原汁原味。在樹木盆景藝術中，往往將一些單株不成型或局部受害死亡的樹木進行組合，以表現自然界叢林景觀。江西根雕藝術作者借鑒盆景創作形式將單體不成形或藝術價值不高的根材個體進行組合，表現一種自然景觀，這種拼接組合方式是根雕藝術的一種創新。

　　廣東根雕藝術作品《精彩表演》構思精巧，其底座與根雕藝術作品有機地融合成了不可分割的整體。

　　河南、四川根雕藝術作品巧用根的自然形態，並在局部精雕細刻，使原來根材形象得到昇華。如河南根雕藝術作品《醉》《童子拜觀音》《醉打山門》《奔月》《山鬼》等，雖經雕刻但不失自然且恰到好處。有些根材過於臃腫或意象過於模糊，就在局部進行精雕細刻，提高了原來根材的藝術品位，這不失為根雕藝術創作中的又一種好方法。

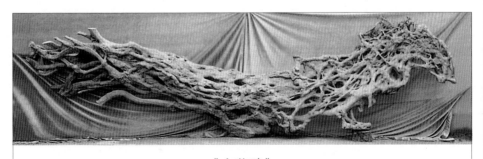

《中華魂》

三、類型與形式

（一）類　型

1. 抽象型

抽象型不是具體的形象造型，而是超脫事物具體的、直觀的形象，暗示或潛藏某種意向的一種模糊形象，這種模糊形象往往摻入了人為想像因素。觀者再根據這種模糊不明確的形象進行想像、體會，形成心目中形象的概念，引起共鳴，或憂傷或喜悅或興奮。

如屠一道的根雕藝術作品《無奈》，整個造型沒有具體形象，但那被緊纏的樹幹，表現了一種被壓抑和無可奈何的感覺。又如張仁繁先生的根雕藝術作品《無言的結局》，那圓潤整實、凹凸起伏的交織形體，神秘而幽邃，彷彿在思索著人間的風雨歲月，又彷彿在孕育著新的生機。《混沌初開》更是以一種抽象的形態來展現想像的空間。

2. 似像型

「似像非像，似是而非」的藝術形象即為似像型。它不是對外界事物真實的模仿以求形象的逼真和細節的完整，而是既像又不太像。或某些部分幾乎失真走形，或某些部分缺少了什麼，或形象的某些部分又多出了什麼，但

透過藝術加工，可賦予作品形象上的神似。似像型根雕藝術作品往往有意忽略形象的逼真和完整，而追求形體神態的完美。如王炳金先生創作的《像不像》，似「象」非「象」，象的笨拙、憨厚可愛的神態被表現得恰到好處。

《無奈》屠一道

　　樹木在生長過程中被藤條纏繞後樹幹扭曲，作者巧取其中比較典型的一段進行創作。作品雖沒有具體形象，但卻蘊涵某種情懷。被緊纏的樹幹，給人一種壓抑和無可奈何的感覺。

《無言的結局》張仁繁

　　這是一截由於藤本植物纏繞而形成的旋轉體樹樁，作者取其一段進行加工，意在表現一種生命現象和植物生長運動留下的軌跡。作品表現了一種旋律美。

　　根雕作品大多是似像非像，如《壽石》《回首》
《邁》《福祿壽》《八仙》《朔風》《龍》《花蕾爭豔》
《奇葩》《吼》《暢遊》《劍拔弩張》《梳羽》《小憩》
等均是似像型的作品。

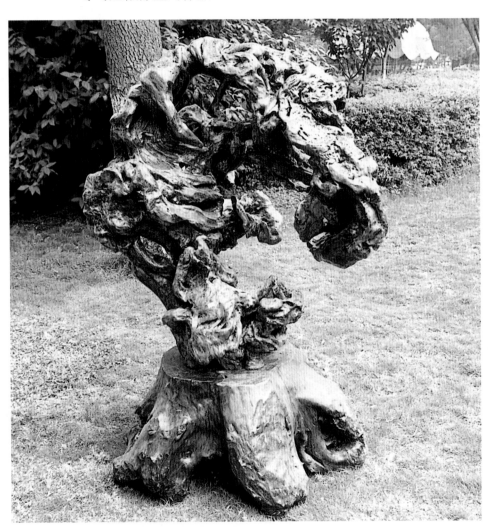

《混沌初開》徐谷青

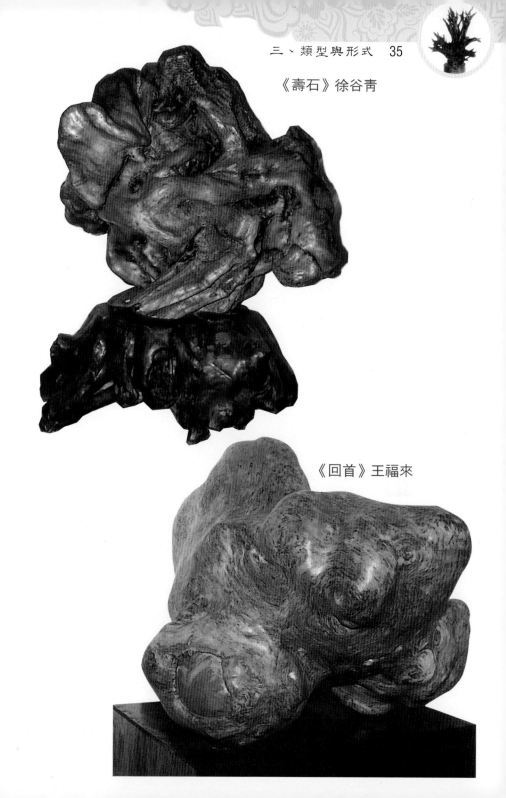

《壽石》徐谷青

《回首》王福來

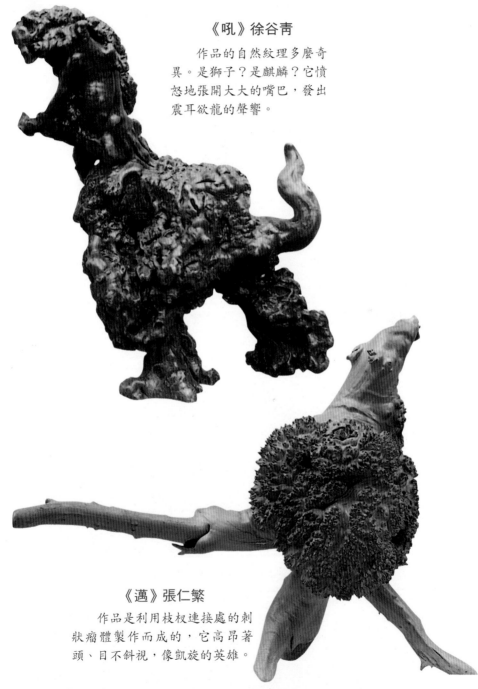

《吼》徐谷青

作品的自然紋理多麼奇
異。是獅子？是麒麟？它憤
怒地張開大大的嘴巴，發出
震耳欲聾的聲響。

《邁》張仁繁

作品是利用枝杈連接處的刺
狀瘤體製作而成的，它高昂著
頭、目不斜視，像凱旋的英雄。

《花蕾爭豔》蔣棟樑

　　作品是兩個奇異的榆樹根製成的。一個呈完全開放狀，另一個為初綻的花蕾。一大一小固定在黑色的底座上，錯落有致，自然生動。

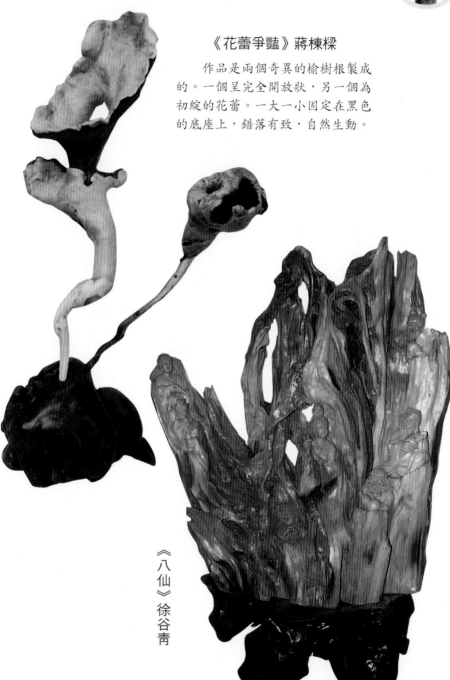

《八仙》徐谷青

《像不像》王炳金

作品根材為一整體
根塊，宛如一隻幼象，
雖然沒有象鼻子，但增
加了趣味性。

《奇葩》蔣棟樑

作品取材於櫪木根。
加工製作隨其自然，不
雕不刻，不拼接，也不
著色，打磨拋光後上地
板蠟。作品好似綻放的
鮮花，野趣天成，生動
活潑。

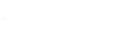

《朔風》張仁繁

　　作品造型完整、極富動感。不合比例的馬，前蹄揚起，昂頭回首。枯爛殘存的筋脈線條似馬的鬃毛，被強勁的風吹向一側，異常生動。

《龍》徐谷青

《梳羽》張仁繁

作品高約60公分。左上
部自然枯爛，紋理清晰，深褐
色凹進去的粗糙塊狀與中間偏
右的光滑淺黃白色體形成了強
烈對比。左上側猶如一隻鳥將
頭側向背部，梳理著自己可愛
的翅羽。

《暢游》張仁繁

作品取材於整體三角
楓根樁，無任何拼接。一
隻大金魚正奮力地向下暢
游，其尾部在水中游動受
阻的形態，惟妙惟肖。

《劍拔弩張》張仁繁

　　這是一段完整的根木，頭尾、底座均為自然形成。那有力的大尾巴向一邊甩去，展現了白鰭豚從水中躍出的瞬間景觀。

《小憩》屠一道

　　在一塊太湖石上，站著一雙雄赳赳、氣昂昂的大公雞，它正高鳴之後小憩。作品用仿古色，深沉、厚重。

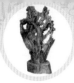

3. 具象型

具象型就是有比較明確具體的實物形象。具象型根雕藝術作品形體較為逼真，或某一局部與實物特別相像，具象型根雕藝術作品一般都依賴於人為雕刻，但絕不等同於木雕，前者是以自然為主、雕刻為輔，後者則以雕刻為主。絕大多數具象型根雕藝術作品以人物及花、鳥、魚、蟲等飛禽走獸為創作素材。如作品《夏之韻》《待哺》《松鼠》《金蟾戲錢》《天真》《豔石彌勒佛》《歲月千

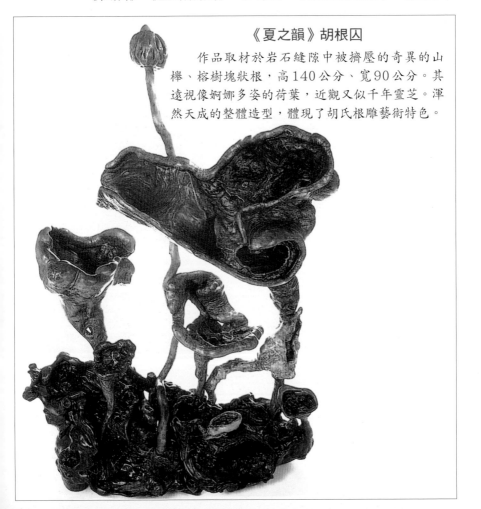

《夏之韻》胡根囚

作品取材於岩石縫隙中被擠壓的奇異的山櫸、榕樹塊狀根，高140公分、寬90公分。其遠視像婀娜多姿的荷葉，近觀又似千年靈芝。渾然天成的整體造型，體現了胡氏根雕藝術特色。

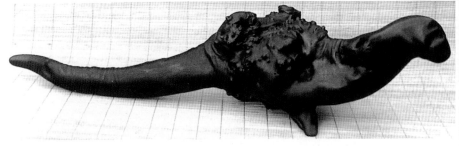

《待哺》張仁繁

　　一隻剛剛出世不久的小傢伙，昂著腦袋，拖著長長的尾巴，小心謹慎地向前邁動。那柔嫩的皮膚光滑圓潤，稚弱可愛。

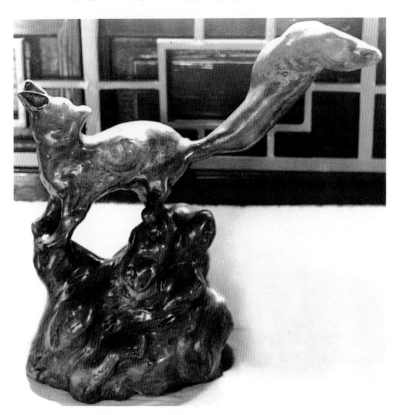

《松鼠》屠一道

　　一隻精靈般的松鼠，揚起大大的尾巴，豎起雙耳，回頭張望。作品把松鼠的天真、活潑、頑皮、無拘無束的性格表現得非常真切。

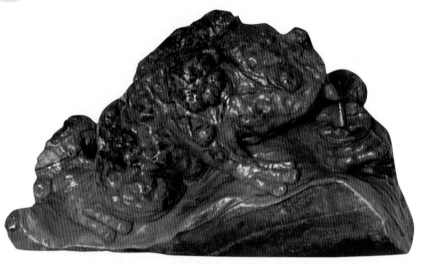

《金蟾戲錢》徐谷青

作者巧妙借用了根木本來就具有的疙瘩肌理，來塑造蟾的形象，並在局部進行雕刻。作品邊緣有趣的切割和雕琢的一串錢，豐富了畫面的內容。

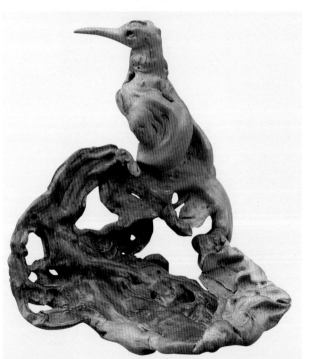

《天眞》張仁繁

作品生動地表現了一隻不設防的飛鳥呆立的神情姿態，天眞而惹人憐愛。

秋》《觀音送子》《鍾馗驅鬼圖》《觀音》《一葉過江》。
由於根雕藝術語言的特殊性，決定了根雕藝術創作過程中
的人為作用越小越好，具象型根雕藝術更應該把人為雕刻
部分減少到最低比例。如徐谷青的根雕藝術作品《金蟾戲
錢》，作者利用根木本身具有的疙瘩肌理，塑造了蟾的形
象，可謂形神兼備。

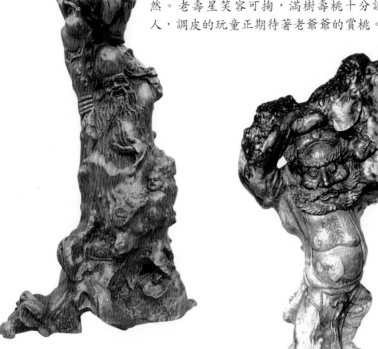

《歲月千秋》徐谷青

作者順著樹木的自然形態進行局部精
雕細刻，使作品既形象逼真，又不失自
然。老壽星笑容可掬，滿樹壽桃十分誘
人，調皮的玩童正期待著老爺爺的賞桃。

《鍾馗驅鬼圖》徐谷青

鍾馗怒目圓睜，嫉惡如仇，
將捉拿的惡鬼高高地舉起。作品
上大下小、奇中求穩，充分表達
了人們對邪惡勢力的憎恨。

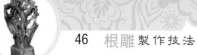

《一葉過江》徐谷青

《觀音》徐谷青

《觀音送子》屠一道

　　作者完全用自然根，並依根的
自然形態進行構思造型。觀音懷抱
童子，站在蓮花上，安詳端莊。

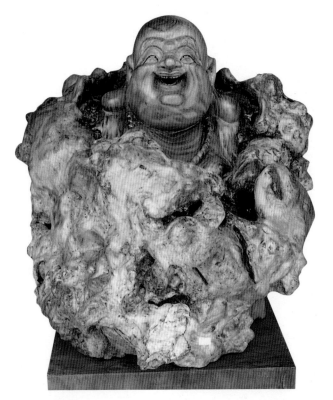

《艷石彌勒佛》徐谷青

4. 自然型

　　沒有經過任何人為雕刻天然成趣的根體稱之為自然型。這種自然型根雕藝術並非像什麼或似什麼，而是根在泥土裏自然形成的，並由一系列點、線、面精巧組合而構成的某種怪異奇特具有美感的形體。

　　自然型根雕並不完全排除必要的人為加工，如去汁、除皮、打磨、配座、上色等。徐谷青的根雕藝術作品《綻放》，就是塊自然形成的根塊，未經任何雕琢，美妙天成。《靈魂》《葉中奇峰》《遠古的傳說》《媲美》《根韻》《歲月》《赤壁遺韻》均屬此類型。

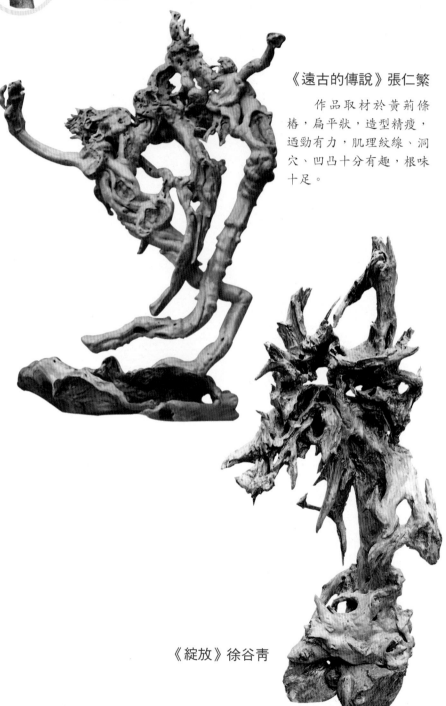

《遠古的傳說》張仁繁

　　作品取材於黃荊條椿，扁平狀，造型精瘦，遒勁有力，肌理紋線、洞穴、凹凸十分有趣，根味十足。

《綻放》徐谷青

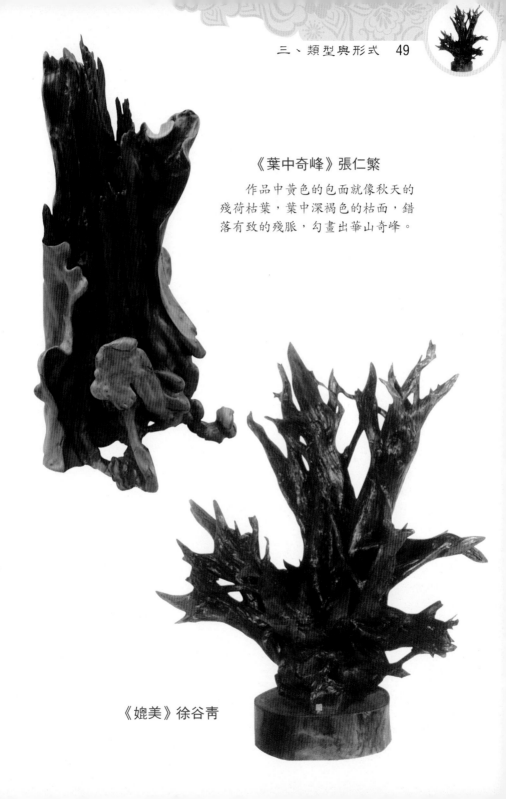

《葉中奇峰》張仁繁

作品中黃色的包面就像秋天的
殘荷枯葉，葉中深褐色的枯面，錯
落有致的殘脈，勾畫出華山奇峰。

《媲美》徐谷青

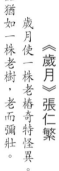

品猶如一株老樹，老而彌壯。作

歲月使一株老椿奇特怪異。作

《歲月》張仁繁

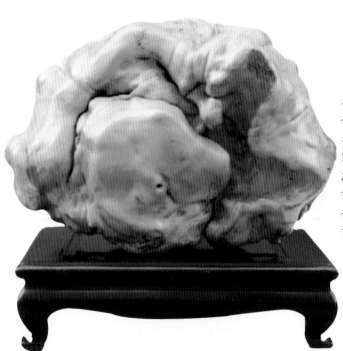

《靈魂》張仁繁

　　作品取材於樹
木根瘤，寬近40
公分。作品加工時
未動一刀，著色也
完全保留了原來自
然的色澤，根瘤造
型酷似人的大腦，
彷彿是人的靈魂，
玄奧、神秘。

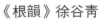

《根韻》徐谷青

《赤壁遺韻》徐谷青

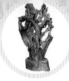

5. 景觀型

表現某種自然景觀或園林景觀的根雕藝術作品稱為景觀型根雕藝術作品。如表現自然界裏的山、水、茅舍人家,表現園林中的奇樹、怪石等,都屬於景觀型根雕藝術範疇。景觀型根雕藝術作品往往由多個單件根雕藝術體組合而成。如胡根囚的根雕藝術作品《覽勝》,這種組合體很好地將「凝聚日月精華、盡攬天地之靈氣」表現出來。《十月裏》《物華天寶》《豐收》《百花齊放》也為此類型。

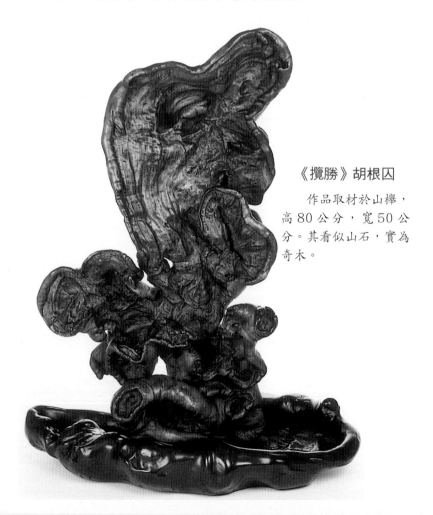

《攬勝》胡根囚

作品取材於山櫸,高80公分,寬50公分。其看似山石,實為奇木。

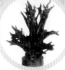

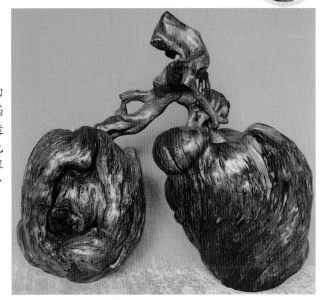

《十月裏》徐谷青

十月是碩果累累的季節，這一大一小充滿根趣的「果」，黃裏透紅，多麼可愛，似金色的橘、紅紅的山楂、翠綠豔紅的蘋果掛滿了樹，墜彎了枝。

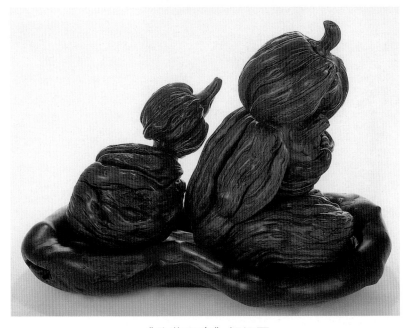

《物華天寶》胡根囚

作品取材於枯死樹瘤，高70公分，寬80公分，仙果與果盤，皆天然成形。作品創作順形隨勢，果與盤相得益彰，天作一般，表達了人們好事成雙，心想事成的良好意願。

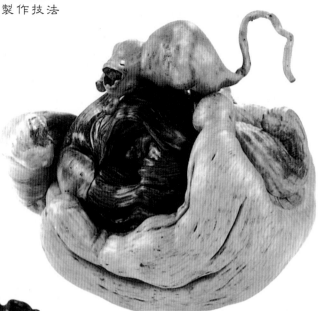

《豐收》胡根囚

作品取材於松樹瘤和楓樹，高45公分，寬35公分。淡赭色的包邊裹藏著赤紅色的心，彷彿是成熟的裂開了的果實。一隻小老鼠貪婪地偷吃著，生動有趣。作品隱喻五穀豐登、國泰民安。

《百花齊放》屠一道

作品充分表現了根的自然美、藝術美，無論是瓶還是花都很精巧。瓶上的肌理、瘤塊奇特怪異，怒放的花、含苞待放的蕾更是美不勝收。

6. 實用裝飾型

實用裝飾型根雕藝術作品包含實用和裝飾功能，且具有一定的藝術審美屬性。它將根的藝術性、實用性、裝飾性融為一體，使根雕藝術作品的功能得到進一步的拓展。實用裝飾型還可細分為兩類，如用根製作的畫筒及各種器皿、筆架、筆掛、屏風、幾架、傢俱等，屬實用類範疇，如根椅、三聯花架、雙聯花架、《古花瓶》《壽盤》《原始之榻》；還有根字、根畫、根雕藝術壁飾及其他根雕藝術飾品也屬於裝飾型範疇如《碩果掛匾》《闖》《黃金萬兩》。實用裝飾型根雕藝術作品在構思創作過程中除注重其實用裝飾效果外，絕不可忽略其藝術性。

《三聯花架》徐谷青

這是用根拼接而成的三聯花架，三台高矮有別，台面大小各異，適合不同大小盆花的擺放。

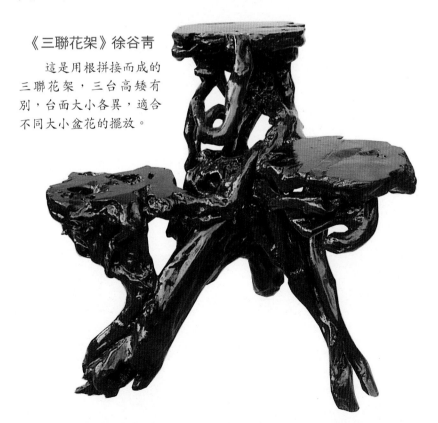

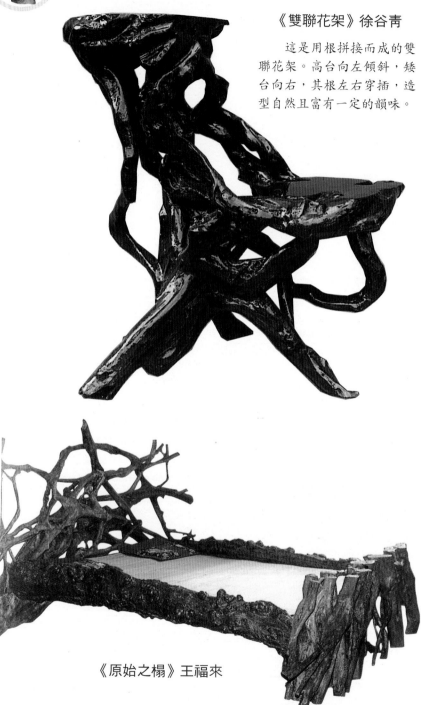

《雙聯花架》徐谷青

　　這是用根拼接而成的雙聯花架。高台向左傾斜，矮台向右，其根左右穿插，造型自然且富有一定的韻味。

《原始之榻》王福來

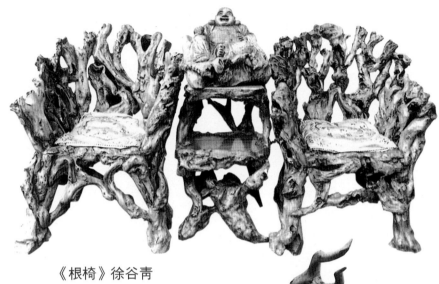

《根椅》徐谷青

　　這組根椅由櫬木根製成。倚背
為放射狀展開，本色。坐位寬鬆，
造型大方、古樸。中間茶几置放一
遵彌勒佛，更是錦上添花。

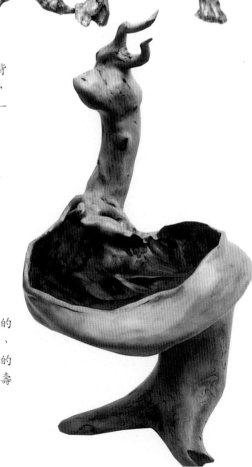

《壽盤》蔣棟樑

　　作品取材於一件完整的
根塊。那彎曲自然的觸鬚、
長長的脖子、粗拙而旋轉的
軀體，酷似蝸牛。用它做壽
盤既實用又可供欣賞。

《碩果掛匾》徐谷青

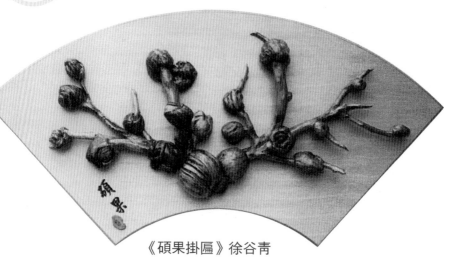

《古花瓶》胡根囚

　　作品用木荷製成，高60
公分，寬40公分。它天然
成形，表面的肌理，色澤較
好地體現了中國傳統瓷器工
藝品的獨特質感和韻味。

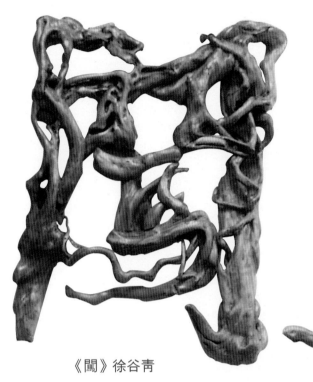

《闖》徐谷青

　　根書「闖」字左側，
作者用細根進行了部分偽
飾，馬字下部的四點為整
體根。根雕藝術和書法藝
術融為一體，別具一格。

《黃金萬兩》徐谷青

　　作者將中國字的筆畫拆借
互用，「黃」字下兩點也是
「金」字的人字頭。

（二）形　式

1. 整實式

　　整實式根雕藝術作品是由整塊根木的蔸、段、塊、瘤製作而成的。大型的人物、動物根雕藝術作品，整實式頗多。整實式根雕藝術作品顯得憨實、飽滿、深厚、穩重、大氣。如中國首屆根雕藝術展金獎作品，陳琰的《猩猩》，作品為一完整的根塊，作者創作成猩猩形象，粗獷、質樸，天然成趣，非常難得。《運籌帷幄》《秦漢遺韻》《寬心》《笑口常開》都是典型的整實式作品。

《猩猩》陳琰

　　作品取材一完整的根塊，作者在可視形象主題挖掘上下了很大工夫，將作品題名為「猩猩」使根「活」了起來，作品獲中國首屆根雕藝術展金獎。

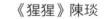

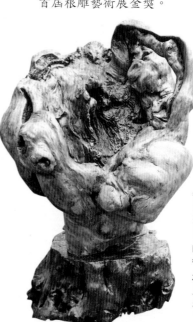

《運籌帷幄》徐谷青

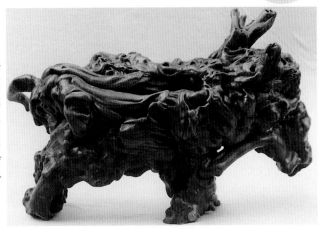

《秦漢遺韻》張仁繁

　　作品材料為黃荊條根，整而厚實，其造型似一隻憨厚可愛的小綿羊。作者在著色及根的肌理表現上可謂獨具匠心。作品彷彿是秦漢時期的銅鑄藝術品，古老久遠。

《笑口常開》徐谷青

　　作品是用松樹瘤製作的，作者對人物的頭部進行了雕刻處理，其他部分保留了原來的形狀，細膩與粗糙對比強烈，人物表情更顯生動。

《寬心》徐谷青

　　作者利用根的原形，對上部進行雕刻處理，下部完好地保留了固有的形狀，使作品既形象又不失自然。

2. 片狀式

片狀式根雕藝術作品大多為扁平狀。在懸崖處、石縫中得到的根或受蟲蛀、朽爛後殘存的根常呈扁平狀,這些扁平狀根的表面由於受到擠壓或蟲蛀、自然剝蝕,往往形成奇特的肌理、紋脈。

根雕藝術創作者常用之製作屏風或立式賞面。片狀式根雕藝術作品表面肌理縱橫盤結,奇特、怪誕。如第四屆中國根雕藝術展銅獎作品,蔣棟樑的《民族魂》,根木呈扁平狀,四邊包卷,作品利用這種形狀,恰到好處地表現了「民族魂」這一主題形象。《旭日東昇》《湍湍清流》《石魂》均屬此類作品。

《石魂》屬一道

這個貼著岩石長成的根塊,經作者的再創造賦予了它新的藝術生命,那蜿蜒曲折的包邊及漏、透、瘦、皺的肌理形狀,似石勝石,可謂石之奇葩。

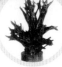

《民族魂》蔣棟樑

作品呈扁平狀，左上側如甩出的龍尾，中上部似向左回首的龍頭。大塊的深褐色，使淺色小塊面的龍更為突出生動。該作品獲第四屆全國根雕藝術展銅獎。

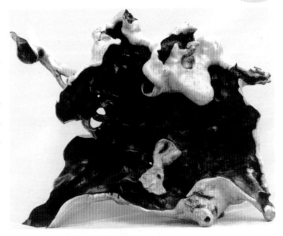

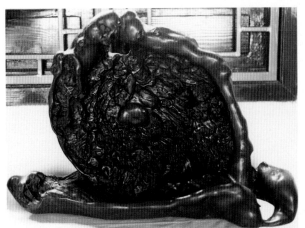

《旭日東升》屠一道

這塊肩狀根體，中間枯欄面形成的紋理，彷彿是洶湧澎湃的大海，一輪紅日從海面冉冉升起。在這件作品中，根獨特的藝術語言很好地表達了創作主題。

《湍湍清流》屠一道

作者擺脫了根的具體形象的束縛，刻意追求根的紋理中蘊藏著的美的內涵。那豐富多采的紋理似湍湍溪水，又像流雲飛渡，恰到好處地表現了自然界中瞬間的景觀。

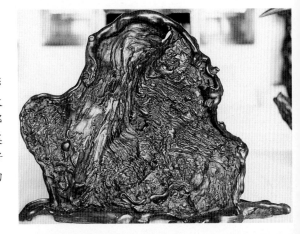

3. 清瘦式

清瘦式根雕藝術作品是用簡潔、精瘦、纖細的根及枝杈或殘存的堅硬木質製作而成的，或秀麗端莊，或乖巧柔媚，或幹練剛硬。如劉和平的根雕藝術作品《聞風驚鹿》，張仁繁的根雕藝術作品《呼喚黎明》，就是典型的清瘦式根雕藝術作品。

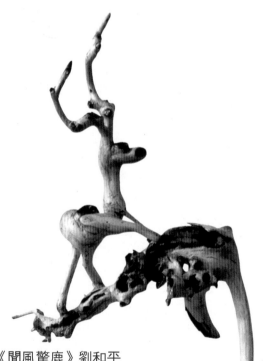

《呼喚黎明》張仁繁

　　雄赳赳、氣昂昂的大公雞站在奇石之上，抖動著漂亮的大尾巴，伸著長長的脖子高聲鳴唱，奏響了黎明的序曲。

《聞風驚鹿》劉和平

　　一隻小鹿在奔跑中，突然停住了腳步，它似乎聽到了什麼聲響，高昂著頭，警惕地注視著前方。其底座漏透疏散，與較為完整的鹿形成對比，從而起到烘托主題的作用。

4. 漏透式

漏透式根雕藝術作品是用中空外實或空洞連綿的根兜製作而成的。一些根兜隨其樹冠生長壯大而逐漸膨脹，在受到石的擠壓或蟲的蛀咬等情況下，往往會產生空隙或空洞，形成奇特怪異的造型體。這種根經作者巧妙構思、精心製作後，漏、透、瘦、皺顯而易見，給人以怪、妙、幽、靈的感覺。

如徐谷青的根雕藝術作品《萬花筒》《漏石》《透石》，張仁繁的根雕藝術作品《玉洞仙蹤》，就是利用根木的空洞和縫隙，將奇石的漏、透狀態表現得出神入化。

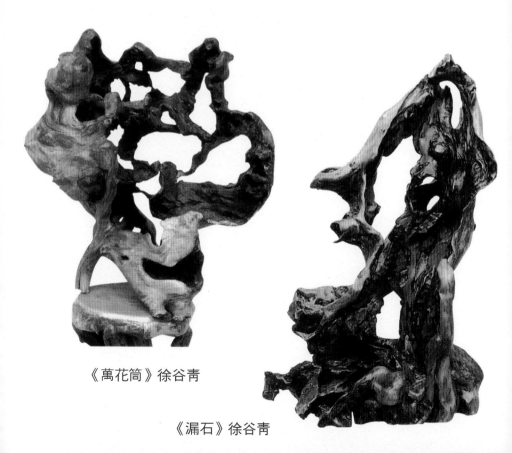

《萬花筒》徐谷青

《漏石》徐谷青

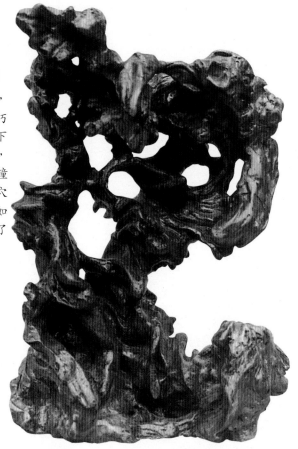

《玉洞仙蹤》張仁繁

作品幾乎未動一刀，自然形成的包邊、自然朽爛的洞穴被完整地保留下來。金黃色的包邊肌理，猶如石灰岩山洞中的鐘乳，那枯爛的深褐色洞穴恰似石壁，頂部孔洞猶如天窗。作品較好地表現了洞中奇觀。

5. 線條式

線條式根雕藝術作品是用扭旋、迂迴、流動、曲折的條狀根塑造而成的，線條流暢飄逸、灑脫奔放，充滿藝術的動態美。根雕藝術家常用可塑性好的條狀根塑造簡潔、明快、清晰的人物、動物、花卉等藝術形象。如根雕藝術作品《世紀門》，線條彎曲封合，猶如年代悠久的洞門，造型古樸、形象逼真。《勃勃生機》所表現叢生的枝條雖然纖細，但卻不屈不撓努力向上。

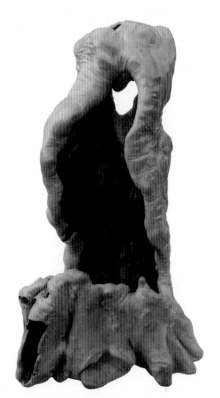

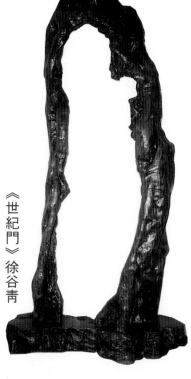

《世紀門》徐谷青

《透石》徐谷青

這尊根雕藝術作
品著重表現了奇石的
自然狀態，結構造型
中求穩，石的藝術效
果得到了較好的表
現。

《勃勃生機》徐谷青

6. 組合式

　　組合式根雕藝術作品是由不同形式的單個根體進行組合拼接或表現同一內容的若干單體的系列組合而成的，有拼接組合式和內容組合式兩種。組合式根雕藝術作品對原材料的依賴性小於其他形式的根雕藝術作品，其特點是內容豐富、內涵深刻、形式多變、姿態萬千。如蔣棟樑的根雕藝術作品《童時的回憶》，先有牛犢造型的根木，後根據需要配置了一帶有樹幹的底座，使主題得到了很好的表現。

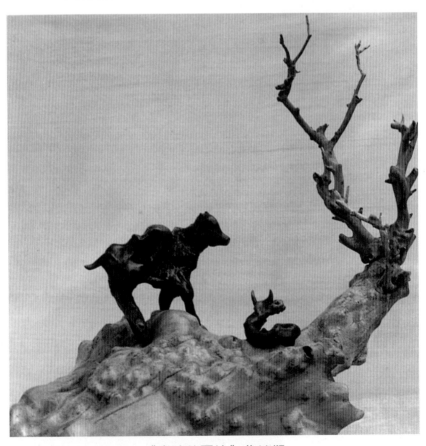

《童時的回憶》蔣棟樑

　　冬天裏赤裸裸的樹幹頗有幾分情趣，一立一臥的兩隻牛犢正在貪婪地享受著冬日裏陽光的溫暖，透過組合拼接，作品內容更加豐富。

四、藝術表現

（一）審美原則

　　根雕藝術是用奇根異木創造出來的藝術，它是自然美與人的審美心理學和技術美學的綜合反映，它的美是天人合一、與天同創的美，是天然造化與人為加工「奇」「巧」結合的美。根雕藝術之美，美在自然。《九天攬月》即是一塊非常珍貴的大型天然根塊，有一種氣勢磅礴的美。

1. 自然美

　　中國傳統藝術自古以來就崇尚自然並以自然為師，自然界蘊藏著魅力無窮的美。「峨眉」的秀、「黃山」的奇、「華山」的險；皎潔的明月，浩瀚的大海，飄飄揚揚的雪花，飛流直下的瀑布，五彩繽紛的草木花果，無不使人心曠神怡。

　　根生於泥土裏，大地孕育、造化了它的自然質樸的美。根之

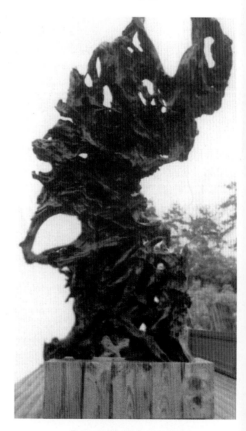

《九天攬月》徐谷青

靈妙，在於它的自然形態，似人、似鳥、似花、似果，如
作品《媲美》《愛蓮》；在於它的自然結構，或險奇、或嶙
峋、或層雲疊翠、或縱橫交錯、或粗獷突兀、或光滑圓潤；
在於它的色澤，黃色、白色、黑色、赭色、灰白色；在於它
的紋理，像流雲、像湍流、像縷縷青絲、像細雨飄落。

浙江美術學院朱金樓
教授說：「把樹根藝術放
在物我合一、人天同構的
位置上，它的最大的美學
價值是自然。它體現著東
方哲學和美學。」「自然
往往是最平凡也是最難達
到的東西。道家把他們的
『道』說得恍惚莫測，但
承認『道法自然』，自然
是最高原則。」

唐代張彥遠指出：
「失於自然而後神，失於
神而後妙，失於妙而後
精，精心為病也而成謹
細，自然者為上品之上
……」說明了自然美是至
高無上的美，根雕藝術美
的價值在於最大程度地去
表現自然美。

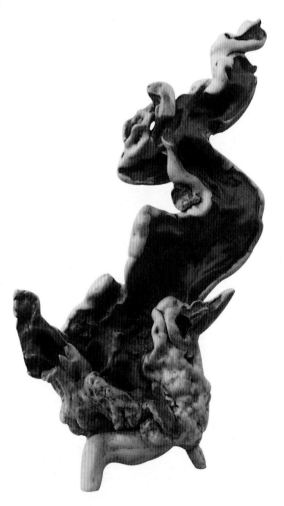

《媲美》蔣北栗

這隻不甘落伍的小鳥，將自己漂亮
的尾羽甩向天空，並奮力張開雙翼。

　　任何藝術都有它的創作規律，根雕藝術的創作規律就是注重自然、順其自然。首先要善於尋找和發現具有自然美的根材，然後在加工製作的整個過程中，依根的自然形態、自然結構、自然色澤、自然紋理，傳自然之神韻，抒作者之情懷，用一切可能調動的加工手段，讓根的自然美得到最大限度的顯現。

　　著名美學家王朝聞先生議根雕藝術時指出：「千姿百態的樹根具有非常旺盛的生命力。尊重原材料的富於變化的形態和有趣特色的前提下，再經過順應自然而又顯示了創造加工而形成的作品，具備了非人為的、更為自由的創造出來的一種區別於一般雕塑具備的，更足以顯示原材料美的特性和自然、質樸的審美價值。」

　　在根雕藝術創作中若不能更多保留和順應根的自然美，那麼根雕藝術獨特的魅力必然會

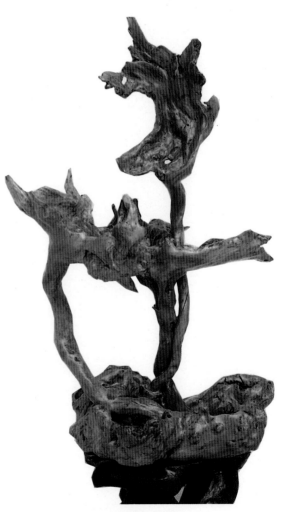

《愛蓮》徐谷青

大為遜色。在根雕藝術創作中要牢牢記住羅丹說過的一句話「自然的美，美的自然」，盡其自然，勿矯揉造作！

2. 殘缺美

大地塑造了形態變化萬千的根，將這些或具象、或似像非像、或抽象意象的種種形態和生活中的真實形象進行

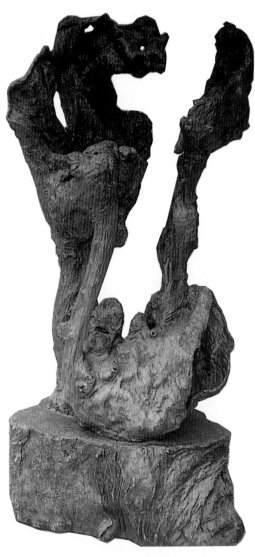

比較時，常常會顯露出不完整性，即殘缺性。正是這種自然根的殘缺性構成了根雕藝術與其他藝術迥然不同而獨特的藝術語言，使根雕藝術產生別具一格的殘缺美。根雕藝術的殘缺美超越了人的想像，令人難以複製和仿造。

根雕藝術的殘缺美接近中國畫的「意高則減」、「不求形似」「以形傳神」的審美趣味。鄭板橋畫竹強調「消盡冗繁留清瘦」，以求竹的精神；齊白石老人畫蝦有意減少蝦腿的數量，以求表現蝦的神韻。在樹木盆景中往往借助殘缺枯老的樹

《荷塘情趣》徐谷青

椿表現一種「劫後餘生」「生死相依」或「病樹前頭萬木春」「歲老根彌壯」的殘缺美。

　　維納斯雕像自1820年在地中海的米洛島上被發現後，她的美並非符合人們審美趣味形成的一種有準備、有傾向性的心理狀態，而是以其斷臂的形象誘發了人們潛意識中一種憐香惜玉的審美情趣。這種殘缺美不可改變、不可替代。無數藝術家為維納斯斷臂惋惜意欲為其補臂，但都因新接的臂不自然，破壞其殘缺美而終告失敗。

　　根雕藝術中的殘缺美是自然造化的美，無需人為使根的殘缺形象變成一樣不少的完整形狀。羅丹說過「藝術在於砍掉它多餘的一切」，在根雕藝術創作中要善用「減法」，慎用「加法」。如作品《荷塘情趣》十分巧妙地表現了殘荷優雅動人的一面。

　　根雕藝術作品的不完整性能構成殘缺美，這並不意味任何藝術品的殘缺都能構成美，也並非根木中的殘缺全是美。那種認為殘缺的損壞的藝術品才是美的想法是荒謬的。

　　根雕藝術中的殘缺美，不但保留了根的天然造化的自然美，而且使觀者在欣賞這種殘缺美的根雕藝術作品過程中，根據各自生活經驗去想像，「判天地之實，析萬物之理」，啟迪和誘導觀者在欣賞的同時進行再創作，從中領略無窮的樂趣。

3. 藝術美

　　藝術的基本屬性就是美。沒有審美價值的根雕藝術作品不能算真正的根雕藝術。根雕藝術家追求、期望的是

美，欣賞者為之傾倒的也是美。作品《大浪淘金》的美即是一種震撼人心的美。藝術美是根雕藝術最重要的屬性，根雕藝術美的本質即為自然美和藝術美。自然美是客觀存在的美，藝術美是主觀創造的美。根的自然形態、結構、色澤、紋理等構成了根的自然美，透過根雕藝術家的發現，構思立意、加工創作，使之成為真正的藝術品。

在根雕藝術創作中人們雖一貫主張崇尚自然，但也離不開適當的人為加工。根天賦的自然美並不等於藝術，就像高山峻嶺、奇椿異樹很美但不是藝術品一樣，只有當人們將自然中的奇椿異樹植於盆中並進行修剪、綁紮，「縮龍成寸」才能稱之為樹木

《大浪淘金》徐谷青

《溪流》徐谷青

　　有人說自然的美是最偉大的美。作品中那抖動的紋理，猶如山間潺潺流淌的溪水，在低谷奔走，此處無聲勝有聲。

盆景藝術品。

　　根雕藝術中的藝術美不同於其他藝術種類的藝術美。如繪畫、雕塑藝術純屬於藝術家創造之美，而根雕藝術家離開了具天賦之美的根，將一籌莫展，無法創造。根雕藝術家創作的作品其優劣在很大程度上依賴於原材料天賦美的程度，所以說根的藝術美必須以根的自然美為前提。作品《旋律》《溪流》就是利用原根體的自然形狀而塑造的美。高爾基論及自然美時說：「打動我的並非山野風景中所形成的一堆堆的東西，而是人類想像力賦予它們的壯觀。令我讚賞的是人如何輕易地與如何偉大地改變了自然。」根的自然美是客觀存在的，但離開了根雕藝術家的發現、創造，它只是存在但沒有存在的價值。過去山中一堆堆燒掉、朽掉、爛掉的樹根，正是因為有了根雕藝術家的發現和創造才使其化腐朽為神奇、變廢為寶。根雕藝術

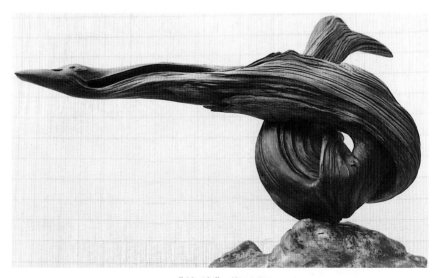

《旋律》蔣棟樑

作品雖然沒有具體的形象，但是透過捲曲、伸長的紋理，表現了一種旋律美和動態美。

是透過人的勞動即技術勞動來表現的，技術勞動也就成了根雕藝術創作的核心。

根雕藝術家只有嫻熟駕馭根的藝術語言，才能使根的自然美更為自由地、最大限度地表現出來。在一個根體中，往往蘊藏了多種形式的美和多種不同的立意，技藝精湛的根雕藝術家總能在這多種形式美的根體中，選擇出形式最美的、立意最深刻的形象，並透過根雕藝術家得心應手的技術處理，使其成為根雕藝術佳作。有了好的根材，又有了好的構思和立意，但往往因為眼高手低，以致事與願違，不能創作出如意的佳作。唯有眼高手高的根雕藝術家才能使作品達到藝術美和自然美的高度統一。只有在長期的、反覆的根雕藝術實踐中不斷總結摸索，學習和吸取別人的成功經驗及新的科學方法，熟練掌握根雕藝術創作的各種技巧，才能眼高手高。

4. 線條美

根雕藝術中的線條美是其自然美的重要特徵之一。那些粗細不等、曲折多變的根枝，那些光滑細膩的紋理，那些蟲蛀和朽爛後殘存的、斷斷續續的、粗糙的溝槽筋脈，那些或流暢、或頓挫、或剛勁的根體輪廓線，構成了根雕藝術中的線條美。

用線條來表現美、塑造美，是東方傳統造型的最重要的表現手法之一。無論是霍去病墓碑的石刻藝術，還是敦煌的壁畫藝術，以及中國傳統的白描畫，都是借用線條來塑造美的形體。當代中國畫大師劉海粟、吳冠中等人也善以線條來勾勒物像，創造美。線條在塑造美的物像中，能

產生神奇的表現力。

　　在根雕藝術創作中，用線條同樣有著不可估量的作用。根本身線條就很豐富，那天然扭曲、盤結、旋繞、迂迴、波折彎曲的線條足以產生和顯現多種形式的美，並且還可以透過根雕藝術家的改造重塑美的形象。如張仁繁創作的《丹鳳回首》、河北毛慶珍創作的《沙洲》、著名根雕藝術家馬馴驥創作的《飛天》及安徽陸洪淇創作的《青雲》等根雕藝術作品都是巧借根的天然的線條，塑造了鳳凰、駱駝、飛天和書法的美。根的皮下層及木質部表面因樹種的不同而顯現不同的線條紋理，有的像古代銅鼎表面

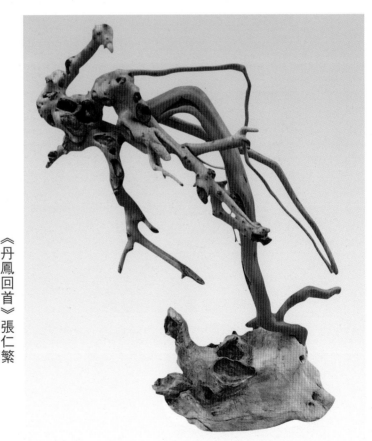

《丹鳳回首》張仁繁

作者利用根的線條組合塑造了「鳳」的形象。「鳳」的形體線條疏密有致，回首的神態更是栩栩如生。

的紋飾，精巧而細膩；有的像中國畫中「鼠尾皴」斷續有力；有的似行雲流水，柔媚而纖細。這種根的天然紋飾之美大大豐富了根雕藝術作品表現的內容。根遭蟲蛀、啃咬、朽爛或在生長過程中受阻擠壓後，其凸出的筋脈、凹陷的溝槽呈現的線條形式，有的如畫家枯筆狂掃的激流，蒼勁古拙；有的似肌腱，雄勁有力，構成了根雕藝術獨特的美。構成根雕藝術形體的外部輪廓線，限制和確定了根雕在空間所佔有的體積及其趨勢、動感等。

從線條美的角度上講，呆板、遲滯、缺少變化的線條是醜的；就單一線紋而言，充滿情感、韻味和富有變化的線條是美的。在線條組合上忌粗細、長短等同和平行或生硬的交叉，合理的、對比強烈的、疏密有致的線條組合才是美的。

根雕藝術中線條的表現和塑造，一是要巧借天然的各種美的線條去表現根雕藝術美，在雕刻、打磨、上色的整個製作過程中，儘量避免損壞天然美的線條，並讓它最大限度地表現出來；二是要在加工製作過程中，對截面及呆板平庸的段、塊、面處理上，盡可能去模仿自然中的根所呈現的各種美的線條，使人為加工過的線條與根的天然線條相吻合，弄「假」成「真」，達到「雖由人作，宛若天成」的境地。

（二）表現手法

1. 尋奇覓美，重在發現

根雕藝術創作和其他藝術一樣，離不開它使用的材料，正如畫家繪畫離不開紙、墨、顏料一樣，根雕藝術創作離不開根。千姿百態的根雕藝術作品之形，首先是大自

　　然賦予的，沒有大自然各種富有藝術傾向性，又包含藝術意蘊的神奇之根，就不可能有根雕這門藝術。根雕藝術之美，基於材料，在於天成。

　　根雕藝術創作首先要去尋找、發現、採集那些具有一定藝術造型品位的根材。著名雕塑家劉開渠先生在論根雕藝術時說：「根雕藝術創作首先要有原料，最基本的東西是它本身有一個形象，要有一個可能發展成什麼的基礎。」根是大自然的寵兒，泥土裏的奇葩。根雕藝術家要瞭解自然，深入自然，到大自然中尋奇覓美。尋根的方法一種是根據立意去尋找符合創作構思條件的根材，另一種是根據得來的自然的根材，構思立意。

　　有人把根雕藝術稱之為「發現的藝術」，正如著名美學家王朝聞先生所說的那樣「根的藝術創造性，主要表現客觀存在根的美的發現……」根雕藝術之美，美在自然，這種客觀存在的天然美依賴於人的發現，離開了人的發現，這種美則是無意義的。或者說人們無法去表現它的美，昇華它的美，創造它的美。根之奇、根之美重在發現。成功的創作首先是來自於成功的發現，發現美的過程是創造美的第一過程，所以說在根雕藝術創作中發現美是第一位的。作品《龍王逞威》的成功就在於作者發現了龍首的可塑性，進而略加雕鑿，創作了這件藝術作品。

　　根雕藝術家要有敏銳的洞察力和深厚的文化修養，去捕捉那些藝術傾向性強、藝術語言豐富的根材。羅丹曾說：「美是到處都有的，對於我們的眼睛，不是缺少美，而是缺少發現。」著名歷史學家常任俠先生論及根雕藝術

時指出：「大自然能創造各種美的形象，但你必須有審美的眼，方能認識它的美。從自然的形態中，能夠看出各種可愛的形象，似鳥、似獸、似蟲魚……這必須具有天真的心靈。」高明的根雕藝術家總是用童稚般的心靈，在別人看來很一般的或司空見慣的根中發現美。

「你想得到藝術的享受，你本身就必須是一個有藝術修養的人。人能結合幻想而創造美，發現美，人也按照美的規律來塑造物體。」這是馬克思一句永恆的名言。要有一雙審美的眼睛，自己首先必須是一個有藝術修養的人，

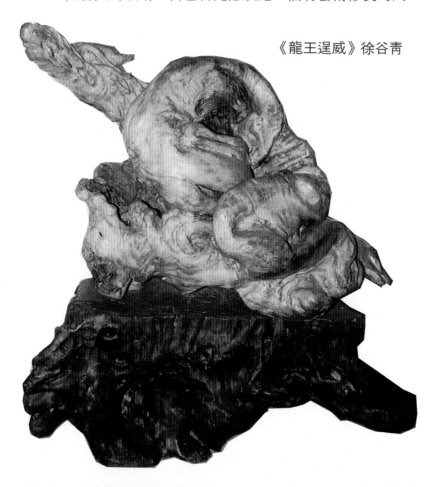

《龍王逞威》徐谷青

這種修養主要依賴於生活、學習等方面的積累。審根品位的高低取決於藝術修養深厚與否，劉海粟曾有「繪畫最後畫修養」之說，根雕藝術創作也如此。所謂慧眼識材，即指藝術家要有好的眼力去發現美的東西，根雕藝術家沒有好的眼力等於根雕藝術創作領域的「盲人」。

2. 因材施藝，貴在自然

根雕藝術不同於其他藝術，正如常任俠先生所說：「根的藝術是用竹木根創造的藝術。自然創造了種種美妙的形象，但是需要有藝術修養的人去發現、去略加施工，然後才能成為一件有特色的藝術品，這種藝術品是獨一無二的、自然創造的，因此它有特殊的價值。」根的各種形態是大自然創造的，在根雕藝術創作中，大刀闊斧地去改變原根的形態，重塑一個新的形態，就等於抹煞了根雕藝術獨特的、鮮明的藝術個性，違背了根雕藝術創作規律。

根雕藝術創作只能巧借天然，在尊重根的自然美、順應根的自然美、盡其根的自然美、表現根的自然美、創造和完善根的自然美原則下進行創作，因材施藝，貴在自然。如作品《天蒜》就是一塊基本依賴於自然狀態的根雕藝術品。離開了根的自然美也就無所謂根雕藝術了。

根雕藝術家馬馭驥先生論根雕藝術時說：「由於根雕藝術作品受到材料形態的限制，不能像木雕那樣自由地運用材料和刀法來塑造物像，只能借助於根的節子、疤、痕、瘤、鬚、皮、色和有韻律的體態以及多變的線條等自然特徵，加之作者的豐富想像來進行塑造和雕琢，在似與不似之間表現對象。」因材施藝即是順應根的自然形態、

自然結構、自然線條、自然色澤，在不改變根的某些特徵的前提下進行加工創作。有的根天生紋理非常美，打磨過重或上色過深則破壞了這種美；有的根象形時往往缺少什麼，當人為補上它缺少的部分時，反而會畫蛇添足；有的根象形時往往會多出一部分如疤、瘤、節子、鬚等，若人為地將其砍掉，而過分強調形的準確性，追求形象逼真，同樣會破壞了根的自然美。

因材施藝的目的在於最大可能地不傷害根的自然美，使根的形態、結構、紋理、色澤獲得最好的表現。貴在自然的另一層含義是「天缺人工補，人補天不足，補如自然同。」在根雕藝術創作中，人們採取一切加工手段使技術美與自然美協調一致，達到天人合一的效果。人補天不足的「補」，一是指根的形態有些欠缺，不補難以顯示其自然美，而不得不採取的「加法」即拼接。二是指某些根在造型時「不減」「不雕刻」就無法表達作者的立意或根的自然美得不到最好表現時，必須砍掉它多餘的一切，實

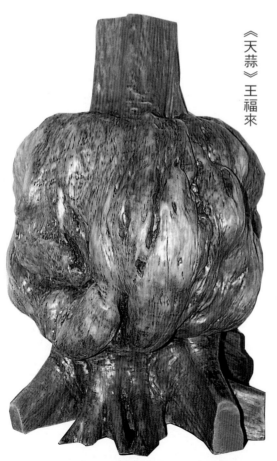

《天蒜》王福來

行「減法」也是「補」意的最重要內容。在根雕藝術創作中後者比前者顯得更為重要。「加法」也好，「減法」也罷，加減後的形體、結構、紋理、色澤要符合自然。

根雕藝術中的「加」較之「減」難度更大，補根與原根的形態、紋理、結構、色澤難以天衣無縫，它不僅要服從作品形之需要，還要符合原根生長姿態。「減」的關鍵在於作者對加工的對象根中蘊藏的美的理解和把握的程度，胸有成竹才能落筆有神。因材施藝，貴在自然。在審根過程中要胸有成竹，曉之形意，形能傳神。加工要順其自然，造型要符合自然。只有藝術美和自然美和諧默契，才能創作出形神兼備的根雕藝術作品。

3. 似像非像，形能傳神

根雕藝術作品之形，由於受其天然形態的制約和限定，這個形往往帶有不準確性和不完整性，但時常與人期望的似像非像之形不謀而合。在根雕藝術造型中，要善於捕捉其瞬間的、不明確的、典型的神態，且用高度的概括力和表現力來塑造這一神態，透過這一似像非像的具有一定神態的形的概念使作品形神兼備。

「形神兼備、以神為主」「妙在似與不似之間」，是中國畫創作的主要原則。「似像非像，似是而非」的藝術形象在中國畫上稱之為「不似之似」。石濤先生宣導的「不似之似似之」的藝術形象，即藝術形象要追求像外之韻，而不拘於原物之形。這一傳統的中國畫原理對根雕藝術創作更為適合，它能較準確地傳遞和表達根雕藝術的藝術語言。在創作動物、人物及其他自然物體的根雕藝術作

品時，巧借天然的似像非像、似是而非、似非而是之形，並採用一切可以調用的藝術手段，強調和誇大其神態。

如作品《夢石》，有石的形態，無石的肌理。介於似像非像之間。根雕藝術作品《殘荷》，似像非像殘破捲曲的荷葉，在寒風中搖搖欲墜。作者正是用「以神為主」「妙在似與不似之間」的創作原理，巧借根形來表達自己的感受，抒發自己的情懷。

在根雕藝術創作中，畫形容易入神難，妙在聯想順其自然，寫萬物之貌傳內涵之神。在選根、審根、製作過程中不要被形所困、被貌所惑，要注重傳神之形的塑造和表現。所謂形傳神，即用似像非像、似與不似之形來傳根雕藝術作品之神。

傳神之形不是照片式的重複，而是能揭示作品內在的、典型的特徵，或在運動時瞬間所留下的最精彩、最有個性、最有藝術感染力的軌跡凝固點，並利用誇張和變形的手法等高超精湛的根雕技藝使其得

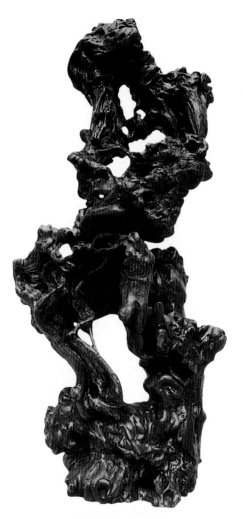

《夢石》徐谷青

這塊完全自然形成的黃荊條根，像一尊真實的「頑石」，枯、漏、瘦、皺、透俱全，盡情展示了石之美。

到昇華。僅僅只注意或強調作品的形全貌像，必將削弱傳神之形的塑造和表現，使作品落入淺俗和一般化。給人感知像什麼、是什麼的根雕藝術作品因缺乏內涵和韻味而毫無新奇感。一看便知的簡單模仿和再現，難以激發和調動觀者的審美情緒，更談不上引起觀者在藝術上的共鳴。

根雕藝術是在一定空間對有形世界作明顯的、摸得著的、視覺感受得到的美的造型的藝術，它雖然是不動的、

《殘荷》徐谷青

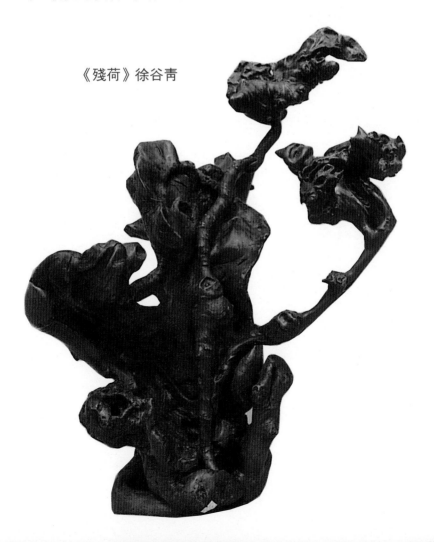

靜態的，但可以透過傳神之形來揭示千姿百態、五彩繽紛
的現實世界。一旦作品完成以後，這個形就成為固定的
形，但這個形必須特別的精靈，且最能顯示對象內在的、
本質的美，從而實現傳神之形的塑造，如女人的嫵媚，男
人的強壯；虎豹在捕獵時的兇狠，熊貓、大象在嬉戲時的
憨厚；海的澎湃，河的湍急；柳的柔媚，竹的高潔，松的
挺拔等。

傳神之形的塑造要抓住對象的本質特徵，輔之精到的
一絲不苟的加工。正如一幅畫，其構思立意雖十分巧妙，
但畫面上有敗筆、敗色，必然會降低它的審美價值。根雕
藝術作品光滑的表面、清晰自然的紋理、多變的線條、奇
中求穩的構圖、相得益彰的配座、巧妙的起名、恰到好處
並不露人工痕跡達到天人合一的雕刻等，都可使這似像非像
之形更為迷人、誘人、感人，最終達到傳神之目的。

4. 怪巧奇絕，追求個性

常任俠先生題根雕藝術時寫道：「天然造型，歷史長
久，奇根勁節，飽含異光，造物賦彩，惟有識者，乃能衡
量，略加修整，永作寶藏。」天然的根材，其怪、巧、
奇、絕由人點化而成寶。這些形狀各異的根，似像非像，
結構多變，色澤豐富，線條千變萬化，有的怪得使人難以
置信，奇得天下無雙。那些怪、奇、絕的根所呈現出的各
種藝術形象，往往是很多藝術家夢寐以求而苦苦追求的形
象，甚至超越了人們的想像，這正是根的藝術魅力所在。

根雕藝術「七分天然、三分人工」的創作原則已被多
數根雕藝術家認可，它基本確定了天然美與人工美在根雕

藝術創作中的位置，根雕藝術中的怪、奇、絕主要來自天然，但也離不開人的發現和創作。

根雕藝術中的怪、奇、絕是指與眾不同的奇特的東西，如離奇的形體、多變的線條、怪誕的色彩，以及天然的疤、瘤、節、痕、枯面、鬚根、表皮等，它們可使根雕藝術作品的某些形象或形象的某個方面不同於一般，從而被理解為某種出人意外的、不同尋常的東西，這種怪、奇、絕並不違反普遍的、通行的審美原則，而是出其不意地表現美的精髓。如根雕作品《歲月》，根體上「刀雕斧鑿」的痕跡，象徵著經年歲月的磨難。直立向上的身姿，顯示著錚錚鐵骨、傲視群雄的鬥志。在根雕藝術創作中不要把怪、奇、絕同庸俗粗鄙混為一談，而應大膽地運用藝術加工技巧和表現手法，在形態、結構、線條、色澤等方面來揭示根雕藝術的怪、奇、絕。

根雕藝術中的「巧」正如劉開渠先生所說：「對自然形態的根，還要作者發現和感覺它其中所隱藏著的作品形象，這裏也要體現一個巧。就是說，既需要根材的巧妙，也需要人的智慧。利用根材巧妙的自然形態，再加上人的智慧和審美觀點，這兩種巧妙的結合，我看就可以成為根的藝術了。」也就是說選根要注意選擇那些生得奇巧的根材；加工要妙，不露人工痕跡，宛若天成；起名要巧，恰如其分，意蘊深刻。

追求個性是指根雕藝術創作中其作品要有鮮明的藝術個性，世界著名雕塑家羅丹曾說過：「有個性的作品是美的，沒有個性的作品是醜的。」

《歲月》徐谷青

　　著名美學家王朝聞也指出：「藝術家如果沒有自己的創作個性，那麼不論他的作品所反映的內容是如何重大，反映的知識多麼豐富，其成果都不可能具有為其他藝術家的作品所不能代替的特殊的美和感染力。」

　　從某種意義上講，個性是藝術的生命！在根雕藝術作品中，藝術個性越顯著，審美價值就越高，藝術感染力就越強。喪失了個性的根雕藝術作品會千人一面，流於一般化。

　　作品的個性首先來自於根雕藝術家的創作個性，它需要根雕藝術家對根客觀現實的美有一種不同於其他根雕藝術家的獨特感受，敏銳地捕捉那些打動人心的某種特殊美的東西，做出自己所特有的獨創性的發現。這種創造性的發現，應不同於別人的感受，這樣才能把自己創作的根雕藝術作品與其他根雕藝術作品區別開來，顯示其獨特的個性。其次要有獨特的表現方法，即在順應根的自然美的基礎上採取一些獨特又不同於別人的新的加工技藝，以及精巧獨特的構思、立意，使作品獲得不同於別人的獨特表現。但是這種表現如果離開了對美的真實感受和認識，或違背了根雕藝術創作的規律，那麼「即使追求形式上的與眾不同，甚至企圖『驚世駭俗』，也會變成實質上的空虛、賣弄、矯揉造作。」

　　在根雕藝術創作中，不是忽略而是重視並致力於根的怪、巧、奇、絕的選擇、發現及加工，才會使根雕藝術作品的藝術個性得到最好的表現。所以在根雕藝術創作的道路上，永遠不要踩著別人的影子走，要走自己的路，並把自己的影子永遠拋在身後，從而取得根雕藝術創作上的成功！

5. 意蘊含蓄，題名精妙

凡成功的藝術作品，都離不開作品內涵美和一個含蓄的題名。繪畫、雕塑、詩歌、散文、小說、音樂、攝影都是如此，根雕藝術也不例外。

中國自古以來在藝術創作方面，非常重視藝術品的含蓄性。如宋代皇帝趙佶酷愛繪畫藝術，常用命題畫的形式選拔人才。像「野渡無人舟自橫」命題畫，畫得最好的畫家是這樣構圖的：船夫躺靠在小船上，悠閒地吹著簫，隨波逐流。畫家對「無人」刻畫得含蓄而巧妙，沒有渡河人，船夫才能閑中取樂。像「深山藏廟寺」命題畫，高水準的畫家僅畫了和尚在茂密森林的池塘裏取水，從而點出廟「藏」其中，意蘊含蓄而深刻。

含蓄的藝術作品總是耐人尋味，百看不厭。根雕藝術創作要在其含蓄性上下工夫，主要是透過作品的形象和巧妙的題名得到體現。如《一帆風順》扁平的根體似迎風破浪的風帆，題名恰到好處。

根雕藝術作品的意蘊含蓄與其形象和題名密切相連，深刻含蓄的立意總是依賴於天然之形與人為加工之形的巧妙吻合得以體現，並透過精妙的題名得到進一步延伸。根雕藝術作品的意蘊含蓄不是憑空想像的故弄玄虛，而是順其根的自然態勢並充分利用根的怪、巧、奇、拙，對似像之形多少帶點變形和反常的想像或加工而使其構思得以實現。所謂變形即在根雕藝術創作中有意識地改變（誇大、縮小或其他變化）所反映的現實中的物件的形狀、結構、線條、色澤，就像畫家用墨畫荷寫蝦，透過色澤的改變去

增加蝦的靈性神韻和荷的清純樸實，並以此將中國畫和其他畫種區分開來，讓中國畫獨特的風格表露出來。

　　所謂反常，即在根雕藝術創作中所表現的形象與現實生活中真實形象相比較時，常常不可思議，出人意料，正如列寧所說：「對通行的事物抱某種諷刺的或懷疑的態度，竭力把它翻轉過來，多少帶點歪曲，表明通常的東西不合邏輯。這是令人費解的，卻是有趣的，同時也是含蓄的。」根雕藝術家常常利用變形和反常的藝術手法，使根的形象變得含蓄而朦朧。

《一帆風順》徐谷青

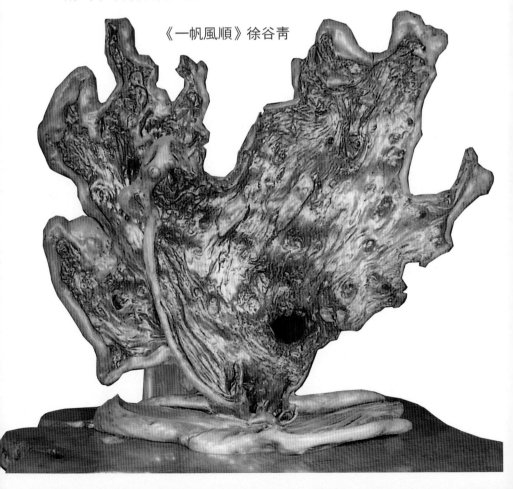

　　根雕藝術作品的意蘊含蓄，不僅依賴於形象，更主要的是要透過題名得到最好的體現。劉開渠先生說：「根的藝術就是一個巧、一個妙。自然形象的巧加上人工雕琢的妙。尤其在題目上，一定要點出它的趣味，才能表現出美來。這種美要從它的形象上、題目上得到充分的體現。……作品的命名一定要含蓄一些，不宜過於直露。」題名是對作品進一步的藝術包裝，若題名含蓄且點出了作品的趣味，那麼作品更加耐人尋味。貼切、達意、合情合理的題名，能使作品錦上添花；太直、太淺、太露、平庸乏味的題名，反而會弄巧成拙，使好的根雕藝術作品落入俗套，趨於一般化。

　　例如根雕藝術作品《榮府殘宴》《阿里的拳頭》《楚魂》《精彩表演》《中國第一雲》等，因其題名切題達意、形象而含蓄，使作品的藝術性得到拔高和昇華。就《榮府殘宴》而言，一隻殘缺的螃蟹其本身普普通通並無驚人獨到之處，但由《榮府殘宴》這個題名的點化，使人聯想到榮國府驕奢淫逸、錦衣玉食的糜爛生活及杜甫的「朱門酒肉臭，路有凍死骨」的詩句，使普通的「蟹」一下子變得意味深長。含蓄的題名通常採用藝術中的「嫁接」手法使作品「活」起來，如似蟹的根雕藝術作品與榮國府「嫁接」，似拳的根雕藝術作品與拳王阿里「嫁接」，使作品的主題得到昇華，增強了藝術感染力，使觀者在欣賞中聯想，享受到更多的樂趣。

　　題名應始終以根雕藝術作品的形體為基礎，也可以依形定意再題名，或意在筆先、據意題名後塑形。

五、加工技術

（一）選　材

1. 尋　根

　　根材到處都有，關鍵是要做有心人，要有一雙善於發現美的眼睛。當你出差、旅遊、寫生、垂釣、走親戚時，隨處留意可能會獲得意外收穫。

　　你可以到開山採石、築路、建房施工現場尋找根材，也可到江河、湖泊、溪流中尋找，到花鳥市場或賣根的農戶家去收購；還可根據需要定出樹種和尺寸，向山裏的林管站（所）或有採根經驗的農民訂購。到山區採挖根材，需徵得當地林業部門同意，在不影響生態環境的前提下進行。

2. 採　掘

　　（1）採掘時間：一般在樹木休眠期進行採掘為宜。因冬季樹木基本停止生長，樹汁少，根材易加工及防腐防蛀，另外冬季大部分樹木已落葉，採掘時可避免毒蛇和毒蟲的傷害。

　　（2）採掘地點：最好選擇石頭較多的地方，如陡坡或懸崖峭壁處、溝壑、溪流旁、河塘湖畔、廢舊埂壩及畜牧場或古老的殘垣斷壁舊址。這些地段由於環境多變和惡劣，樹木正常生長受到阻礙和摧殘，根部常奇形怪狀，或

纏繞彎曲、或嶙峋怪異。若在山中採根，宜選陰山低窪處。陰山光照少，樹木生長緩慢，木質堅硬，有些樹木難以成材，根幹呈疙瘩狀或匍匐扁平狀，且易遭蟲蟻唷咬而呈千奇百怪狀。

（3）採挖：進山前需備好採挖工具，如鎬、鋸、剪、鑱、錘、繩等。對採挖的根材，其露出地面部分要具有一定的根雕藝術價值，若不明瞭，可清除浮土進一步審視，若形體一般，便可棄之另選。確定挖取的根材，首先要清除根材周圍的雜物，去掉根部萌發的小枝；然後沿樁周圍廣開槽（開槽越深越寬，越有利於樹兜的挖取且能有效地保護根材），清除槽中的土石，使根部得到最大限度的裸露；再用刀鋸截斷根部，若用鎬和山鋤截之，要細心謹慎，避免根部撕裂。

形體奇特或根部抱石而生的樹兜，採挖時要格外慎重，切不可猛扳硬拽、狠撬死扭。有些根抱石或嵌石不要急於除去石塊，看可否巧用石塊，借題發揮，化拙為奇。在形象不夠明確的情況下，從某種角度上講，根部留得越長、越多，根皮保護得越好，越有利於以後的構思造型。當然若在採根過程中裸露根體的形象已十分明瞭，就無需繼續開槽再挖，應毫不猶豫地截取根材。

3. 要　求

根雕藝術有別於木雕、樹樁盆景及其他藝術種類。木雕主要依賴於人為的雕刻，對材料的形體要求是次要的；樹樁盆景的樁體缺陷可由其生長及綁紮造型加以彌補；而根雕的優劣主要依賴於原材料的好壞程度。根材一般，就

是再高明的根雕藝術家也只能望而興歎。好的根雕藝術作品一定要有好的原始材料，所以在根雕藝術創作中選材至關重要。根雕藝術重在選材，托物傳情，借題發揮。選材要把握好四個字，即「形、質、古、奇」，形態要美，根質要好，細膩緻密，堅固硬實。在選材上除注重樹種的選擇外，不可忽略其朽爛部位的緊實程度，朽爛部分要堅硬如鐵。過於腐朽或材質鬆軟的根材，加工製作價值不大。根材要古老，越古老的根材越具有豐富的內涵，歲月能為其烙上各種美妙的東西，諸如疤節、瘤塊、褶皺、空漏、殘缺、異狀等。如徐谷青的作品《酒酣》，是利用了樹木的根部來立意造型的。根材要奇特怪異不同一般，無論是

《李白》蔣棟樑

作品用檵木根製成，好像是一幅「寫意畫」。那仰天暢飲，揮舞長袖的姿態，使人聯想到酒仙李白。

地下奇形怪狀的根，還是枝上的瘤、盤旋的幹，凡奇異的根木都可取而用之。一件根材不可能具備根雕藝術所有美的特徵，只要在某一方面特別精美就足夠了，如豐富多彩的紋理筋脈，神秘奧妙的瘤、癭、疤，或具象或抽象或意象。如蔣棟樑的作品《李白》，就是利用根瘤的特徵表現了詩人醉酒的神態。

（二）構　思

1.立　意

任何藝術作品的創作都需要構思立意，構思立意的好壞從某種程度上影響著作品藝術品位的高低。好的構思取

《酒酣》徐谷青

作者利用抱石的紅豆杉樹根，構思創作順其自然，那大漢倚石而臥，醉眼矇矓，人物刻畫形象逼真。

決於根材的好壞，也取決於創作者對生活感受的深淺及知
識面寬窄和文化修養的高低。所以根雕藝術創作者對生活
觀察要細，悟其真諦；要博覽群書，對中外文化有一定的
瞭解。根雕藝術創作構思要巧，立意要深，原材料的形與
作者的立意要得到最好的契合，努力使原材料最美的部分
得到最大限度的表現。

　　唐代畫家張彥遠論書畫之藝時指出：「意奇則奇，意
高則高，意遠則遠，意深則深，意古則古，庸則庸，俗則
俗矣。」根雕藝術創作亦基本相同。立意庸俗，好的根材
也會做得庸俗乏味；相反，立意奇巧，往往能使一般化的
根材做得耐人尋味、不同一般，達到平中見奇的藝術效
果。如獲第四屆中國根雕藝術展金獎作品《出擊》，其根
材較為一般，由於構思精巧，一隻狐狸迅速出擊的形象栩
栩如生；再如陳再米先生用松樹瘤創作的根雕藝術作品
《震驚世界第一雲》，使根材的形態與作者的構思立意得

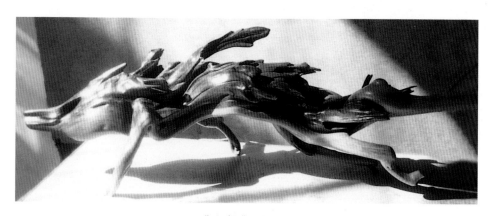

《出擊》張仁繁

作品獲第四屆全國根雕藝術展金獎。一隻狐狸正以飛快的速度
向獵物撲去，作者緊緊抓住動物毛髮在運動時倒向後側及軀體運動
時的特徵，來表現一種速度感。

到巧妙的契合，顯得異常生動。

　　根雕藝術的構思立意有別於其他藝術種類的構思立意，其他藝術種類的構思不受原材料的制約，可自由地想像，而根雕藝術必須依據原材料固有的形態去構思立意，它始終受到原材料固有形態的約束、限制。所以根雕藝術創作對原材料要反覆地、深入細緻地觀察，才能較為準確地進行構思，妙取其意，儘量減少因構思立意不妥帶來的創作上的失誤。

2. 審　根

　　單一的根體，從不同的方面、不同的角度去審視它，往往有不同的形態、不同的內涵。王朝聞先生說：「只有當藝術家在他實踐活動中，對他所深切感受和理解了的對象的各種具體特徵加以選擇、集中、提煉、組合，才能選出一個能夠充分顯示物件的個性和本質的形象，即典型形象。」創作時應將即將加工的原始根材置於不同的高度，不斷調整根材的角度，並對不同的形象進行反覆比較和揣摩，找出最佳觀賞面，即最典型的形象。這種典型形象並非要像什麼、似什麼，只要能使該根材最好的、最本質的自然美得到充分體現即可。審根要全心投入，並將主體意識滲透於根的整體中，但不受表面形態的影響，準確地把握該根的內涵，將該根最有個性的形象表現出來。

　　當然在審根、立意、造型過程中也不可忽略其他一些細節問題，如表皮利用、紋理的表現、置放穩固程度。此外，上色、雕刻、拼接等加工技藝的熟練程度也影響創意效果，有的作者擅長雕刻，有的擅長拼接，有的擅長上

色。根雕藝術家對根材取形立意的藝術處理駕輕就熟時，便能使自己的創作意圖得以實現。

3. 想　像

　　想像是一切藝術創作的翅膀，大膽地、自由地想像才能張開藝術飛翔的翅膀。如李白的「抽刀斷水水更流，舉杯消愁愁更愁」；李商隱的「春蠶到死絲方盡，蠟炬成灰淚始乾」；賀知章的「碧玉妝成一樹高，萬條垂下綠絲條。不知細葉誰裁出，二月春風似剪刀」；李煜的「問君能有幾多愁，恰似一江春水向東流」。詩人用大膽的想像來隱喻、表露自己的情感，他們的詩已成為千古絕唱。

　　在根雕藝術創作中同樣需要盡情、自由、大膽的想

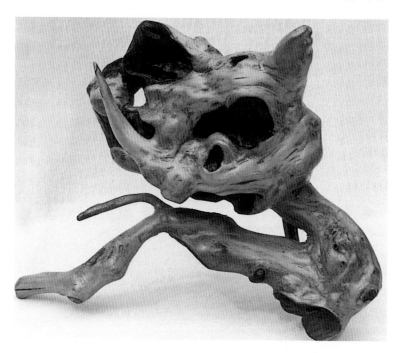

《貪》蔣棟樑

作者用誇張寫意的筆調，再現了韓美林筆下的貓。

碩大的頭和失去比例的身體，增加了作品的趣味性。

像。王朝聞先生指出：「在藝術構思的一系列心理活動中，中心環節是想像活動。」「沒有想像，藝術家就不可能使創作活動所需要再現的客觀事物的感情特徵的一切最微小的細節，都清晰地浮現在知覺表象中，從直接觀照中把握事物內在本質。」想像對根雕藝術的構思十分重要。

　　在根雕藝術構思中，人們強調「重在發現」，而這種發現往往要借助於想像來完成，在審根構思中，可對似什麼、像什麼的朦朧體態與現實生活進行嫁接、移情、聯繫。如蔣棟樑先生的根雕藝術作品《貪》，一隻似像非像之貓正咧著嘴，一雙窺視的大眼正貪婪地死死盯著什麼。再如徐谷青的作品《捕》，金蟾俯身的姿態，將伺機捕食得那一瞬間表現得淋漓盡致。想像有時又要借助於靈感，而這種靈感有賴於對生活中的事物瞬間神態的把握與理解，或受某種啟示而觸發藝術靈感的火花，點燃想像的火焰。有位玉雕藝術家得到一塊白玉石，其心夾黃，由於想

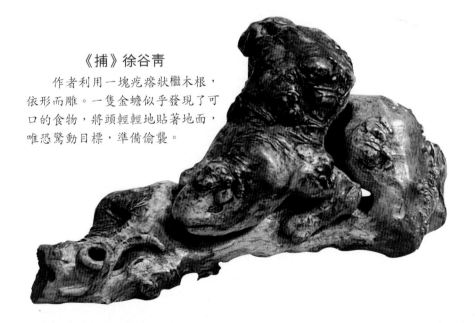

《捕》徐谷青

　　作者利用一塊疙瘩狀櫪木根，依形而雕。一隻金蟾似乎發現了可口的食物，將頭輕輕地貼著地面，唯恐驚動目標，準備偷襲。

不出好的立意而將其閒置多年，一次偶然機會，受小雞出殼瞬間情態的啟發，創作出《誕生》。作者巧用其色，化拙為奇，將白色雕刻為殼，鵝黃精雕成剛孵出的小雞，作品異常生動。在根雕藝術創作過程中，如對一些奇特根材，一時想像不出好的立意，可將其放置一邊，不急於加工，平時注意在生活中去尋找創作靈感，完成想像的使命，然後步入加工階段。

（三）根材處理

1. 截　裁

構思成熟後，用色筆在截除部位畫上標記，根據截除的粗細程度，選擇粗料鋸或細料鋸鋸切，細的根材則可用修枝剪剪除。其截口盡可能避開觀賞面，且考慮根的筋脈紋理走向，以利於鋸口的處理。

裁截時去夠留足，留有餘地，底邊要找好水平線，若是配底座還應考慮其結合部的連接固定。正面構圖要生動富有變化，奇中求穩，底座的鋸切要恰到好處。

2. 除　垢

根生長在泥土裏、雜石中，其表面凹凸不平，尤其凹陷部常嵌夾泥土、石塊，要小心剔除，以免傷害表面紋理。若石塊嵌得過深，可將其輕輕擊碎，用鐵夾取出。泥土則可用竹篾籤剔除，或置於水中浸泡，使泥土疏鬆後清除，也可用高壓水槍沖刷。一些根材爛面常呈腐朽狀，可用三角刀或鋼絲刷沿槽及筋脈反覆刷、刮，直到露出堅硬的木質部為止。

在除垢的同時，剪除一些多餘的細根、絨根和枝杈，清除溝槽縫隙中寄生蟲、卵等雜物。除垢一定要乾淨，一切多餘的東西都必須清除，不留後患。

3. 防腐消毒

根材防腐、防蟲蛀的最重要環節是去汁要淨，消毒要徹底。有些好的根雕藝術作品，在數年內即遭蟲蛀或黴爛、腐朽，或裂開、走形。尤其是鮮根，沒有去汁消毒便製作為成品，更易遭此厄運。因操作方法和每人掌握的技巧及擁有條件等因素的不同，以及根材乾濕度的不同或造型需要的不同，去汁、消毒應採取不同的方法。枯死根木可採取高溫蒸煮消毒，或進一步陰乾；鮮活根則可採取浸泡方法；若造型需要保留表皮的，則只能採取陰乾的方法。常見的根材防腐消毒方法有以下幾種：

（1）浸泡法：常見的浸泡方法是將根木原材料完全沉沒水中浸泡。浸泡時間因材質不同而長短有異，一般要過一個夏季或一個冬季，然後取出置於乾燥的室內充分陰乾。浸泡池內最好用活水，凡水有異味或發黑的，要更換，否則影響材質和色澤。也有人用藥物溶液或柴油來浸泡。

（2）蒸煮法：即高溫去汁、消毒處理。蒸即將根木置於密閉容器內蒸汽薰蒸，氣壓的大小及薰蒸的時間視根木的體積大小而定。體積大的根木氣壓要高一些，薰蒸的時間要稍長一些。煮即將根木置於容器內浸沒於水中，加溫煮沸。體積大的根木煮沸時間要長一些。有條件則可利用鍋爐蒸汽和工業餘熱進行蒸煮。

（3）其他方法：採用木材加工廠、傢俱廠的烘烤木

料設備進行烘烤。也可堆積於室內陰乾，但在南方的梅雨季節，要注意通風防潮。鮮活根可置於露天，待表皮乾後再移至室內堆放。

（4）注意事項：有些根木其本身有防蟲抗蟲能力，則不必浸泡和蒸煮，陰乾即可。一些根木腐朽面較大或已基本乾透，也不宜浸泡和蒸煮。一些需要調整的根枝，應在乾燥前牽拉造型；而一些較乾的根枝需要調整，可在蒸、煮、泡時趁乾枝軟化進行造型。滅蟲可用藥物溶液浸泡，也可用塑膠袋套罩，並在袋內置入藥物薰。

4. 除　皮

絕大部分根需要去皮，使根木的紋理、色質得到充分的體現。但有些根雕藝術作品需巧借表皮來裝飾衣物、毛髮、靴、帽、裙等，使肌體與裝飾物形成鮮明對比，如楊向龍的作品《相約》和張仁繁的作品《舞》。一般去皮有下列方法：

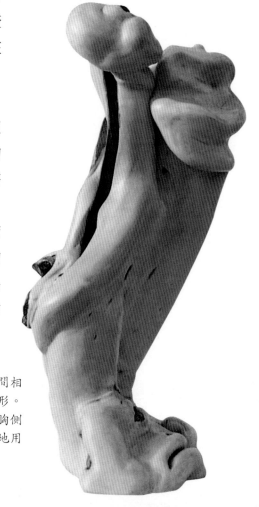

《相約》楊向龍

作品表現了戀人之間相見時難別亦難的一種情形。左側相公兩袖操後，挺胸側面；右側小姐十分害羞地用袖拂面，緊依相公。

（1）浸泡法：有些根木較乾燥，表皮已脫水與木質部貼得非常緊密，很難去皮，可將其浸入水中浸泡數日，待表皮基本鬆軟後取出，用金屬器具或篾柄剔刮。金屬器具不宜過於鋒利，以防傷害木質部的紋理。面積較大的根木浸泡取出後可用木錘反覆敲擊表面，表皮和木質部脫離後再剝離。

（2）水沖法：有些根木表面凹凸不平或有刺狀物，去皮極其困難，可用高壓水槍反覆沖刷。一些難以去皮的材料，可在浸泡、蒸煮後乘其表面鬆軟時進行沖刷。水沖法不易傷害根木的紋理，是一種十分可行的好方法，但水壓一定要大，否則難以除去表皮。

（3）鮮剝法：採集的新鮮根木，由於表面水分充足，表皮極易剝離，但剝離後木質部充分裸露，水分蒸發較快，容易乾裂。所以新鮮根木表皮

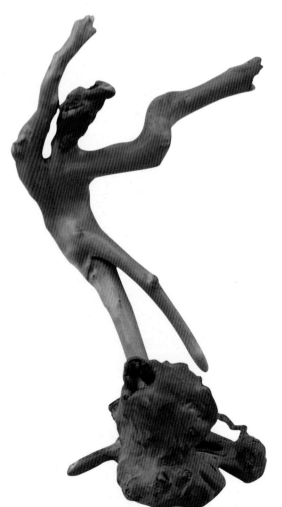

《舞》張仁繁

作者用簡潔的手法塑造了一位女性舞蹈時瞬間的姿態。作品頭部保留了原來的根皮層而顯毛髮感，使之與光滑細膩的肌膚形成對比。

剝離後要用濕布將其纏裹，置於陰涼通風的室內保存陰乾。也可將新鮮根木置於室內晾數日，待表皮有明顯皺褶時，再進行剝離。剝皮後的根木應避免曝曬、烘烤、風口急吹，以免木質部裂開。

（4）機剝法：表皮越厚的樹種越易剝離，而像紫薇、木等表皮較薄的樹種則難以剝離。還有一些根木，表面凹凸起伏，皺陷很多，千瘡百孔，外形變化多，去皮較為困難，則可在根材完全乾後用噴砂機或滾砂機去除表皮。

（四）雕　琢

1.意　義

根雕藝術主要以表現自然美為主，人工美為輔。凡可雕可不雕者，則不雕；凡根木材料有缺憾不雕不成器者，則可借雕琢的方法來彌補，但仍以根木天然形態為主。如徐谷青的作品《探路》，將其天然形態加以利用，表現頑猴的機靈活潑。另一種雕琢是為了消除

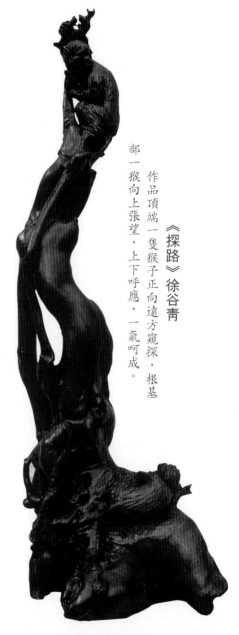

《探路》徐谷青

作品頂端一隻猴子正向遠方窺探，根基部一猴向上張望，上下呼應，一氣呵成。

根雕藝術加工過程中裁截留下的痕跡使其自然。木雕主要依賴於人為雕刻來達到造型的目的，根雕則是透過根木的自然體態略加人為雕刻來完成造型。

　　從價值角度講，著名根雕藝術家屠一道先生指出：「《鷹擒蛇》根雕藝術作品評定價在四十萬元港幣，《梅雀爭春》五萬元，這都是以寶定價，高於木雕不知多少倍。木雕的價值屬於加工的價值即工藝品的價值，而根雕藝術是以寶定價，任何高超技巧，不能創造根的紋理，根

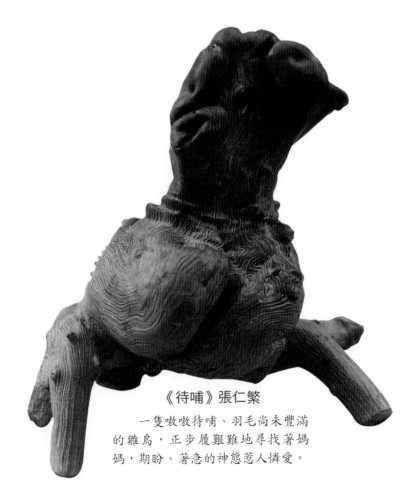

《待哺》張仁繁

　　一隻嗷嗷待哺、羽毛尚未豐滿的雛鳥，正步履艱難地尋找著媽媽，期盼、著急的神態惹人憐愛。

的皮殼層（外皮剝掉後的第二層），這皮殼層為纖維結構，比較細膩和堅韌，特別光滑，它是根雕藝術的重要特徵。」劉開渠先生指出：「我認為根的藝術是一門奇、巧、妙的藝術。……這種作品要是完全由我們雕刻而成，那就等於採用了我們雕塑創作的一般雕刻方法，而形成大體是雕刻出來的雕塑作品了。我認為根的藝術作品，應該是七分天成，三分人工。」但這三分人工包括了構思、打磨、著色、題名等，並非三分雕刻。所以在根雕藝術創作過程中以少雕琢為好。若遇到有些根木不雕不成形，非雕不足以顯其自然美，不能夠掩飾其缺陷，則必須採用雕琢的方法來彌補，即天缺人工補，人補天不足。

總體上講，在雕琢的過程中，要順其根木形態的動勢、筋脈巧妙進行，使雕琢部分與未雕琢部分渾然一體，銜接自然，過渡合理，相得益彰。雕琢時要善於創造，巧奪天工創造自然美，雖由人做，宛若天成，如張仁繁的作品《待哺》，就是利用其天然形態製作而成的。

2. 要　領

依據根木的自然形態、質地、色澤以及材料上的筋脈、紋理、皺褶、崎嶇、枝杈凹凸、孔洞、瘤塊、疙瘩、纏繞等進行賦意構思，巧用自然。無需精雕細刻的根雕藝術作品只要消除人工痕跡，以觀者看不出人工截除痕跡即可。這種雕琢要模仿其材料自然特徵去進行，或凹凸不平，或纏扭，或光滑圓潤，使雕琢部位與該材料自然形態融為一體。

有些根木形象過於朦朧，需局部加以點化雕琢，完成

形象的顯現，這時就要求精雕細刻，而這種雕琢常用浮雕的方法。有的根木不雕不成形，則需將局部形狀、特徵雕出，此類根雕藝術作品絕大多數只雕出形象最明顯、最有特徵的部位，如頭部、面部，或腿、腳、尾等。如陳琰的作品《憨》只雕刻出頭部。此種雕琢一定要依照根木的自然形態、紋理筋脈、枯爛面等進行，使雕刻部位與根木整體呼應，一氣呵成，避免生硬刻板、牽強附會。

3. 方　法

（1）打粗坯

即用雕刻工具將造型對象的輪廓雕刻出來。首先將雕

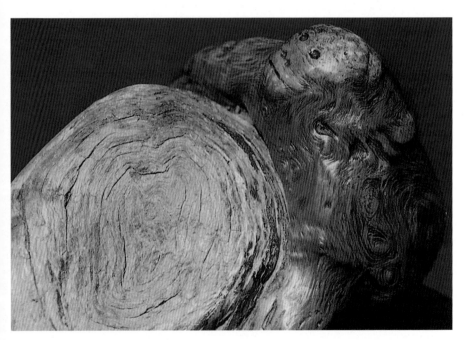

《憨》陳琰

一隻猩猩在推動巨大的石塊，其憨厚、可愛的形象被刻畫得栩栩如生。作品構思新穎，造型獨特，具有鮮明的藝術個性，獲首屆中國根雕藝術展銀獎。

刻材料底部弄平，置於打坯的台凳上，再用色筆將雕刻部分的輪廓描繪出來，根據造型對象的需要，採用定位分面法打坯。先找出雕刻物件的最高點，組成一塊平面，將塊面以外多餘部分削切掉。再找次高點，按平面定位法進行第二次削切，直到作品雛形基本顯現出來為止。打坯要注意下列問題：雕刻材料要充分乾透，否則雕刻後極易產生裂紋；雕刻刀不宜直入木質部或過深，以免拔刀困難或邊沿木質部裂開，用刀劈斜且順木絲鏤逐漸削切；把握好總體造型，由表及裏循序漸進，切勿局部精雕，避免總體造型的失控；打坯要惜木如金留有餘木，以便調整。

（2）細雕

首先觀察粗坯各個部位的比例、位置是否合理，然後將粗坯留有餘地的部分雕刻到位，再細雕各個部位。雕刻握刀要有力且穩，準確把握雕刻力度，並根據雕刻和表現形式需要而選刀。鑿刀要鋒利，用刀酣暢灑脫，不拘謹，可平推直進，亦可橫向雕鏤，還可逐環迴旋，根據需要靈活運用。細雕尤其要注意質感的塑造及力度的表現，柔則柔，剛則剛。刀觸要準確、穩健，富有藝術表現力。總體雕刻造型完畢後，再局部修整。細微之處可三指執刀，謹慎穩妥地操作。

4. 修　飾

雕刻完畢後的修飾，也是作品體現神韻、表現情感的最後階段的刻畫，諸如眼角、嘴角等微妙處理要透，把握要準，要細到位。修飾可根據造型需要，該留刀觸的其刀觸應遒勁有力，該修光的部位則圓潤光滑。

（五）拼 接

1. 意 義

根木在生長過程中形成的不同的疤、瘤、節等，以及它在象形過程中的似像非像性、殘缺性、不合理性，使根雕藝術的創作規律和其他藝術區別開來。根雕藝術中的拼接和雕刻一樣，是一種加工手段，可使藝術創作更加靈活和自由，使造型獲得最好、最圓滿的藝術效果。拼接要遵循根雕藝術的創作規律，不被「形」「貌」所困，貴求神韻，順其自然。

但有些具象的根雕藝術造型，某些最關鍵部位缺少了非常典型的東西，則應大膽拼補。如根雕藝術家具、幾架的製作，必須由拼接的方法來完成；有些需要配底座的根

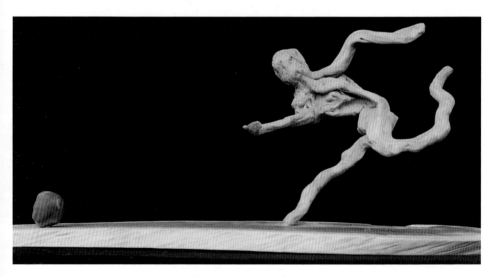

《衝出亞洲》陳琰

作品右側人物為非常難得的整體根造型，運動員上部重心向前傾，一腳向後高高揚起正準備射門，人物與球緊密相關。作者富有新意的創作使難以表現的現代生活場景在根雕藝術中獲得了成功的表現。

雕藝術作品，也離不開拼接，如陳琰的作品《衝出亞洲》，即透過巧妙的組合拼接而成。

2.配　料

要達到配得巧、接得妙，雖由人做、宛如天成的藝術效果，首先要嚴格配料。因為不同的根木呈現不同的顏色、不同的肌理，即使是同一種樹材，由於生長環境的不同，生長年齡的長短，受害程度的大小等因素，形成了體態和表面形式的巨大差異。

所選配料應與主體造型的材料質地基本相同，最好選同一樹種或質地相近的樹種，色彩要基本一致，紋理筋脈基本相同，體形、外貌協調統一。天然根某些部位的形象、比例，往往顯得不盡如人意，缺乏神韻感，拼接可彌補其不足，但拼接材料的大小、長短、彎曲程度、力度感等應恰到好處，使主體造型錦上添花。如果拼接材料不自然，就會畫蛇添足。

3.拼　接

根據不同的材料可採取不同的拼接方法，只要拼接得自然、牢固即可。凹陷部位可塞接，凸出部位可採取靠接的方法，也可對接。為拼接牢固，可用電鑽在接面分別鑽眼用竹篾拖嵌入牽拉固定。接面要鋸得平整，陰陽相合，可沿其縫隙反覆鋸切，直到兩者接合緊密為止。接面的位置要盡可能避開觀賞視線，置於陰暗面。

4.膠　合

為拼接牢固和消除縫隙要進行接面膠合，常用的方法是用膠滲入鋸木粉，調好後，磨壓相交面。純膠不能吸收

漆和色,木粉則能吸收,使顏色趨於統一。木粉最好選用同種材料鋸磨下來的粉末。大面積膠合可用透明白乳膠,膠合面較小或受力部位的黏合可用硬度較強的環氧樹脂膠。膠合未乾時不宜晃動,可在膠合未乾時用繩、帶固定,待乾後拆除。像作品《飛天》,膠合面較小,就要特別注意使其牢固、穩定。

5. 修　飾

拼接後的形體往往不能完全吻合邊角線,需要借助雕琢的方法加以修飾,使相接處銜接一致,消除人工拼接的痕跡。

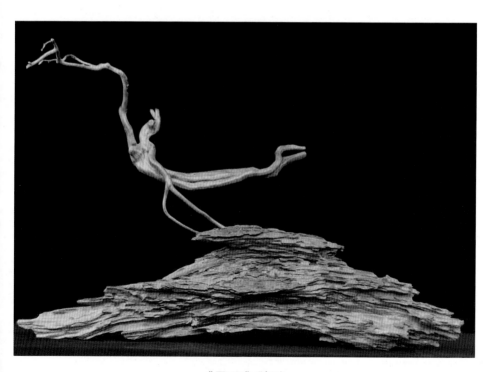

《飛天》陳琰

作者用清新、簡潔、獨特的表現手法再現了敦煌壁畫中飛天的形象。人物造型自然,極富飄動感。恰似雲彩的底座,與人物珠聯璧合、相得益彰。

（六）磨　光

1.基本做法

作品完全定型後，用木銼刀將雕刻、拼接、鋸切後留下的人工痕跡銼平、銼光，然後再進行機械拋光或人工磨光。切忌死磨硬磨或均衡一致，而應酌情處理、區別對待。有些造型有意識追求一種粗獷的美則不宜細磨，讓其粗糙而達其意；有些需表現女性肌膚細膩、白皙、光滑和圓潤的，則細磨。又如樸樹等去除表皮後特別光潤，則無需銼、磨，只要用舊砂紙稍加打磨即可。另外有些樹種去皮後表面的紋理特別精美，則不宜磨光。

總之，磨光要以不傷害木質的紋理為前提，消除人工痕跡為目的，使作品更加自然優美。

2.打　磨

打磨可用機械拋光，亦可人工磨光。機械拋光可採用噴砂機或滾砂機及自製拋光設備。人工打磨主要用不同粗細的砂紙由粗漸細進行反覆的摩擦。一些凹陷或深穴部，可將砂紙撕成小塊綁在小棍上進行打磨。

打磨最好沿木紋縱向走勢進行，粗紋、深紋重磨，紋理過細用布反覆擦。最後拋光階段可用水砂紙蘸肥皂水或洗衣粉溶液反覆摩擦，也可結合著色摩擦拋光。

（七）著色上漆

1.意　義

根雕藝術作品著色上漆不僅有利於防腐、防蟲蛀、防

塵埃、保護木質部，還能透過著色強化作品的藝術效果。有些作品的根木截面其心部顏色較深，邊材較淺；有些拼接材料與整體不夠協調；有些接縫和裂紋用膩子填塞後顏色有明顯的差異；有些作品顏色需要深淺分割形成對比等，這些只能借助著色上漆加以解決。根據材料和立意的需要，採取不同的著色上漆方法，可本色，也可淺色或深色。著色上漆最忌厚重或大紅大綠及胭脂色，杜絕匠氣，力避俗氣和洋氣。

文藝復興時代義大利畫家涅羅尼說：「顏色是一切崇高藝術的敵人。它是一切準確和完整形象的敵人，因為透過顏色所見之形，只好像眾色雜陳罷了。」根雕藝術貴在以形寫神，求其自然，一切漂亮的色彩對根雕藝術來講都是多餘的。

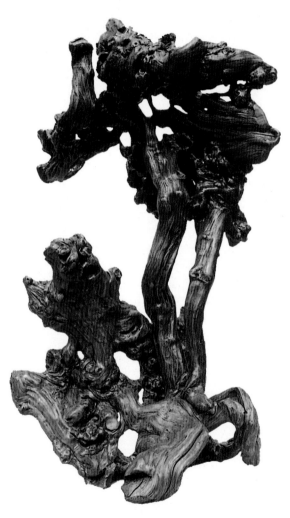

《歇》徐谷青

一隻奔跑的駝鳥歇了下來，張開雙翅享受涼風。那和駝鳥賽跑、恰似走獸的對手已是筋疲力盡，張開大嘴貪婪地呼吸著空氣。作者對原材料黃荊條根採取本色處理方法。

2.方　法

（1）本　色

　　所謂本色即用塗油或打蠟等手段，還其原色。本色清新淡雅，不失根木天然紋飾，生動自然，根味濃，簡潔大方，且操作方便，非常適合根雕藝術語言表達。這種著色方法已受到越來越多根雕藝術創作者的青睞。如徐谷青的《歇》、張仁繁的《躍》都是用本色處理的。

　　①塗油：作品磨光後充分晾乾，最好選擇乾燥季節或晴天，用無色透明鞋油或核桃油塗其表面，並反覆用乾布擦拭，使油浸入木質部。擦的次數越多，作品越光潔鍠亮，根木紋理越清晰明顯。也可在塗油前用取暖設施和吹風機預熱後塗油擦拭，效果更好。也有人將作品浸入機油浸泡數小時，再晾乾後擦拭。

　　②打蠟：將白蠟或地板蠟熔化後塗其表面，也可用汽車蠟噴塗周身，待晾乾後用乾毛巾或布料反覆擦拭。還可直接打

《躍》張仁繁

一條白鰭豚從水中躍出，濺起小小的浪花。作品用本色處理，使根的藝術語言更加凸顯。

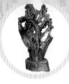

蠟，再用吹風機均勻地吹烘，待蠟熔化後被吹的木質部熱了，熔化的蠟極易浸入，待涼後用乾布不斷地、反覆地擦拭，直到滿意為止。

（2）淺　色

有些作品本色過於輕浮或色調不夠均勻等，但又不願著色過重，淹沒紋理，此時可上淺色，效果很好。

①色料：一般淺色色料，選植物色為好，因為植物色透明度高，附著力強，配色時不易髒。而礦物色顆粒粗，附著力差，配色時易髒，不宜選用，只是上深色時才少量選用。常選用的色料為：國畫植物色、松煙墨，以及用梔子、紅樹皮、陳茶、五香瓜子等製作出來的色料。梔子形似橄欖（有平地梔子和山梔兩種，山梔出料多，藥店有售），用錘擊碎用清水浸泡三四日，液體呈黃色。將紅樹皮（泰國進口樹皮）碾碎加水煮沸數小時，其液體為紅色。陳茶或紅茶、五香西瓜子殼分別置於清水中浸泡數日後再分別煮沸，其液體為棕色和咖啡色。

夏季製作的色料存放時間過久容易變質，所以色料最好現做現用，亦可在色料中浸入少量冰片，防止變質，然後根據需要配色待用。

②著色：根據作品的大小或顏色深淺的需要採取浸泡、澆灌或用大號油畫筆塗刷，濕時色深，乾時漸淡。用墨色要慎重，切不可一次過深，否則難以減淡。若著色過深，可趁未乾時用清水洗刷。若色相和色的深淺把握不准可在同種樹材上試塗，待乾後比較。著色寧淡勿深，最好不要一步到位，可採取分塗法，即乾後再塗，再乾再塗，

這樣著色沉穩、透明度好。一些需調色的，也可採取分塗法，先根據材質的深淺打底色，再罩其他色。著色完畢後晾乾數日，再塗油或打蠟。

（3）上　漆

上漆是在著色面上加漆，而不是塗油打蠟，並有深淺之分。古銅色沉著典雅，古色古香，但對根雕藝術作品紋理的表現較本色或淺色要遜色許多。一般人工痕跡過多，或木質過鬆，或紋理不美，或追求古樸雅致的藝術效果，均可採用上漆的方法。目前上漆有兩種顏色，一種是黃褐色，一種是古銅色。徐谷青的《非雕不成品》即為上漆的根雕藝術作品。上漆方法如下：

①打底色：作品磨光後，用硫酸亞鐵（白色粉末，化工店有售）溶液遍塗，小件則可浸泡，再用清水洗淨，以統一色調，乾後塗黃色梔子汁，再乾後塗紅樹皮汁（若漆褐黃色，紅樹

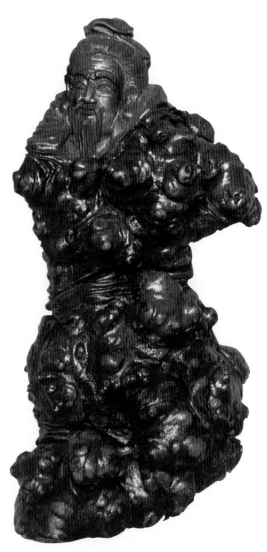

《非雕不成品》徐谷青

　一塊疙疙瘩瘩的根段，似乎缺少美的外表，但經過局部雕琢點化，便具有了生動鮮明的形象。

汁裏加入適量黃色；若漆古銅色，加金黃紅、大紅和松煙墨，加墨多少視原材料深淺及吸收能力而定）。若底色淺白必須塗硫酸亞鐵溶液，底色深可免塗。

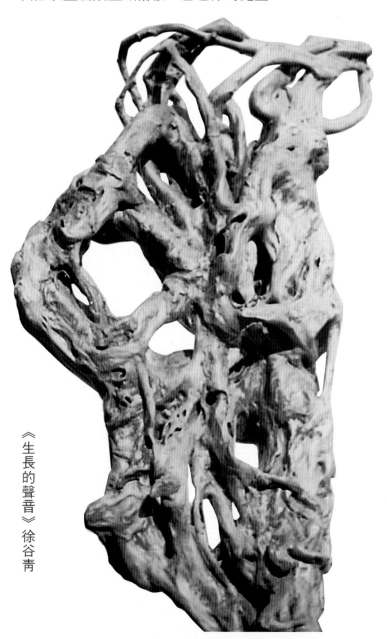

《生長的聲音》徐谷青

②配漆料：主要原料為山西產的生漆片（蟲膠）、蜂蠟、石蠟或白蠟燭、松節油。將蠟置於坩堝裏，用火熔化後加入50％的松節油，夏季少加，冬季多加（松節油易燃，特別注意防火），充分攪拌，調成糊狀軟蠟，稍溫時加入50％～60％的生漆再次調勻，若太厚可加松節油調稀。

③上漆：由於樹材吸色強弱差異甚大，可在底色木面遍塗松節油和調稀的軟蠟，乾後用布、竹帚反覆揩擦，然後用油畫筆蘸取配置好的漆料上漆，漆乾後用乾布揩擦漆膜或用刷子刷，刷上蠟後用乾布揩除。待晾乾後用竹帚、硬蠟周身塗刷，再用乾布擦，直到滿意為止。

（八）其　他

1. 配　座

配座是根雕藝術創作的重要環節之一，其巧拙與否，極大地影響著根雕藝術作品品位的高低，同時還起著固定作品使其放置穩定的作用。人們常說制作難，配座更難，難就難在底座的高低、大小、體量、寬窄、形態要與作品默契相合。有些根雕藝術作品製作完畢後，需要花幾年的時間才能相中得意的底座材料。

配座有兩種情況：其一，底座只是為了固定作品，使之顯得更加鮮明和突出；其二，底座與作品密切不可分割地連為一體。配座有兩種形式：其一，用自然根做底座；其二，用規則式根木做底座。

底座與作品的連接，可根據作者需要，或固定，或能

自由卸裝，或隨時擺放。固定式即指有些根雕藝術作品與底座渾然一體，且大小適宜。自由卸裝式即指某些根雕藝術作品過大，不宜包裝外運，其結合部可選用金屬固定設施加以連接，且能隨時拆裝。擺放式即指某些根雕藝術作品無需與底座自然銜接，用平板式、臺式底座置放即可，如張仁繁的作品《達爾文》。配座的關鍵是要使底座與作品自然得體，對比強烈，構圖生動。

《達爾文》張仁繁

作者只雕琢眼、鼻、嘴，保留了刺狀體以替代鬍鬚和毛髮，使人物顯得真切自然。

（1）自然渾體

　　所配底座與作品要有內在的必然的聯繫，而不是毫不相干，協調統一才能給人以美感。這種「聯繫」來自於對所造型對象的一般棲息地或生長環境及人們樂於陳設形式的細心觀察。一般鳥類喜棲在樹上；獸類常奔走在起伏的山岡、岩石之間；魚類總是在水裏遨遊；花木或長於露地，或植於盆鉢，或插入瓶器內。有了這種「聯繫」，配座才能貼近生活，符合自然。

《底座》徐谷青

　　這是一個平台底座，可置放根雕、盆景、古瓶等。不規則的外形結構和豐富多彩的肌理疙瘩，都給人以清新自然、樸實的感覺。

（2）對比強烈

　　底座與作品除需要內在聯繫外，還需要有一定的反差，即對比性。一般情況下反差越大，對比性越強，其藝

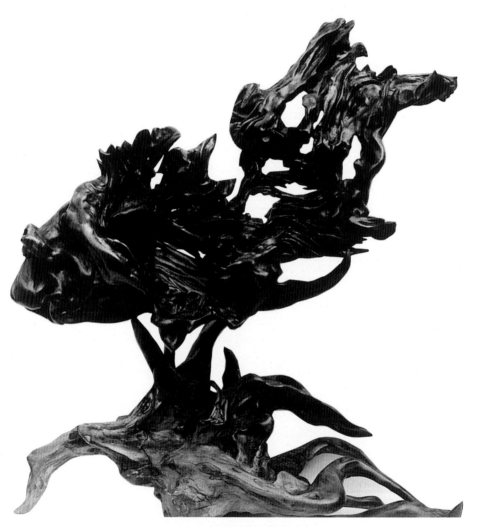

《荷香》蔣棟樑

　　作品取材於枯爛如鐵的黃荊條根。作者對底座及魚尾的處理頗費心機，輕盈擺動的魚尾和輕輕飄蕩的水草，盡情表現了荷香六月魚兒在水中逍遙自在輕盈漫游的神情。作品獲第四屆全國根雕藝術展銀獎。

術效果越好。作品繁雜，底座趨於單純；作品整實，底座趨於虛巧；作品細膩，底座趨於粗獷。一般情況下，鳥類配座較高且體量大，走獸配座扁平而體量小。底座大，作品則小，小作品往往配大底座。從色澤的對比角度上講，一般底座色深於作品，以增加作品視覺上的穩重感。

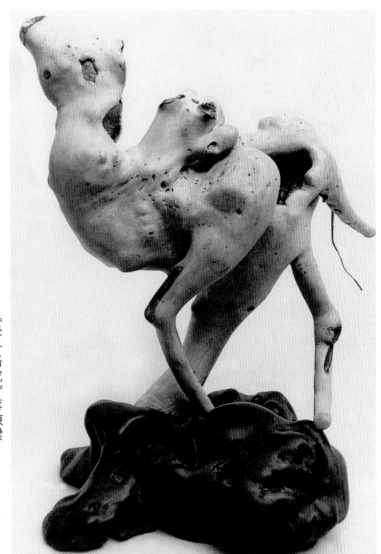

《母子駱駝》蔣棟樑

作者利用檀樹的自然形狀塑造了母子駱駝形象。小駱駝緊緊依偎在母親懷裏。駱駝的外表不上漆也不著色，保留了根本來具有的樸實美。

（3）構圖生動

配座如國畫中的題跋和印章，起著豐富和烘托畫面、深化主題的作用，這個「配角」應始終圍繞「主角」去做文章，切不可喧賓奪主。如蔣棟樑的作品《母子駱駝》，底座是一非常自然的疙瘩根塊。生動的構圖依賴於抓住主題與配座最佳的默契點，使之彼此呼應，一氣呵成。可在確保放置穩固的前提下，最大限度地誇大底座外輪廓線的起伏和變化，用不等邊斜三角構圖造勢，險奇中見平穩。

總之配座要切題、入調，既穩又巧。一些不宜配自然座的，可擇配四方形、圓形、單片形、長方形、三角形、菱形、多邊形、柱形、台形、花瓣形、雲狀或不規則形。配座與作品忌大小體積等同、頭重腳輕、搖晃不穩、呆板遲滯、臃腫庸俗。

2.題 名

根雕藝術作品朦朧的、含蓄的、抽象的藝術形象，往往需要借「名」來點化，來昇華。好的題名能引人入勝，使人遐想。題名要巧，巧得貼切，巧得含蓄，使觀者聽到弦外之音，悟到畫外之意。如徐谷青的《戲荷圖》，作者沒有直點其名，而是借映日荷花別樣紅、蓮香四溢的季節，表現魚在暢遊。人們常用寫實的手法和隱喻、抽象、浪漫的手法題名。寫實的手法主要根據作品的形象、動態來題名；隱喻、抽象、浪漫的手法主要根據作品某一特徵，用典故、傳說、神話、寓言、詩、詞等來題名，如張仁繁的《吶喊》，程本林的《虎風獅威》。根雕藝術家要善於從根的外表發現根的內在美，將作品引申到更高的耐

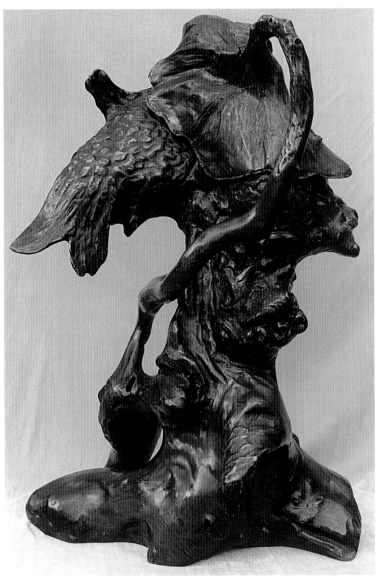

《戲荷圖》徐谷青

　　作者用根樁上的細根作荷莖，把上部膨大的根體雕刻成鯉魚和一展開的荷葉，其精心構思和恰到好處的雕琢，使普通的根樁價值倍增。

《吶喊》張仁繁

　　作者利用根本來具有的形態，表現了動物在發
怒的形象特徵。那碩大的嘴巴正在咆哮、吶喊。

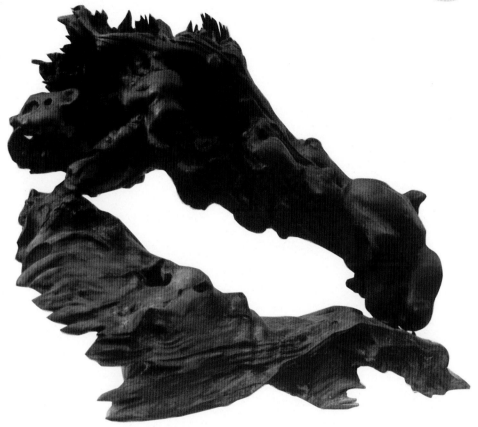

《虎風獅威》程本林

作者利用根的固有形狀，用誇張的手法表現了某種動物兇狠無比、憤怒到極點的形象特徵。它怒髮衝冠，每塊肌肉似乎都充滿了憤怒的力量。

人尋味的藝術境界。

3. 保　存

根雕藝術作品不像樹木盆景那樣具有生命現象，而是靜態的、固定的、無生命的。但由於它的結構為木質，容

易裂開、腐朽、蟲蛀，往往一件好的根雕藝術作品會因忽略了存放保護而前功盡棄。

要使根雕藝術作品能很好地保存下來，最主要的是在製作加工前根材的去汁、殺蟲、消毒要乾淨徹底，充分乾透，然後才是防濕、防暴曬、防黴變、防裂開、防蟲蛀。

（1）防濕、防黴

根木受潮容易滋生多種病菌而腐朽，尤其是沒有上漆的根雕藝術作品，不能常淋雨或常用潮濕布揩擦灰塵，更不要長期置於地上。在南方梅雨季節時，由於空氣潮濕，最好將根雕藝術作品置於通風涼爽處。若根雕藝術作品置於木箱等容器內，或是低凹的一樓和平房，飄浮的水蒸氣極易在物體表面附著凝聚而導致黴變。梅雨過後南方有曬黴的習俗，此時應將根雕藝術作品移置露天蔭蔽處晾乾，再根據需要用竹帚、棕刷、毛刷、乾布擦除黴跡，若是本色可再塗一層油。

（2）防曬、防裂

製作好的根雕藝術作品，若裂紋縱橫就大大降低了其觀賞價值和經濟價值，同時也很難修復。根雕藝術作品裂紋的產生有三種情況，要麼原材料不乾，要嘛曬裂或吹裂。

避免根雕藝術作品裂開要注意三點：一，材料不乾不加工；二，避免陽光直曬、暴曬，尤其是在赤日炎炎的夏季；三，盛夏和乾燥的秋季，避開風口急吹。一些易裂樹種可用袋子罩、套，或用布纏裹，或在室內置水、養花，以增加空氣濕度。

（九）根材分類

中國幅員遼闊，寒、熱、溫帶都有，適合很多種樹木的生長，號稱「世界園林之母」。因此根材極為豐富，品種繁多。

根材有三個方面的講究，即形狀、質地、紋理。形狀要求古怪、奇異、根味濃；質地要求堅硬、嚴實緻密、耐腐耐朽；紋理要求細膩、清晰且豐富多變。形庸或質地疏鬆的根材不宜選用。根的質地雖好但形庸凡俗，創作出來的作品其欣賞性和經濟價值較低，費時費工，意義不大；根形雖好，但質地疏鬆，易朽易爛，不易保存。

傳統根材樹種主要為檀香、紫檀、樟木、松、竹、藤、黃荊、榕樹等。目前常用的根材樹種有：

1. 雜木類

櫸木、黃荊、赤楠、榔榆、三角楓、黃楊、鵲梅藤、榕樹、鐵杉、金錢松、龍眼、榛木、防楓、老君、紫香、椴木、樺木、櫸木、冬青、桐樹、楠木、梨花木、紅木、小樹瘿、柞樹、國槐、朴樹、白檀、欅樹、版納羊蹄甲、小葉鼠李、紫穗槐、鵝耳櫪、白刺等。

2. 松柏類

黑松、馬尾松、黃山松、華山松、羅漢松、圓柏、刺柏、竹柏、卷柏、側柏、矮紫杉等。

3. 果木類

柿樹、蘋果、棗樹、枇杷、麻梨、石榴、杏樹等。

4. 花木類

紫薇、杜鵑、桂花、海棠、春梅、山茶、油茶等。

5. 蔓木類

扶芳藤、山葡萄、奇異果、香花崖豆藤等。

6. 其 他

浪木（長期悶泡在水中然後浮於水面的根木）、陰沉木（長久埋入水底爛泥中的根木）、竹根等。

（十）工 具

1. 刀鑿類

斜刀、平刀、三角刀、鉤刀、劍刀、圓刮刀、平刮刀、鋸齒刀、長頸圓刀、圓鑿、角鑿、平鑿等。（圖1）

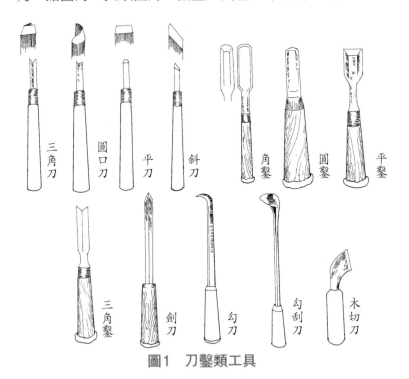

圖1 刀鑿類工具

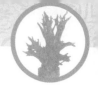

2. 鋸銼類

手鋸、握鋸、刀鋸、弓鋸、圓木銼、扁木銼、三角木銼、鋼皮銼、油石銼、木砂紙、水砂紙。（圖2）

框鋸　　手鋸　　刀鋸　　弓子鋸

扁木銼　　圓木銼　　三角木銼　　木銼

油石銼　　鐵板銼　　各種型號砂紙

圖2　鋸銼類工具

3. 錘、刷類

奶子錘、木錘、橡皮錘、斧子、鋼絲刷、銅絲刷、毛刷、竹篾刷。（圖3）

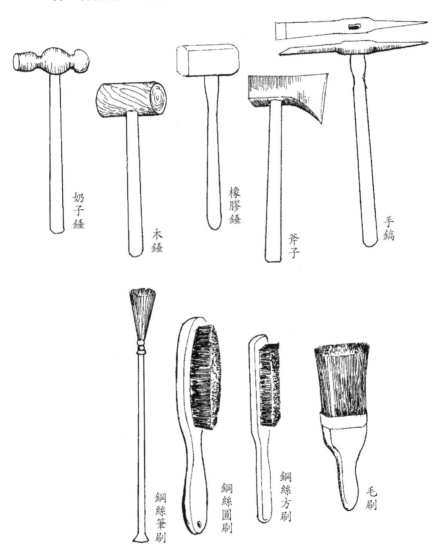

奶子錘　木錘　橡膠錘　斧子　手鎬

鋼絲筆刷　鋼絲圓刷　鋼絲方刷　毛刷

圖3　錘刷類工具

4. 機械類

　　手搖弓鑽、壓鑽、手槍電鑽、手電鋸、衝擊電鑽、軟帶電動打磨機、吹風機、清洗機、板面拋光機、角向拋光機、雕刻機、電刨、多功能木床等。（圖4、圖5）

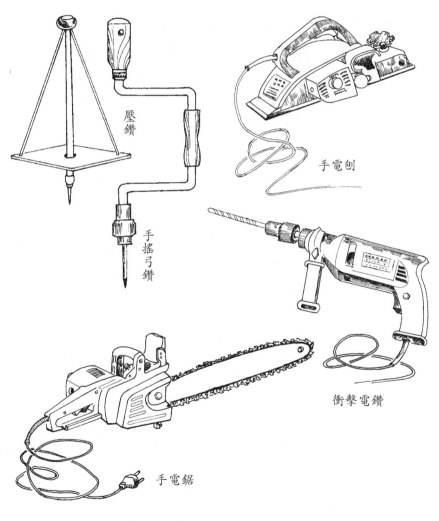

圖4　機械類工具（一）

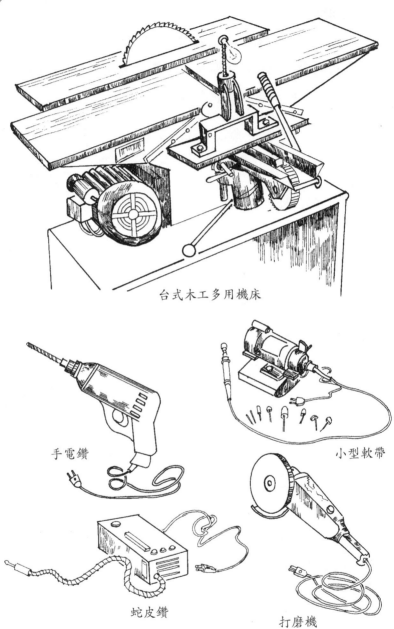

台式木工多用機床

手電鑽

小型軟帶

蛇皮鑽

打磨機

圖5　機械類工具（二）

5. 膠　類

醋酸乙烯乳膠、萬能膠、502 黏合劑、建築膠、立時得膠、環氧樹脂膠、聚酯膠等。

6. 油漆材料類

硝基漆、醇酸清漆、聚氨酯清漆（甲乙混合）、漆片、香蕉水、酒精等。

7. 著色材料類

嫩黃粉、鐵紅粉、國畫色、國畫墨、紅樹皮汁、陳茶汁、梔子汁、五香瓜子汁、皮鞋油、高級植物油、蜂蠟等。

8. 其　他

木粉、氯化銨、碳酸鈣粉、鐵鍬、大鐵鍋、撬、鐵釬、鐵絲、木螺絲、竹楔、木楔等。

六、各式根雕製作圖解

　　根雕藝術作品主要分實用和欣賞兩大類型，其創作大致有選材、去汁、消毒、陰乾、構思、鋸截、拼接、雕刻、去皮、打磨、拋光、著色、上漆、黏補、配底座等過程。

　　本文對實用和欣賞兩大類61件作品的製作步驟進行圖解，一目了然，便於學習掌握。因樹種、根材品質、個人經驗、師承關係、技巧、製作條件等不同，根雕藝術的創作方法多種多樣，應靈活運用，不要生搬硬套。

實 用 類

（一）家 具

1. 小圓桌

①將板截成需要的長短，置於平臺上畫圓，切鋸時，可將外緣線切成若干段直線，易於包邊。板與板、板與木檔的銜接可用骨膠黏合。

②選擇包邊的根塊，且大小適當、樹種相同或色澤相仿、形狀基本相似，將根塊截成需要的長度，選根塊造型最好的一面做正面，朝上鋸切成平面，再縱向鋸切成90°直角，斷面可推拔狀鋸切，使各段斷面銜接吻合。然後將鋸好的包邊90°斷面

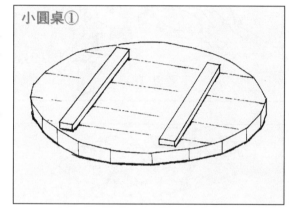

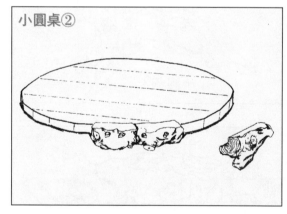

朝裏緊貼木板用手電鑽打眼，再用竹楔插入眼中，用斧錘敲擊竹楔，使包邊和板面連成一體。

③選擇適合的根作為受力部分的主要腿，主腿要粗壯有力，落地要穩，比台板下部的相交根塊要粗大一些。主腿部

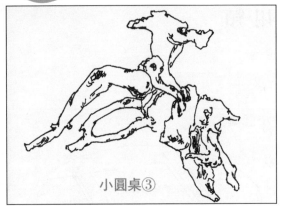

小圓桌③

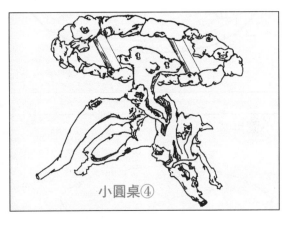

小圓桌④

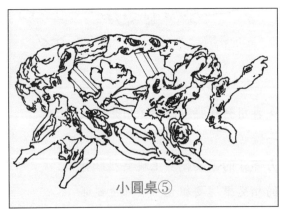

小圓桌⑤

分根材選好後採用靠接的辦法與其他根腿進行連接，若根部有大量的洞穴亦可用插接的方法連接。靠接時，將被靠部位鑿開一溝槽與靠接根相合，靠接根接頭製成推拔狀。若接根較粗可將相接處木質部砍掉一部分，兩根相合後用電鑽打眼再用竹楔打入。連接時一要穩固，二要自然。

④大致確立著地根部的水平面後，再找出與台板相交根的水平面，並用色筆標記，再用手提電鋸切割成水平狀，並用手提電刨刨平，最後打眼上楔。打眼的角度和位置可自由選擇，只要達到連接穩固即可。

⑤基本骨架造型完成後，挑選與主腿部分一致的根材，其體量要小一些。凸面向裏，上端與包

邊相連，下端與主腿根部相連，用竹楔連接。這樣既豐富美化了整個腿部，又使面板與腿部的連接更加牢固。

　　⑥用電刨將桌面刨平，鋸切一塊與桌面形狀相仿的木紋薄板，用白乳膠黏合在桌面上，並在桌面均衡加壓數日使之與木板面黏牢。

　　⑦用不同型號的鑿子，將人工拼接或鋸截面有明顯人工痕跡的地方進行雕琢，使之自然得體。再選用型號多樣的刮、鏟、鋼鋸片清垢、除朽，並用拋光機或刮鏟清除人工雕琢的痕跡。然後進行粘補，用細砂紙打磨，手摸感覺光滑圓潤即可，再平底面。顏色完全可根據客戶需要飾成本色、深色或仿古色。

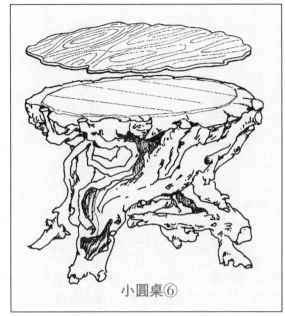

小圓桌⑥

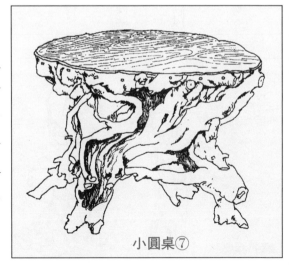

小圓桌⑦

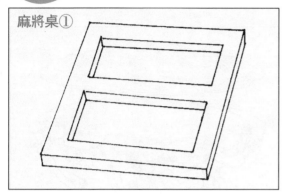

麻將桌①

麻將桌②

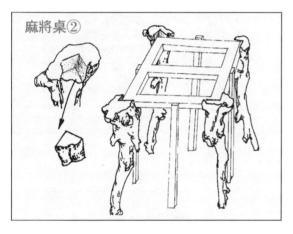

麻將桌③

2. 麻將桌

①右圖為製作好的框架。若用板做面，可選用乾透的朱樹、紅豆杉或香椿等木紋美麗的硬質樹材。置面板時需加底檔。

②先選擇四條腿的根材，其高矮形狀大致相同，大頭朝上，小頭著地。腿部同方向內側彎曲，並對大頭進行三面切割，切割的深度要大於框架的厚度，其角成90°。切割的水平面，應在四腿著地基本確定後進行，可用粉筆在地面畫出大致範圍，進行試置。為便於四腿的安裝，可在四條邊的中間各釘四根木條臨時固定。

③四腿定位後，用竹楔固定，再選擇厚度適宜、鋸切好的包邊進行安裝。

④包邊結束後，將桌
面框置於平臺上，用兩根
木條交叉固定腿部。挑選
稍有彎曲、粗細長短適宜
的四條根料，大頭置於桌
面框反面中間，細頭與腿
部相連，呈不規則「U」
形，加以固定。

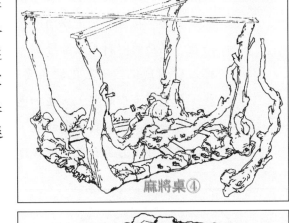

麻將桌④

⑤基本造型完成後，
選擇長短粗細適宜的根對
腿部進行偽飾。一般情況
下，大頭向上，小頭向
下。腿部偽飾完畢後，再
選擇「U」形根或「S」
形根對桌面框四周進行不
規則的偽飾，並用木楔加
以固定。

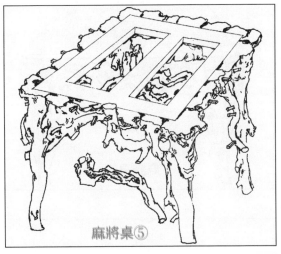

麻將桌⑤

⑥結構造型全部完成
後進行雕琢，以消除拼接
的人工痕跡及多餘部分。
雕琢按根的走向、肌理進
行，模仿自然，創造自然
之美。雕琢完畢後，進行

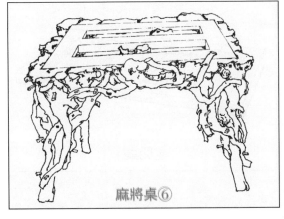

麻將桌⑥

去皮和粗加工，用木銼或粗砂紙或拋光機消除雕琢時留下的人工痕跡。接著粘補，以消除裂紋、楔眼、接縫，使之渾然一體。粘補的材料用聚酯膠加入雜木拋光粉調成乾泥狀，再摻入少量氯化銨（氯化銨主要起乾燥作用，冬天可多加一些，夏天則可少加些），並加色粉（一般有紫紅粉、嫩黃粉和金黃粉），調得與根色相近，較深的縫隙可用手指按捺，小的縫隙可用刀片刮之。乾後進行細加工打磨拋光，再平底面。所謂平底面，即按所需的高度找出四條腿的水平面，鋸棄多餘的部分，使桌擺放平穩。

⑦粘補打磨結束後，將框架面刨平，加裝板框，再黏合面板，最後油漆。

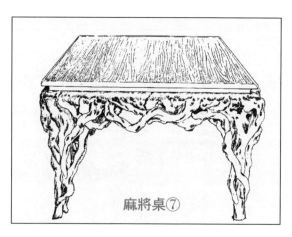

麻將桌⑦

3. 老闆桌

①根據尺寸大小或客戶需要製作好面框，若需安裝抽屜可同時製作好抽屜框架。

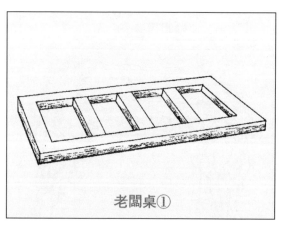

老闆桌①

②腿部根材要粗壯有力、古拙而厚實，且四條腿的大小、粗細、外形基本相似。安裝時大頭在下，小頭朝上，大頭部要古拙厚實，似虎腿、虎爪，雄壯有力。四腿略向桌面外側微傾。在小頭斷面中心部向下鋸切，再橫切，呈「L」形。用電鑽打眼，竹楔固定。

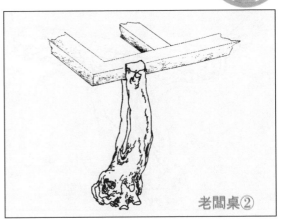

老闆桌②

③四腿固定後進行包邊，包邊料要選大而曲、疙疙瘩瘩、富有變化之料。用竹楔固定。

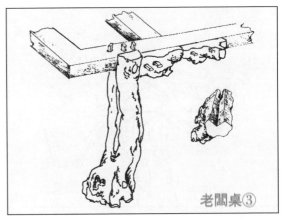

老闆桌③

④將桌面框置於平臺上，腿朝上，挑選粗壯且呈弧形的長條根，與四條腿連接，並用竹楔固定，使桌腹部更加穩固而美觀。若安裝抽屜其裏側部位不必飾根。

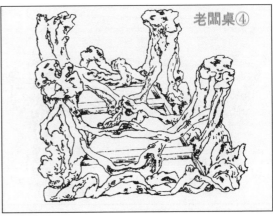

老闆桌④

⑤桌腹部裝飾完畢後，將桌倒置過來。挑選根材，沿四條腿的外側進

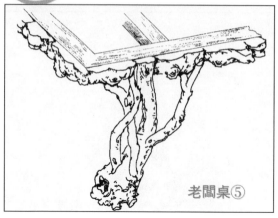

老闆桌⑤

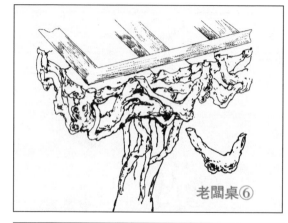

老闆桌⑥

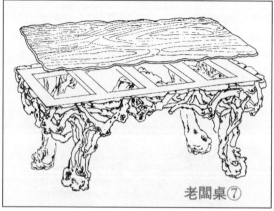

老闆桌⑦

行加固裝飾，一頭與包邊連接，一頭與腿部連接。

⑥選擇疙瘩多而密集、不規則「U」形根，沿桌面四周包邊偽飾。包邊時要注意粗細、疏密的變化，穿插要合理，銜接要自然。若要安裝抽屜，外面外裝飾照常進行，裝飾完畢後，按抽屜面大小進行切割使抽屜飾面與整體造型吻合一致。

⑦結構造型完成後，進行雕琢、粗加工、粘補，然後再細加工和平底面。用電刨將桌面框的包邊上部刨成水平狀，並按桌面的大小形狀裁切板面，進行黏合。最後油漆，一種是淺色，一種是深色。若用的均是同一樹材，顏色基本一致，最好上淺色。基本做法是：用國畫植物色系列，或用梔子、紅樹皮、五香瓜子碾

碎煮沸取汁。將桌灰吹淨，用排刷塗色，乾後再塗數遍。植物色透明度好，不會掩蓋根木的紋理。著色乾後，用清漆淡淡地塗2～3遍，亦可塗植物油。若根材色調不夠統一，也可將老闆桌漆成仿古色，做法是：作品磨光後打底色，但像浸泡後的杜鵑根，其顏色本來就深可免漆底色；有些雜木色調偏白，則必須打底色。先塗硫酸亞鐵溶液或用非常淡的松煙墨（磨濃後對水稀釋）打底，塗後用清水稍許洗除其色，使底色調統一沉著。乾後塗黃色梔子汁，再乾後塗紅樹皮汁。

底色打好後，用生漆片（蟲膠）、蜂蠟或蠟燭、松節油做配漆料，先將蠟熔化後加入50％的松節油調成糊狀軟蠟，稍溫時加入60％左右的生漆調勻。用畫筆上漆，上漆前用松節油塗刷木面，以防吸色不均導致「花臉」，漆乾後反覆揩擦至光潔明亮為止。

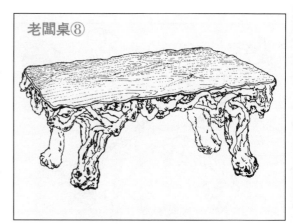

老闆桌⑧

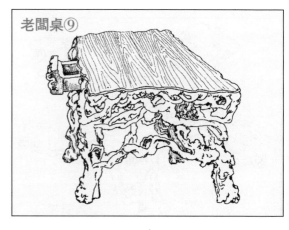

老闆桌⑨

⑧此圖為成型後的老闆桌。

⑨此圖為帶抽屜的老闆桌。

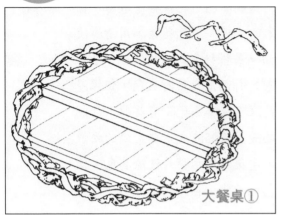

大餐桌①

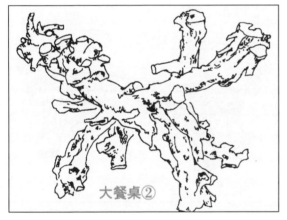

大餐桌②

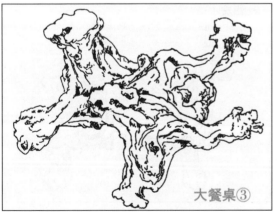

大餐桌③

4. 大餐桌

①選擇乾透的木紋美觀的雜木板製成面板，因餐桌較大，板與板相拼時，可用電鑽在兩塊板拼接處對應位置上打眼，並在一塊面板鑽眼中裝上竹籤，然後塗上骨膠，再將另一塊面板的鑽眼對準竹籤插入，敲實，使兩塊板接合緊密。面板拼接完成後，在其反面加三根木檔，並用木螺絲連接加固，然後進行包邊，再選擇弧形根偽飾。

②選擇粗大的根味濃的根材，作為餐桌的腿和支架。搭配組合時注意均衡和穩固，還要注意其支撐點的高度，高了可再鋸，短了則無法再加。

③選擇一些長條根固實和美化桌腿。進行拼接時可用電鑽打眼，用乾竹楔或乾透的木楔，楔緊固

實，然後再雕鑿、粘補、打磨、平底面，最後油漆。

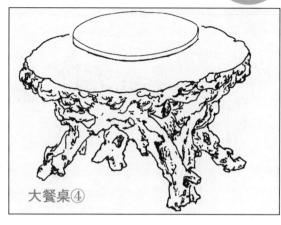

大餐桌④

④為便於運輸和搬動，桌面與支架為活動連接，桌面中間再選用和大餐桌相配的面板製作一個能轉動的圓形盤。

5. 西餐桌

①此圖為製作好的面板。

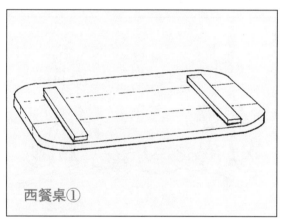

西餐桌①

②選擇四條腿材，大頭與板面連接，小頭著地。先將大頭切成平面狀，再切成「L」狀，在橫檔處與面板連接，腿略向兩側張口呈「八」字形。

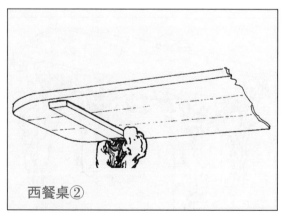

西餐桌②

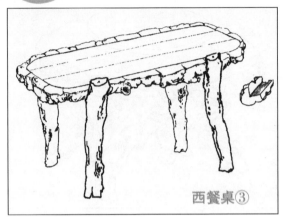

西餐桌③

③將包邊根塊切成「L」形，沿桌面四周包固並鑽眼上竹楔固定。

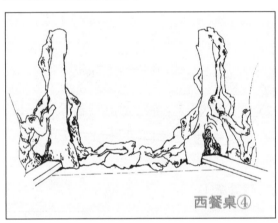

西餐桌④

④將桌面置於平臺上，腿朝上，選擇適合的根條加固美飾腿的內側，鑽眼上楔固定。

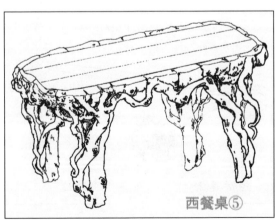

西餐桌⑤

⑤選擇具有一定形體且粗細、彎曲變化適宜的根條對四條腿外側進行加固美飾。再選擇「U」形根對包邊進行偽飾、點綴和加固，「U」形根的線條要有韻味。

⑥結構造型完成後進行雕鑿、粘補、打磨、平底面，再用手提電刨將面板刨平。用水曲柳板切割一塊與桌面形狀相仿的面板，用乳膠黏合併加壓固定，最後進行油漆。

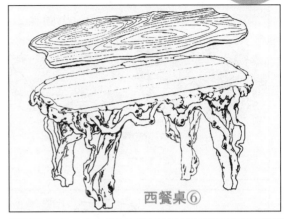

西餐桌⑥

⑦成品圖。

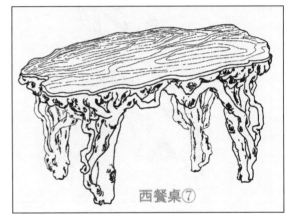

西餐桌⑦

6. 小圓凳

①此圖為製作好的面板。

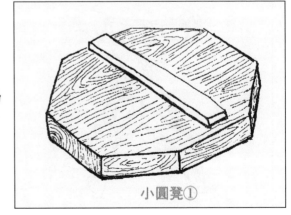

小圓凳①

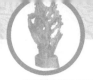

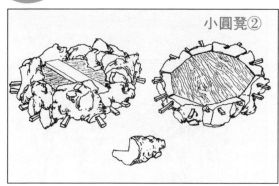

小圓凳②

②圖中左側圖是包邊後的反面,右側圖是包邊後的正面,下側是包邊用的根塊。包邊要鑽眼上竹楔固定,然後再截除竹楔等多餘部分。

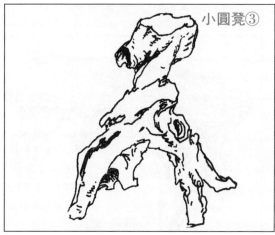

小圓凳③

③用塊根製作成凳的底座,根塊要大一些,保證足夠的相交面,便於鑽眼上竹楔和穩固。腿的著地點的外輪廓線要與桌面的外輪廓線大致相符,不能過於鬆散。

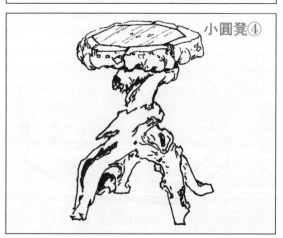

小圓凳④

④將包好的面板與底座連接成整體,注意重心的選擇與確定,重心偏離則載重不穩。

⑤擇取條狀根材，
一頭與包邊連接，另一
頭與腿連接，美飾和加
固凳子。注意接頭的偽
飾和隱蔽。

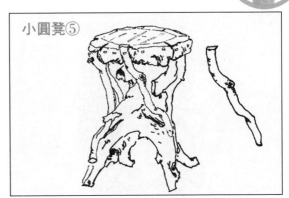

小圓凳⑤

⑥上述工序完成
後，進行雕琢、粘補、
打磨、平底面，再用手
提電刨推平，黏合面
板。

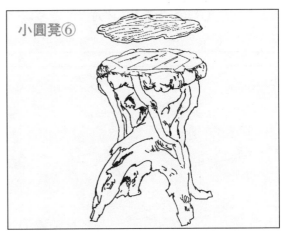

小圓凳⑥

⑦成品圖。

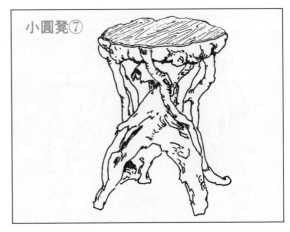

小圓凳⑦

小圓凳⑧

⑧鼓凳外形如鼓，中空。根飾用立時得膠黏合，並用鑽頭鑽眼上竹楔加固。

休閒椅①

7. 休閒椅

①選擇乾透木材做椅的面板，面板前寬後稍窄，呈梯形，反面用木檔加固。

休閒椅②

②選擇粗實厚重之根料，大頭在上，小頭在下，呈喇叭狀張開，面板前高後低，四腿與面板相交位置基本確定後，三面鋸切成直角，將板面鑲入切口內。

③將疙瘩塊根切鋸呈
「L」形，作包邊材料，
包邊時鑽眼上楔固定。

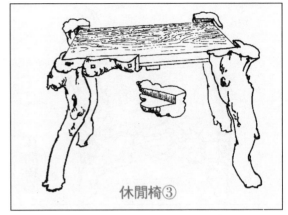

休閒椅③

④選擇根條和根塊對
椅腿和包邊進行不規則
「網」狀裝飾和加固。正
面飾根造型要優美，且粗
細變化豐富，疏密有致。

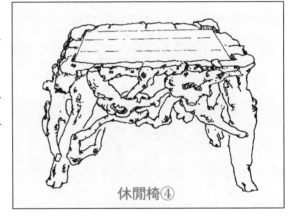

休閒椅④

⑤選擇木紋優美的乾
透的雜木料製作成與椅面
相符的面板，將椅面刨平
後用膠黏合壓固。

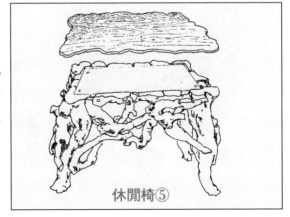

休閒椅⑤

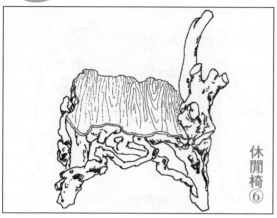

休閒椅⑥

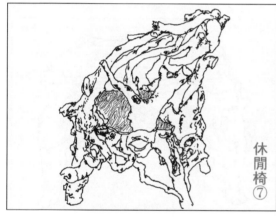

休閒椅⑦

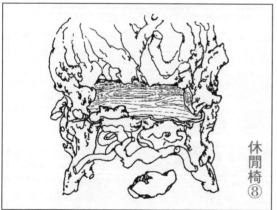

休閒椅⑧

⑥面板黏合牢固後，安裝靠背，靠背根料要稍大且美。靠背根料的安裝也是鑽眼上竹楔固定。靠背根料安裝略向後傾斜，注意靠背與後腿的傾斜度。避免「人仰馬翻」。注意靠背與面板拼接的牢固度，特別是人體背部與靠背之間弧曲度的吻合，使人的背部靠上去舒適。

⑦左右扶手兩塊根料要稍大且古拙，略帶弓形，大頭形似龍頭爪，安裝在椅面上。左右及背部主根料安裝後，再選擇稍細的根料進行連接、美飾、加固。

⑧將包邊根塊鋸切成小饅頭狀，不可過厚過寬，沿椅面前沿進行貼飾，底面帶膠後鑽眼上竹楔固定。造型完成後進行雕琢、去皮、粘補、打磨、平底面、上漆等。

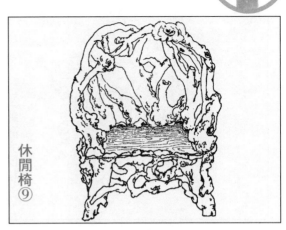

休閒椅⑨

⑨成品圖。

8. 龍頭太師椅

①龍頭太師椅的製作工藝與休閒椅的製作基本一致，不同的是根材選擇和表現形式有些差異。太師椅專門挑選那些枝杈多、佈滿大洞小眼、奇形怪狀的根塊。椅背及扶手呈放射狀展開，其飾根組合密度和椅的體量均大於休閒椅。

②右圖為龍頭太師椅造型完成後的半成品圖。此椅為木根料組合，若選擇黃荊根塊製作太師椅則更顯其古拙、厚重和威嚴。

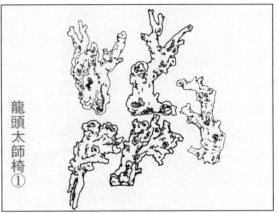

龍頭太師椅①

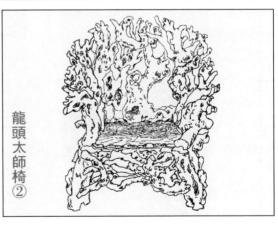

龍頭太師椅②

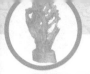

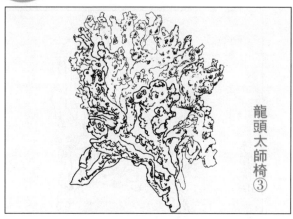

龍頭太師椅③

③左圖為半成品側面圖。

9. 老闆椅、餐椅、豪華椅、鑲大理石椅

①-1. 老闆椅的製作過程和休閒椅的製作基本相同。老闆椅所選用根料要粗獷有力、疙疙瘩瘩、老氣橫秋,具有歲月滄桑感。

①-2. 老闆椅的體量均大於休閒椅和太師椅,其靠背高度超過人頭,扶手與靠背的根料形狀相仿,一氣呵成。

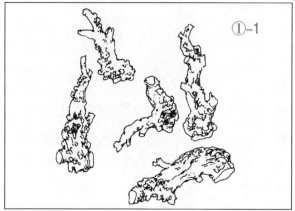

①-1

①-2

①-3. 結構造型完成後的老闆椅半成品側面圖。

②餐椅半成品圖。餐椅追求一種線條流動感強烈的藝術效果。寬度稍窄，便於餐廳擺放。背稍高，結構簡潔流暢。注意選擇「S」形、稍長，且疙瘩少、較光滑圓潤的根材。

③豪華椅成品圖。豪華椅寬闊而厚實，椅背外緣線較直，造型凝重、渾厚。其根塊完整、厚實而豐滿，四腿粗獷有力。

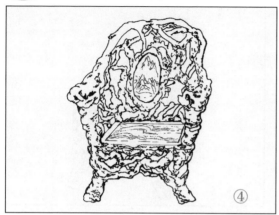

④

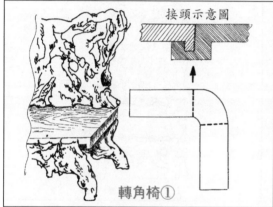

接頭示意圖

轉角椅①

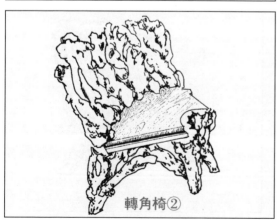

轉角椅②

④鑲嵌大理石椅。此椅製作與豪華椅的製作基本相同，不同的是在椅面和靠背面鑲嵌大理石。其一，大理石的選擇要注意其面有畫意，或雲、或霧、或似山水，紋飾清晰；其二，製作時先將大理石鑲嵌在硬質雜木框內，用黏性強的立時得膠膠合固定，然後用形狀較好的根塊沿木框包邊美飾，並在大理石反面加根固定美飾。

10. 轉角椅

①轉角椅由三部分組成，兩個長椅和一個半圓椅。三椅的連接用槽溝形式咬合固定。

②半圓椅的接頭形式。

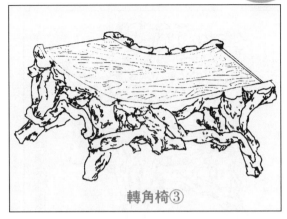

③半圓椅共有五條腿，前側為兩條腿，後側為三條腿。半圓椅兩側與長椅相連接。

轉角椅③

④成品圖。

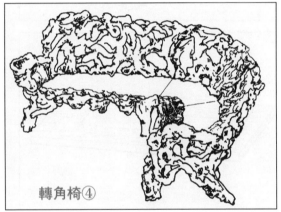

轉角椅④

11. 三人龍頭太師椅

①這是三人龍頭太師椅成品圖。三人龍頭太師椅是單人龍頭太師椅的拉長而已。三人龍頭太師椅橫向較長，兩側扶手根料要粗大厚實一些，其靠背部根料組合搭配、穿插要顯得自然有序。

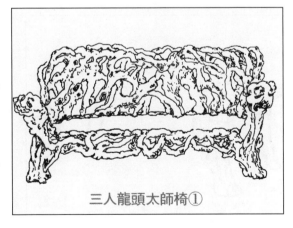

三人龍頭太師椅①

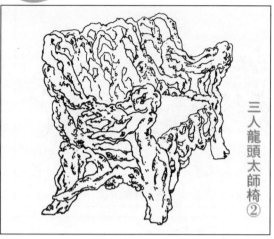

三人龍頭太師椅②

②三人龍頭太師椅成品側面圖。

（二）几 架

1. 長條茶几、鑲大理石方形茶几、老椿茶几

①-1. 先製作好長條茶几面板。

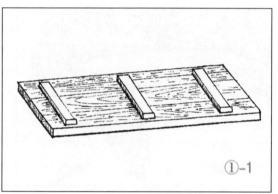

①-1

①-2. 腿不在桌面的四角，而是離桌角30～40cm，並呈「八」字形張開，大頭朝上，在端面沿直徑下切成「L」形，將面板置上，用電鑽打眼上楔固定。

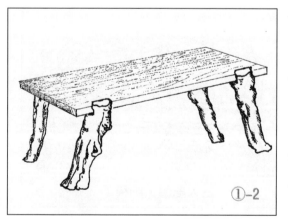

①-2

①-3. 將包邊用的根塊鋸切成「乙」形，沿桌邊包貼並鑽眼上楔固定。

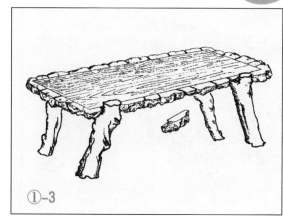

①-3

①-4. 選擇粗細適中、彎曲多變的根，將四腿加固裝飾，並將腿突出板面的部分鋸切得與板面平齊，然後再選擇不規則「U」形或「S」形根包邊、偽飾、加固。整體造型完成後，選用不同型號的雕琢工具將拼接的接頭

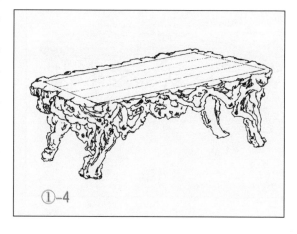

①-4

或不夠自然的根塊，要雕琢得自然流暢、不露痕跡。雕琢結束後，用拋光機，裝上長形拋光頭，將雕琢留下的刀痕磨平，並插入大小洞穴進行拋磨，再用刮、鏟、鋸條片去皮，直到乾淨為止。然後用聚酯膠、雜木拋光粉、少量氯化銨和色粉調成泥狀，且與木本色相近，對接頭、縫隙、楔眼進行粘補。乾後用手槍鑽頭纏上拋光用的砂紙進行打磨，再用細砂紙、水砂紙反覆摩擦直到光潔為止。

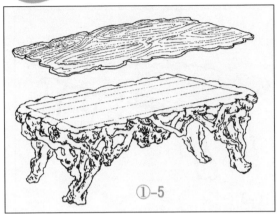

①-5

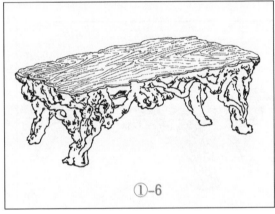

①-6

①-5. 用手提電刨將面板和包邊刨平、刨光，選擇木紋優美的雜木薄板，按茶几長寬切割，然後覆蓋在刨平的几面上，用色筆沿包邊畫出邊緣線，鋸切成與几面完全相符的形狀，再用乳膠黏合在几面上。乾後用平口鑿沿邊切成斜坡狀。最後著色上漆。

①-6. 成品圖。

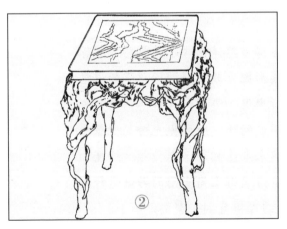

②

②鑲大理石方形茶几。這種茶几與麻將桌的製作過程大致相同，所不同的是桌面用大理石鑲嵌。

③**老樁茶几**。這種茶几別具風格，厚實古拙。製作這樣的茶几可選擇數百年生的老樁，連根掘起，並清除泥土和雜石，剪除小根，投入水中浸泡一冬一夏，若浸泡水發黑和有異味即換水，浸泡後及時去皮、去汙，置室內

③

充分陰乾後，根據需要的尺寸鋸切餘根，鋸平几面，再雕鑿、打磨、拋光，最後上漆。為更好地體現根的自然美，使根的紋理得到最佳的表現，最好用植物油塗擦或用硝基清漆薄薄地刷幾層。

2. 方形茶几、雙層几架

①**方形茶几**。方形茶几製作過程與小圓凳基本相同，小圓凳三條腿，方形茶几四條腿。

①

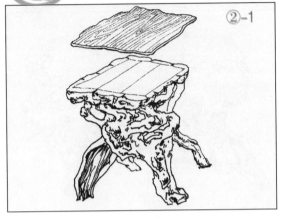

②-1. **雙層几架**。先製作單層茶几面板並包邊,將底座腿部主要骨架製作好後與面板連接,再用根牽拉鑽眼上楔加固美飾。然後再製作一裝飾几面,用乳膠黏合在面板上。

②-2. 製作上層面板,並包邊。上層面板要小於下層面板。

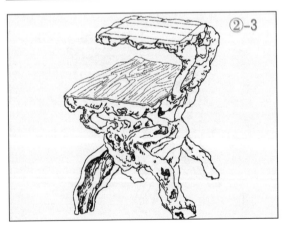

②-3. 選擇造型優美、彎曲變化的根料,大頭與上層面板的包邊連接,小頭與下層面板包邊連接,鑽眼後用竹楔固定,注意上層與下層平行,不可偏斜。

②-4. 加固美飾下層
几面，將鋸切的包邊材料
塗上骨膠，黏合在下層几
面的邊緣上，並鑽眼上楔
固定。

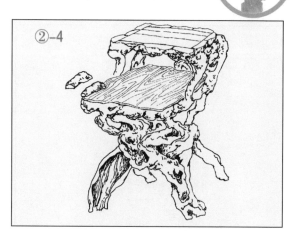

②-5. 用手提電刨將
上層面板和包邊刨平，再
選擇與下層几面花紋相同
的裝飾板，黏合在上層面
板上，然後雕琢、去皮、
粘補、打磨、拋光、油漆。

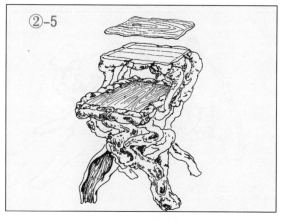

②-6. 成品圖。

①

②

③

3. 單體花架

①從山野裏採回的根，先清除泥土和雜石，鋸棄小根，然後投入水中浸泡，有條件的可浸入水塘或大水池內浸泡，要保持水質清潔。經過一冬或一夏，撈起後去皮、清垢、充分陰乾。因根皮經水浸泡後，變得鬆軟，並與木質部鬆離，出水後去皮要容易得多。

②第一塊根的選擇要敦實粗大，並確定其擺放的位置，然後將背部及兩側根枝鋸除，下部保留做腿。因根背部較光滑，安裝第二塊根較為困難，可按與第二塊根相交的多少，開鑿溝槽。

③將第二塊根斜置在第一塊根背部，並鑲入槽內，鑽眼上楔固定。大頭在上，小頭在下。

④選擇第三、第四塊根需經過多次試放，看是否適合、是否美觀，若不理想，再挑選其他根試擺直到滿意為止。

⑤將選定的第三、第四塊根與第二塊根相併，大頭朝上，若相併後有些部位不吻合，可用斧鋸「動手術」開挖，使之吻合，然後鑽眼上楔固定。

⑥用手提電鋸將頂端切一個平臺，切割時要注意平臺的水平效果，然後進行雕琢、粘補、打磨、上漆。若花架整體效果好，拼接痕跡不明顯，最好上清水漆；若痕跡明顯則可漆成深色。

⑦此圖為另一單體花架拆開後的示意圖。一般單體花架呈縱向拼排，下部一塊根，即第一塊根最為重要，要大且穩。第二塊根也較大，與第一塊根構成骨架。第三、第四、第五塊根起加固美化裝飾作用，並增加平臺的面積。平臺拼接的槽需要人工挖鑿使其相吻合。第六塊根用於補缺遮醜，第七塊根加固腿部。總之，單體花架上下兩頭要大，中間要小，忌上下一樣粗或直如電線杆或根塊等量臃腫。台與座要有一定的空間才有靈氣。

4. 雙聯花架、三聯花架

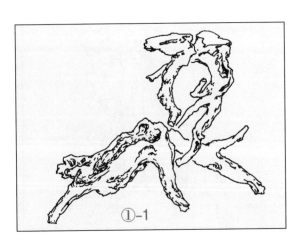

①-1

①-1. 雙聯花架的製作與單體花架製作過程基本相同。雙聯花架有兩個平臺，製作時要把握兩台的高矮、遠近、大小、主次、直曲關係。一般情況下，主台花架要高、要大、要稍直，副台花架則相反。另外要強化兩台支

架的必然聯繫和韻律。首先要選好最下面的一塊根材，它是
基礎，在這基礎上確定主台花架的位置。底座根材呈龍頭蛇
尾狀為好。

①-2. 拼接時，主台
花架略向右側傾斜，根的
大頭向左傾斜。然後再選
擇副台花架的根材，擺放
時根身左斜，大頭部右
傾，增加與主台花架的呼
應感。往往根頭鋸切後臺
面過小，可再接根塊彌
補。

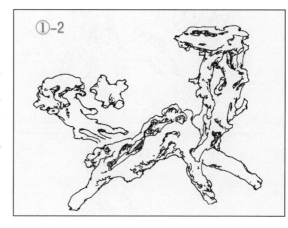

①-3. 拼接時，要強
調自然的效果。因花架的
線條較為簡潔，裸露部分
多，容易暴露其缺點，所
以選材要嚴，要拼得巧，
要雕得妙。連接時不夠自
然的部分也可刀鑿斧劈再
造自然。鑽眼上楔時，兩
根接觸面可用細鋸木屑加

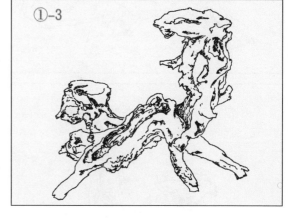

聚酯膠調成糊狀塗抹，增加凝結強度。然後再雕琢、去皮、
粘補、打磨、拋光、上漆等。

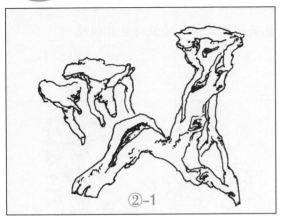

②-1

②-1. **三聯花架**。這種花架與雙聯花架製作過程基本相同。先選擇好底下一塊根料和最高的主台根,再選擇副台根,並將它們不斷地試放,合適後用粉筆標上記號,將朝上的大頭鋸切成平面狀。

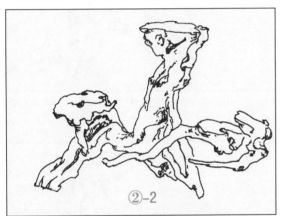

②-2

②-2. 將主台與副台根材鑽眼上楔,用膠固定在底座上,再選擇次台根進行連接。三聯花架在製作時要把握好三台之間的高矮、大小、疏密呼應關係,一般為一高兩低、兩近一疏。

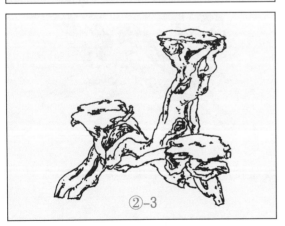

②-3

②-3. 三聯花架成品圖。

5. 盆景几架

①-1. **長方形盆景几架**。盆景幾架要低矮一些，臺面要寬闊一些。圖為製作好的面板。若製作大型盆景几架，台檔還要加密且面板要厚。因有的大型盆景重達半噸，展覽時一放就是半月有餘，若擋板配置不結實，極易下陷或變形。另外要選擇堅硬的，並且還要是乾透的木材，如株樹、刺槐、棗樹等。面板接縫用膠帶楔固定，檔與板應塗上骨膠用木螺絲撐固。

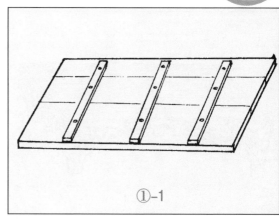

①-1

①-2. 先將四條腿選好，並進行鋸切試放，然後包邊，為增加几架的牢固度，包邊時，將底檔邊也包進去。盆景几架的包邊料不宜過於粗大笨拙。

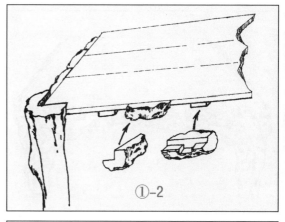

①-2

①-3. 拼接造型完成後，用手提電刨將几架另一裝飾面板刨平，然後置

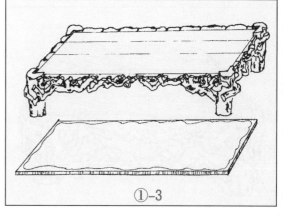

①-3

①-4

②

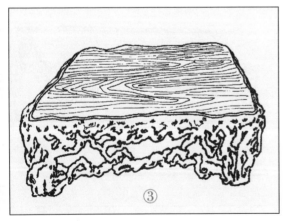

③

於桌面上，用筆從反面向上畫標記，並按標記鋸切，再用膠進行黏合，乾後粘補、打磨、著色、上漆。裝飾面板一定要是結實的雜木板，因盆景較重，置放時經常移動，若用三合板，很容易凹陷或脫膠損壞。另外要注意其木紋及色調整體統一和諧。

①-4.成品圖。

②**方形盆景几架**。與長方形盆景几架製作過程基本相同，但造型宜矮，並注意其承受力及面板的結實程度。

③**自然形盆景几架**。其桌面四邊線條不直呈自然狀，腿下部用根連接。因架較矮，包邊料要小，選根要嚴，過粗顯得臃

腫，過細不易連接。選根
要粗細適中，組合時要粗
細相間，有疏有密。

④橢圓形盆景几架。
其製作與長方形盆景几架
的製作過程基本相同。由
於几架較矮，包邊料要小
一些，裝飾連接的根要細
長一些。

⑤圓形盆景几架。其
腿略向內傾斜，大頭著地
呈肘狀彎曲。

⑥-1.長條形盆景几
架。此種几架較長，常作
組合式盆景展覽台用。先
用乾透的雜木按需要的尺
寸製作好几架，再鑲上三
層牙邊，最外一層要用根
料包邊裝飾。將選好的包
邊根料鋸切成「凹」字
形，其深度與牙邊相符
合。雜木最好選擇色澤深
沉、硬度大的樹種。根料
可選擇浸泡後的木根。

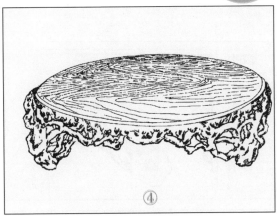

④

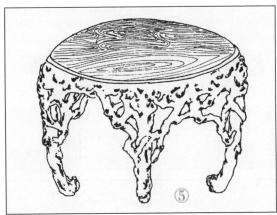

⑤

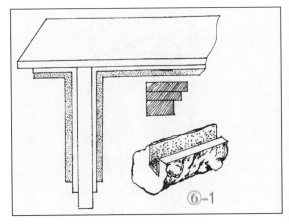

⑥-1

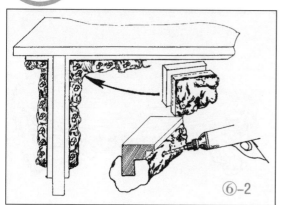

⑥-2

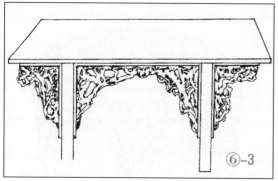

⑥-3

⑦

⑥-2. 將鋸切好的包邊料進行裝配，首先用手提電鑽，在包邊上鑽眼直到牙邊，然後上竹楔，用錘砸實。直角處的包邊，可選較大根塊，相交面要多鋸切一些。此種茶几將規則式與自然式揉為一體，直線與曲線形成強烈的對比，給人以美的享受。造型完成後再雕鑿、去皮、粘補、打磨、著色、上漆。做成本色，更能顯其自然美。

⑥-3. 以上包邊完成後，如還想有些變化，可用彎曲多變的細根料進行二次美飾，又變成另一種款式。

⑦**瘦高形盆景几架**。由於架較高，腿瘦長，根料選擇格外嚴格。其根要長，直曲有力，銜接時要特別注意其自然效果和穩定性。

⑧**根拼式盆景几架**。
選擇較粗的根段或樹段進行組合拼接，拼接時，鑽眼上楔固定。根段有杈根的可拼接在週邊。然後刨面平底、雕琢、去皮、粘補、打磨、著色、上漆。

⑧

（三）文房用具

1. 筆掛

①筆掛的根材選擇，一般要有一定的高度和懸漏空間，其體積不能過於笨拙和肥大，底座要稍大。將選擇好的根材，置於水中浸泡數月撈起，並將底面切平，去除多餘的杈根再去皮、去污垢，陰乾後打磨。用手電鑽在根的上部打眼，然後選擇粗細適合的竹枝切取數段竹節，製作成推拔狀，用膠注入眼內，將竹節插入，插入時竹節略向上揚，以免掛筆時脫落。等膠乾透後，對筆掛

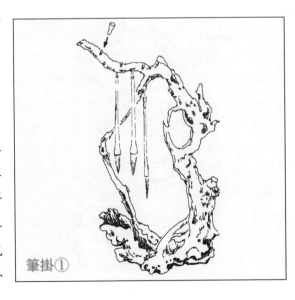

筆掛①

周身進行細細打磨，選擇色澤相近的皮鞋油周身塗抹，再用
軟布反覆拉擦，直到光潔明亮為止。

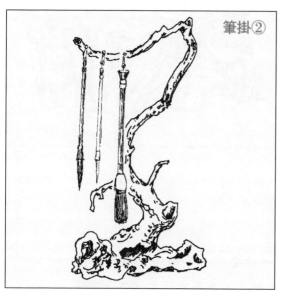

筆掛②

②有些雜木的樹枝，
彎曲自然，也適合於製作
筆架。根據樹枝延伸的方
向，截取枝幹，用來掛筆
的枝應向一側傾斜；用來
做底座的幹截取時要稍留
長些，另一端則稍短，以
求重心的穩固。選擇好適
合的角度將底面切平，然
後進行浸泡或蒸煮，並按
上述方法製作。

筆掛③

③這是利用彎曲得體
的藤本植物製作成的筆
掛。

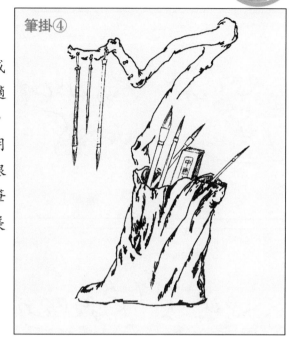

筆掛④

④一些較粗的樹根或幹，其側有一兩個粗細適中的根和枝並彎曲延伸，很適合掛筆。粗的部分用來製作成筆筒，細的叉根和枝用來製作筆掛，將筆筒和筆掛融為一體，既美觀又實用。

2. 筆架

①-1. 筆架主要用來放置毛筆，大多呈扁平狀，不宜過高過長。像三角楓、櫸榆，往往經蟲蛀或人為的砍伐，很容易萌發較密的枝條，適合作筆架。如圖所示，選擇好筆架需要部分，用色筆標記，若胸有成竹則可直接截取。

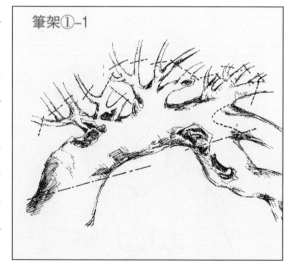

筆架①-1

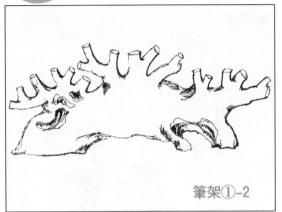

筆架①-2

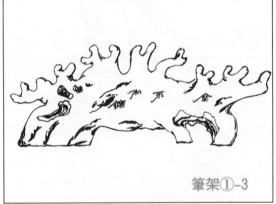

筆架①-3

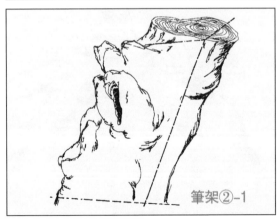

筆架②-1

①-2. 將截取的筆架材料置於桌面,反覆審視,細緻觀察,確定好結構位置,再進一步鋸切。根據筆架角度鋸切底面,然後將根材進行去汁處理。

①-3. 將根丫切面雕刻成饅頭狀,且使枝與幹過渡自然。若架筆處較狹窄或深度過淺,則可人工開鑿,然後進行打磨,完畢後在正面刻寫自己喜愛的字句,再進行細打磨和拋光處理,然後用國畫色石綠或配成石綠色漆,填入雕刻後的字槽內,最後對筆架周身著色上漆。

②-1. 有些根生長在石縫中,厚拙而凹凸不平,很適合製作筆架。將截取的根材進行去汁處理後,鋸切底面,其兩端斜向鋸切。

②-2. 鋸切後進行雕琢，消除人工鋸切的痕跡，使其自然並適合筆的擺放。

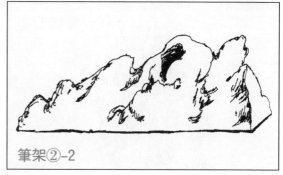

筆架②-2

②-3. 成品圖。

筆架②-3

3. 筆筒

①-1. 毛筆筒首先要考慮毛筆的長度，深淺適宜。有些較粗的根或幹，表面凹凸不平、疙疙瘩瘩，是製作筆筒的理想材料。先截取需要的一段，進行消毒、去汁處理，然後陰乾。

筆筒①-1

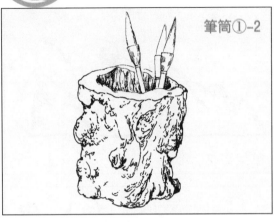

筆筒①-2

①-2. 用電鑽在根段截面打眼。打眼時要注意眼四周的邊緣線，應和根幹外輪廓線相一致，給人以自然的感覺。然後進行去皮、雕琢、打磨、著色、上漆處理。

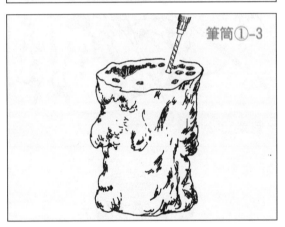

筆筒①-3

①-3. 毛筆筒成品圖。

筆筒②-1

②-1. 有些根木由於受蟲蛀或自然老化，疤疤點點，中心部自然空洞，是製作筆筒的理想材料。圖示為一主根，中心部已空。將側根鋸切下來，主根截取一段，可製作成兩個筆筒，一個為立式，一個為臥式。

②-2. 立式筆筒成品圖。

②-3. 臥式筆筒成品圖。

4. 畫筒

①畫筒和筆筒的製作方法基本相同，只是在選材上有所不同。畫筒要粗大，高度大大超過筆筒。筆筒置於桌面，而畫筒一般置放地面，畫卷既粗又長，所以畫筒的根材要粗、要高，且要注意表面紋理、肌理的自然效果。若表面平庸一般，製作畫筒則失去意義。若有條件最好選擇扁平狀根木切片製成底座，可防畫筒置地受濕而腐朽。製作時要注意洞穴表面的處理，因為畫筒置放國畫，若表面有毛刺很容易傷害畫卷，故製作時洞穴裏面處理要光滑潤潔。圖為用樹木根基製作的畫筒。

筆筒②-2

筆筒②-3

畫筒①

畫筒②

②有些粗大的根材，由於老化或蟲蛀剝蝕形成自然的「洞穴」，這也是製作畫筒的理想材料。如幹心空洞穿透，則可在底端裝置木板。

畫筒③

③有些根材為並連狀，一粗一細，可將粗根製作成筆筒，稍細的部分雕琢成人物或動物等，別有情趣。

畫筒④

④有一些連根，兩頭都較粗且有石塊鑲入，可順形隨勢，保留石塊，製作成並連式雙形筆筒。製作筆筒要善於發現，善於取材，順其自然，因勢利導。

5. 鎮紙

①-1. 鎮紙是畫國畫時用來鎮壓宣紙的，所以鎮紙要有一定的重量，其表面要光滑，以防劃破紙張。選擇表面疙瘩較多凹凸不平的雜木，截取適合的長度，去汁處理陰乾，先沿中心部鋸切，再沿切面的一側或兩側鋸切，使之形成三個切面。然後用扁鑿或鉋子沿切面的相交線，輕輕地鑿刨，使所有的相交線呈小弧狀。打磨一定要精細，這樣鎮紙在紙面滑動時不易傷害紙張。製作完畢，著色上漆。

①-2. 成品圖。

②選擇塊狀根製成的鎮紙。有些根塊有明顯的柄狀體且自然奇特，可將其底面切平，並將上部雕刻成動物或人物的頭像，使之更加有趣。

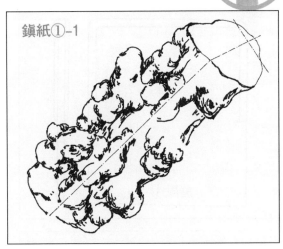

鎮紙①-1

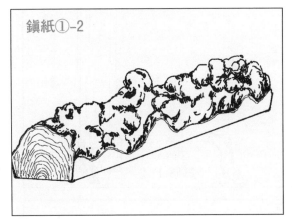

鎮紙①-2

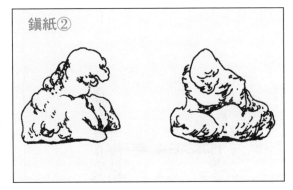

鎮紙②

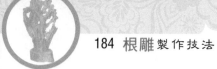

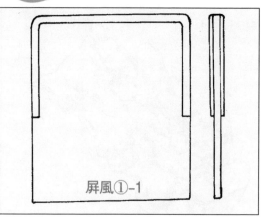

屏風①-1

（四）其　他

1. 屏風

①-1. 根據需要的尺寸製作好屏風面板及上半部的邊框。

屏風①-2

①-2. 裝腿。因屏風體積較大，腿部根材儘量選得粗大一些，正反兩面的腿與板呈小喇叭狀張開，在腿上部切一溝槽，將面板嵌入並用電鑽打眼上楔。

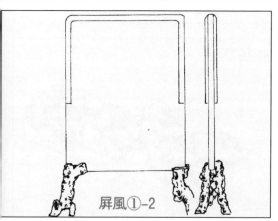

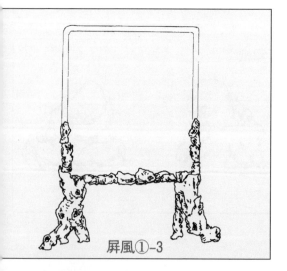

屏風①-3

①-3. 面板下部包邊。

①-4. 選擇粗細適中的長條根進行牽拉加固、美化。中間的根要稍微粗大一些、自然一些。腿部的飾根細於腿根且與腿根緊湊，無鬆散乏力之感。拼接要自然得體，如同自然長出的一般。

屏風①-4

①-5. 準備好屏風根字材料。根字材料筆劃粗細、長短無妨，但不論是草書、隸書還是行楷、篆書都不能增加或減少筆劃而使字錯。尤其是草書更要講究，一筆之變可能完全成了錯字。在根料選擇上，要有所謂的「枯」「濕」變化，即根既飽滿圓實，又有枯爛的洞穴和疤、瘤、塊、癭，這樣製作出來的根字才能將書法之美和根雕藝術之美融為一體。

屏風①-5

①-6. 根字上板固定時，可用手提電刨將接觸

屏風①-6

到板面的根材推一水平面，然後將字假置屏風的板面上，遠觀是否端正，調整定位後用色筆標記每條根的外輪廓線，防止安裝時跑偏。用手電鑽在接觸面打眼塗膠上楔固定即可。

屏風①-7

①-7.準備好面板上用的根畫材料，未上板前這些根料需進行粗加工，以免上板後操作困難。

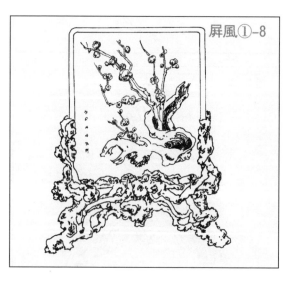

屏風①-8

①-8.梅花樁的裝置方法與裝字相同。一些小的梅花連接可用對接、斜接、插接等方法，一般情況下與板的接觸面越大穩固性越好。這些部位的黏合劑可選用立時得膠或其他黏合性能好的膠。

①-9.造型拼接全部完成後進行雕琢、去皮、粘補、細加工、平底面、著色上漆。對字畫的雕琢要格外慎重，不能用刀過猛刺傷屏風板面，某些關鍵的部位可雙手持刀，細心削切。去皮後用聚酯膠加木粉調成泥狀進行粘補，乾後用拋光機對刀痕或洞穴進行磨壓。然後再進行人工打磨、拋光，最後將屏風底部找平。把赭色國畫顏料稀釋，用排筆蘸色周身罩刷2～3遍，再用乾布擦除顏料浮粒，乾後用清漆薄薄周身塗刷2～3遍，每塗一遍摩擦一次。上清漆一定要薄，漆也要調稀一些，忌濃稠厚刷。

②這是用天然根製作而成的屏風。

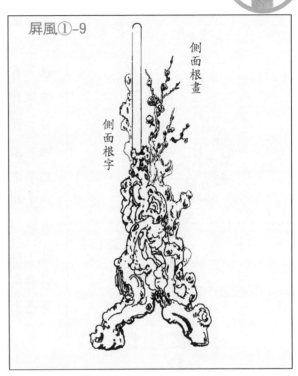

屏風①-9

側面根畫

側面根字

屏風②

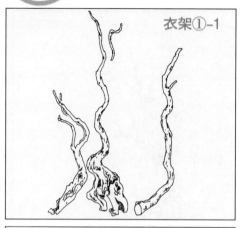

衣架①-1

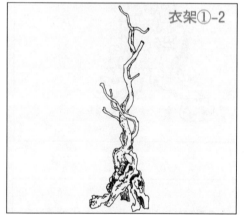

衣架①-2

衣架②

2. 衣架

①-1. 先選擇下粗上細的主根，再選擇輔助根材進行組合，若根材已進行去汁處理可直接拼接，拼接前要注意落地部分的穩固，上部枝要能懸掛衣物。首先用手電鑽在連接部位打眼，並帶膠上竹楔拼接，然後再雕琢使其自然。掛衣物的根端製成圓弧狀，以免損壞衣物。造型完成後再粘補、打磨、拋光、平底面、著色上漆。

①-2. 成品圖。

②衣架根材的選擇要有一定的高度，一種是用根木拼接，另一種是挖取樹根時，若枝幹造型適合製作衣架，則可直接取用，再進行浸泡、陰乾、鋸切、雕琢、打磨等工序的加工。此圖為樹幹式衣架。

3. 拐杖

①-1. 拐杖的取材十分廣泛，根、枝、幹部都可以選用。加工的方法大致有兩種，一是自然式，二是人工雕刻式。自然式主要依賴根材的自然形體，順勢造型；人工雕刻式，依靠人工雕刻，一般常用的方法為將拐杖的握柄雕成十二生肖或其他形象，有的則在拐杖幹上雕刻花鳥或書法。此圖為花椒樹幹示意圖，該樹滿身是刺，削去刺尖後，其凹凸不平的刺樁有活絡經血的作用。選擇粗細、長度適合的花椒樹，用色筆標記，然後鋸截。

①-2. 截取的材料因需保留刺狀體，不宜浸泡和蒸煮，以免脫皮後造成刺狀體脫落或鬆動，採取自然陰乾的方法較為妥當。陰乾後用刀削除刺尖，然後用砂紙反覆打磨，直到光滑為止。

①-3. 此圖為上一個拐杖同一株樹上採下加工的另一拐杖成品圖。

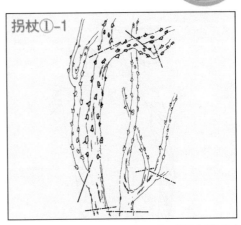

拐杖①-1

拐杖①-2

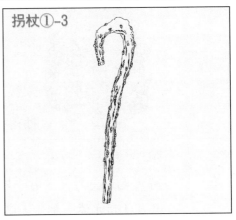

拐杖①-3

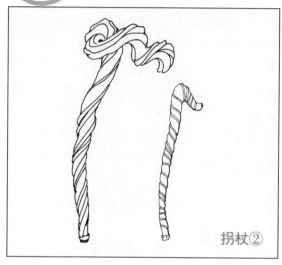

拐杖②

②圖左為藤木製成的拐杖。圖右為藤木纏繞樹幹後，樹木生長時藤蔓嵌入木質部而形成溝槽，加工時剔除藤蔓，其溝槽顯露，製作的拐杖另有一番情趣。

4. 插花容器

①用根材製作的插花容器既古樸又有一種根材特有的美。植物與植物相配，更顯得自然、和諧。此圖為用根木基部製作而成的花瓶，既可插置鮮花，亦可用根塊製作花卉植物插入其中，長期置放。此瓶的刺狀體尤為別致，去皮、打磨時要謹慎保護。去皮時最好採取鮮剝法或浸泡蒸煮後乘潮濕表皮鬆軟時，用小木錘輕輕擊之使其剝落。打磨

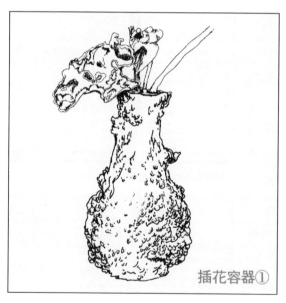

插花容器①

時，毛刺尖打光、打平即可。瓶中洞穴開鑿後，要光滑且要塗上防水漆或桐油，以免插鮮花灌水後腐蝕木質部。

②這是用漏空的根木稍加雕琢後製作的插花容器。此類插花容器要善於捕捉其怪拙形象，悟其拙中生美的感受，方能妙選其材。這樣的插花容器不同一般，特別有個性。花材插入後，更顯得精彩動人。

插花容器②

插花容器③

③這是用根幹製作的插花容器。此種插花容器瘦高挺拔，妙趣橫生。

盆缽①

盆缽②

5. 盆缽

①用根材製作的中小型盆景盆缽，十分雅致，耐人尋味。選擇粗壯的根材，反覆審視後，用色筆劃上標記，進行截取，然後放入水中浸泡或蒸煮消毒去汁。

②用刮鏟清除根皮，用雕刻工具，按該材料的木紋走向，模仿自然進行雕琢。製作的口面，應儘量雕刻得自然，雖由人做卻宛如天成。因種植植物需要經常澆水，故在底端要挖一孔洞，以便排水。盆底以鍋底狀為好，防止長期積水腐蝕木質部而縮短盆缽的使用壽命。盆缽內壁最好用桐油或防水漆塗刷2~3遍，形成漆膜，水就不易滲入木質部。

6.煙灰缸

①-1.製作煙灰缸的根材比較好選，凡有一定體量的根材都可以用來製作煙灰缸。此圖為一松樹瘤，用木鉗夾住它後，在頂端挖一洞穴，並在側面也挖一洞穴，將另一帶枝的松樹瘤嵌入其中，以增加作品的趣味性。

煙灰缽①-1

①-2.松樹瘤煙灰缸成品圖。

煙灰缽①-2

②這是用根塊製作的煙灰缸。在石山挖取根材時，扁平根塊特別多，一些小件用來製作煙灰缸尤為適合。根塊稍加鋸切後，用鑿子修飾，打磨、拋光後即可使用。穴內最好塗防火漆，以防煙頭著壁後產生異味，也可不上漆、不著色。

煙灰缽②

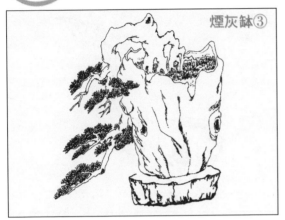

煙灰缽③

③栽植盆景後的成品圖。

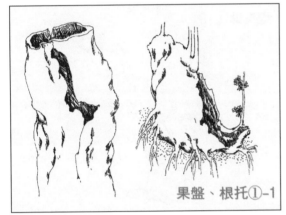

果盤、根托①-1

7. 果盤、根托

①-1. 果盤的根材大多數為從石山挖取的扁狀根，如赤楠、黃荆等，見圖右。另外一些粗大的根、幹中間全部爛空，殘存的木質部又非常堅硬，截取一段，從中間剖開，稍加雕琢即可，見圖左。將挑選的根材置於水中浸泡，撈起後去皮陰乾，再根據造型需要進一步修飾整理，爛面可用鋼絲刷反覆拉刷。

①-2. 用扁狀根製作而成的果盤成品圖。

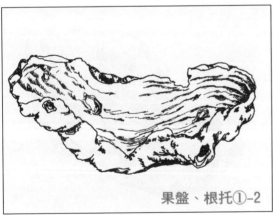

果盤、根托①-2

②-1. 根托是物品底面的墊物，能起到襯托物品的作用。如瓶、硯、電話、盆景、賞石等如置放在精緻而又古樸的根托上，一定能錦上添花，增色許多。一些粗大的根材，表面疙疙瘩瘩且溝槽深陷，可鋸切製作為根托。一種是垂直鋸切，一種是斜切。鋸切後再按需要進一步加工。像賞石根托，則要沿石底部外緣線在根托上略加挖鑿，以便托穩賞石。

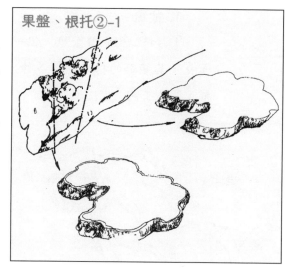

果盤、根托②-1

②-2. 根托成品圖。此托為平臺狀，可置放電話、盆景，也可陳設立式根雕藝術品等。

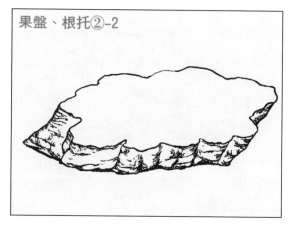

果盤、根托②-2

觀　賞　類

（一）動　物

1. 金魚

①該根酷似一條金魚，但一些根的走向不夠理想或長度過長，其頭部的根也顯得多餘，仔細觀察定位後，大膽裁截，留足去夠。

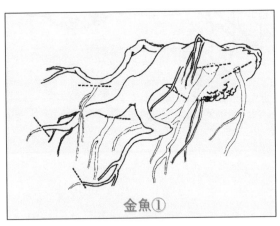

金魚①

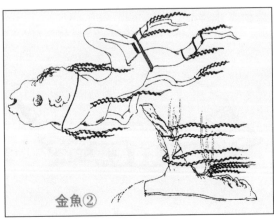

金魚②

②在未除皮前，對一些較細的根可選擇不同型號的金屬絲進行綁紮，若枝條較乾或塑性差，可置於水中浸泡數小時再綁紮。綁好後放在風口吹晾10天左右，枝條基本定形後則可撤除金屬絲。一些較粗的枝條不易綁紮，可採用牽拉的方法，粗枝具有很強的反彈性，牽拉時的力度要大。若一些粗根需要拿彎則應烘烤，可用金屬絲輔助拿彎。綁紮、牽拉定形後，再去皮、雕琢、打磨、著色、上漆。頭部鋸切一枝杈留下的疤

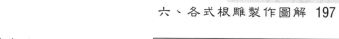

痕作魚的眼。

③配座成品圖。配座
要能點明主題，並與主體
形象相呼應。為了表現魚
在水中游動的感覺，底座
上的小根綁紮成水平狀，
其座的切面木紋呈橫線流
動狀，這無疑增加了水的
流動感。

2. 袋鼠

①冬季尋找樹根時，
常常遇見一些樹的根高高
隆起，凸出地面，此時不
要急於取捨。先將凸出的
根周圍的土挖掉，使在泥
土中的部分充分裸露。仔
細觀察，構思基本確定後
再挖掘、鋸截。截根時留
根宜長不宜短。

②將採挖的鮮活根置
於活水池中浸泡，若在死
水池內浸泡，發現水有異
味或水質發黑則需換水，
浸泡時間 以過一個冬季

金魚③

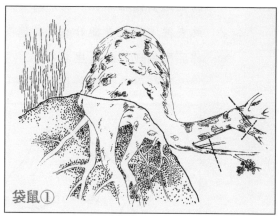

袋鼠①

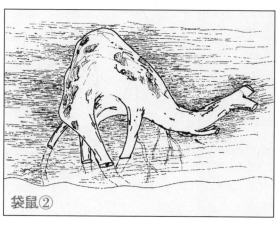

袋鼠②

再過一個夏季最為理想，少則一個冬季或兩三個月也可。根泡好後撈起，因長期的浸泡，樹皮鬆軟與木質部松脫，此時去皮輕而易舉。剝皮後切不可將根放在陽光下暴曬，這會導致根發生裂紋或裂開；也不能放在風口急吹，因水中撈取的根材非常潮濕，去皮後若水分蒸發太快，就容易導致根材裂開。所以去皮後應置於陰涼通風處，讓根材緩慢陰乾。

③陰乾後用雕刻刀對袋鼠的頭部略加刻畫，對腿、尾等的長短要精確到位。鋸切時要注意作品穩定程度，切不可顧此失彼，既要美觀好看又要穩妥。打磨、拋光、著色後，給作品配個理想的底座。

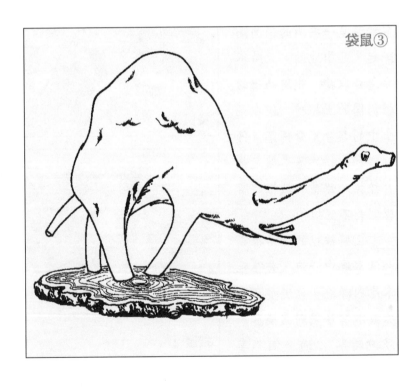

袋鼠③

3. 貓頭鷹等

①該作品根材為松樹瘤，頭部凹陷處似貓頭鷹的眼睛。每種動物都具有其典型的特徵，在根雕藝術創作中抓住特徵，尋找發現特徵最為重要，其次才是表現、刻畫（雕刻的方法）特徵。

②此圖利用柏樹纏繞彎曲、迴旋扭折的幹身及紋理展現一種自然美。為了更加協調和完美，對頭部精雕細刻。頭部造型完成後，局部仿柏樹的紋理進行雕刻。該造型表現了八大山人筆下的鳥，似像非像、怪拙有趣。

③該樹根造型整實，較為抽象。其加工過程同其他根雕藝術作品一樣，要經過鋸切、去汁、除皮、雕刻、打磨等工序。該造型雖然未動一刀，但其固有形象非常明顯，既

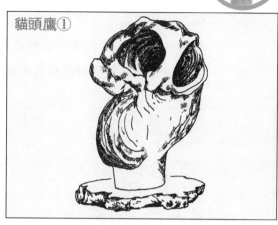

貓頭鷹①

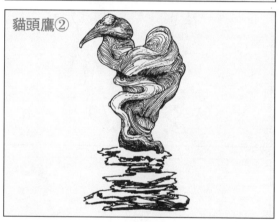

貓頭鷹②

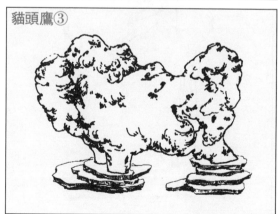

貓頭鷹③

似人們喜愛的哈巴狗，又像頑皮的小獅子。其底座用粗根的橫切片相疊而成，增加了作品的活力和靈性。上部造型整實，若下部也整實則有呆板之嫌。

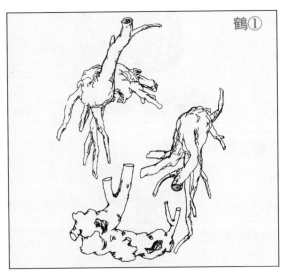

鶴①

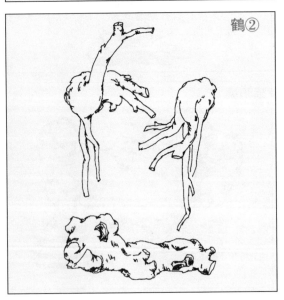

鶴②

4. 鶴

①鶴的造型特徵是嘴長、腿長，頸部變化比較大。鶴的根雕藝術造型，常常用組合式方法進行。鶴是「一夫一妻」制，且忠於「愛情」，所以人們常用兩隻鶴進行組合造型，這不僅符合生活實際，也充實豐富了作品內容。圖為根材原料。

②對根進行裁截。剪裁時本著去夠留足的原則，像鶴頭部的頂就稍大一些，腳、頸儘量留長一些。剪裁後將根浸泡在水裏，若在死水池裏，要勤換水。在換水的同時，用稍硬的毛刷刷除根表面的污濁物。若冬季浸泡，來

年過夏後在9月即可撈起，趁濕及時除皮，然後置陰涼處晾乾。稍乾後，對鶴的頭部進行雕刻。鶴的腳、尾巴以及底座在鋸截時留下的平面也要由人工雕琢使之趨於自然。雕琢後打磨要細，著色上漆以本色為好，配座時可將鶴固定在底座上。若需外運，還是採用活插的方法較好，即在底座上打洞眼，將鶴的腳製成與洞眼相符的粗度即可。這樣外運時可分開包裝，用時再插。

③成品圖。

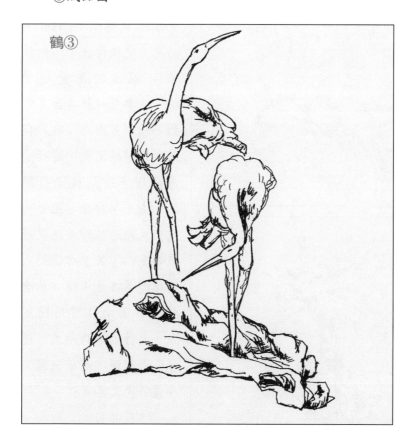

鶴③

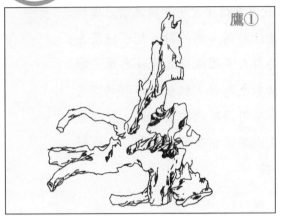

鷹①

鷹②

鷹③

5.鷹

①鷹的底座根材，其大小、高低要與選擇的鷹材料相配，且要穩固。

②鷹的根材要具有鷹的雛形和特徵，若缺少某一部分則可用拼接的方法來彌補。鷹的形態有多種多樣，俯衝的鷹翅膀與足呈收攏狀態；剛剛落下的鷹，雙腿伸出，兩翅外張；站立的鷹雙翅緊收。只要原材料符合其中的一種即可用之。底座與鷹的根材確定後，進行浸泡處理，陰乾後進行雕琢、去皮、打磨、拋光。鷹與底座連接時要把握好鷹的重心，若重心偏斜，連接時易搖晃不穩。其連接的方法小件可用固定式，大件則用拆卸式，這樣易於搬運，最後一道工序是著色上漆。

③成品圖。

6. 牛

①在根材中有很多呈扁平狀、圓片狀的根，大部分都是生長在石頭夾縫中，這樣的根多數有比較理想的肌理。圖上的扁狀根體具有牛的明顯特徵。

牛①

②根據牛的造型，鋸截多餘的根，使牛的形象更為明顯。

牛②

③對人工鋸截後的截面，如牛足、牛背等處粗略雕琢，使其自然並符合牛的形體要求。

牛③

牛④

龜①

龜②

④對牛的眼、背、足、尾進行細緻的雕刻，並根據牛的整體形象配座。

7. 龜

①圖上根材具有龜和鱉的特徵，就龜和鱉而言該樹瘤更像龜。構思成熟後即可加工，雕出龜的頭部和尾部，其身體部分保持根材原來的自然形態。造型結束後進行打磨、拋光、著色上漆。

②成品圖。

8.鹿

①此為用樹根製作而成的比較具象的鹿。在鹿的選材加工造型過程中，要善於抓住鹿的某些特徵，如鹿的角就非常有特色，並能與其他動物區別開來。

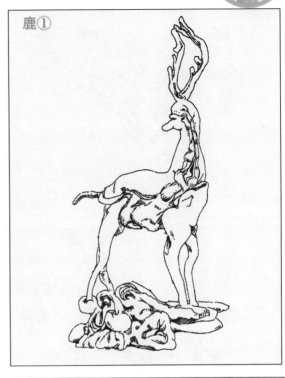

鹿①

②此為用扁狀根體制作的鹿。該造型似像非像，作者著重強化了鹿頭部及角的雕刻，但又基本保持了根的原來形狀。這種半「寫意」的造型方法，較上圖「寫實」的造型方法，更有意趣和耐人尋味。

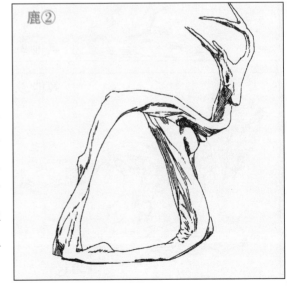

鹿②

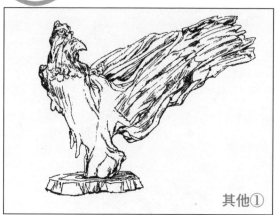

其他①

9. 其他

①用枯根材製作的
鷹。

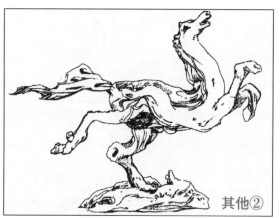

其他②

②用自然根材製作的
馬。

其他③

③用自然根材製作的
虎。

④用空洞式的根材製作的雁。

⑤用自然生長連接一起的根材製作的熊貓。

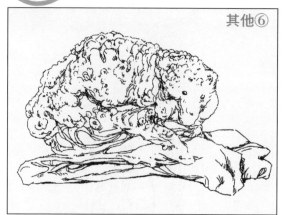

其他⑥

⑥用疙瘩根塊製作的刺蝟。

⑦用捲曲的根材製作的牛犢。

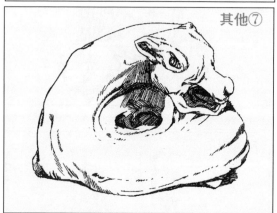

其他⑦

⑧用團狀根塊製作的狐狸。

總之，在根雕藝術的動物造型中，要善於在根材中捕捉、發現、挖掘其潛在的動物形象，順其材料的自然形態，因勢利導進行加工製作。在確立作品內容方面，所表現的動物形象應該使該材料最美的部分獲得最大限度的表現。在造型中要抓住動物最典型的特徵去刻畫。在形象典型特徵的雕刻中，要準確、生動、到位。

其他⑧

（二）植　物

1. 白玉蘭

①白玉蘭為落葉植物，先花後葉，花時白色茫茫、特別雅致。選擇一株造型自然的根，剪除細枝，平好底面，剔除污垢、泥石。

白玉蘭①

②將裁截好的根材置於蒸汽箱內蒸煮。蒸汽箱可用厚鋼板焊接。蒸煮時首先將根材置於箱內，注入水，淹沒根材，最後放汽。蒸煮時粗根時間要長一些，體量小的根材蒸煮時間要短一些。蒸煮後去皮、陰乾，切不可暴曬或急吹，以免開裂。

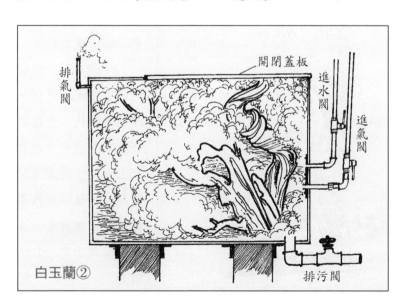

白玉蘭②

③根材陰乾後對需要「嫁接」花朵的枝用木銼銼成推拔狀，再將作白玉蘭花蕾的材料進行加工。具體做法為：將花和蕾固定在鉗臺上，花蒂向上用手電鑽鑽孔，鑽頭的選擇與插枝粗細相近。粘接時可選用贛西化工廠通用雙管膠粘劑 CH31B 和 CH31A 混合使用。CH31A 主要加速凝固時間，摻入過多易脆。此膠有白色和棕色之分，可根據材料的顏色來選用。「嫁接」工作全部完成後，對白玉蘭樹周身進行打磨、拋光、油漆成本色。

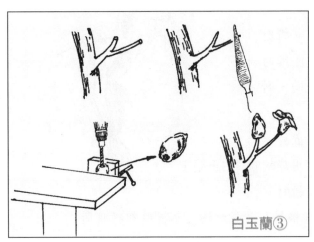

白玉蘭③

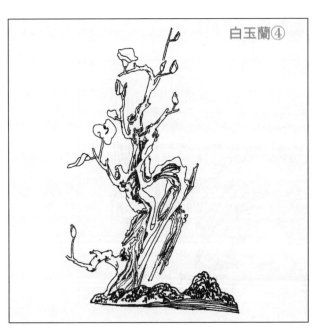

白玉蘭④

④成品圖。根據樹的寬窄大小選擇一塊扁平狀的、大小適合的自然底座，進行加工。可在底座上開槽將白玉蘭樹嵌入帶膠固定成整體式，亦可用螺絲固定，自由拆卸。

2. 荷

①-1. 荷的製作關鍵在於原材料的選擇，尤其是葉、花、蕾較為難尋。若人工製作則失去了自然美。該圖為挑選好的荷葉及底座。去汁、去皮、打磨後進行帶膠拼接。根據材料形狀的特點，本著牢固美觀的原則，可採取任何一種拼接方法，如對接、靠接、竹楔連接、插接等。

①-2. 成品圖。拼接時要注意構圖及其穩固，同樣的材料往往因為構圖差而成為劣作，構圖精妙而成佳作。構圖注意把握好主與次、疏與密、座與景的關係。有一塊材料較大且重，單獨立起容易搖晃，所以豎起後與背景相拼接。

荷①-1

荷①-2

荷②

②此圖為又一表現荷葉連池的根雕成品圖。一陣輕風吹過，葉向一側傾展，頗有荷塘情趣。最大的一片葉與其梗連接時，有意識向右偏斜，主要是增加葉的動感。上面三葉與其梗向右側斜，葉則向左飄。三葉相連處，最好能用膠粘接，增加穩固性。

3. 果盤

①-1. 果盤是將樹瘤製作成果實，片狀根或包邊好的根木製作成盤組合而成的。果盤有單果式、雙果式或多果式。將選擇好的果與盤進行蒸煮或煮沸去汁處理，乘潮濕時除皮。瘤的紋理深陷，可用鋼鋸條製成的刀片除皮。除皮後對根盤進行雕琢，同時在果實的一端開鑿洞穴，並取大小相適根材雕刻成果柄和葉。

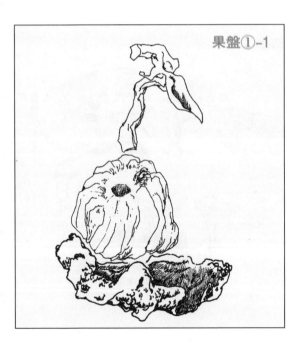

果盤①-1

①-2. 聚酯膠加鋸木粉調成軟體狀，塗於穴和插入的柄部。將柄插入，乾後再稍加雕琢打磨，使之銜接自然。然後對果和盤及果柄、葉進行細砂拋光，再著色上漆。

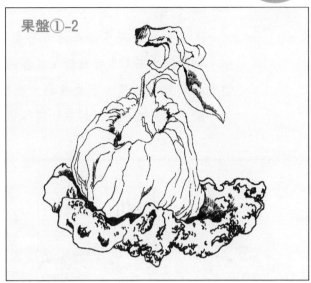

果盤①-2

②此圖為多果式果盤成品圖。像這類果盤的製作主要從材料的積累上下功夫。自然界的根枝瘤塊，潛藏著各種果實的形象，有的像梨、桃、蘋果，或核桃、杏、棗、石榴等，當然有的形象不夠明顯，過於含蓄，可進行雕琢點化。組合時，果應大小參差不齊，有明顯差異，其中一果要特別大，這樣組合起來才能有節奏和韻律感。

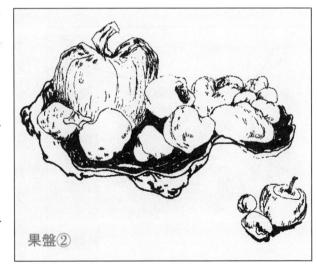

果盤②

4 根雕製作技法

4. 竹筍

①自然界的很多樹木倚石而生，植物在生長過程中受阻，細胞增生而形成瘤狀體，這樣的根材可塑性強。挖掘時儘量保持原來狀態，不要硬砸、硬拽，以免樹木與石塊脫開。若未確定主題，根幹鋸切時稍留長一些。

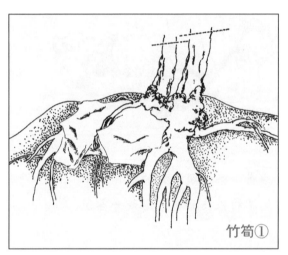

竹筍①

②採掘後，用高壓水槍洗除泥土、碎石，使根部完全裸露。根據根部情況，兩幹一高一矮，一粗一細且較直，製作成雨後春筍較為適合，而製作成別的可能會遜色一些。主題確立後，可將多餘的部分截除。然後將材料放置通風庇蔭處，自然晾乾。不宜浸泡或蒸煮，以免根木與石分離。陰乾後雕琢，操作時儘量保持根基部原來的奇異形狀。竹筍基部的包皮斑點可用三角刀斜刺，進行仿雕。造型完成後再進行雕琢、去皮、打磨、拋光、著色上漆。

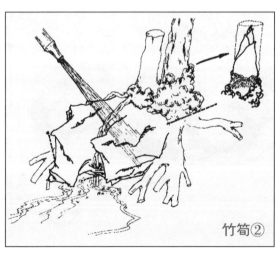

竹筍②

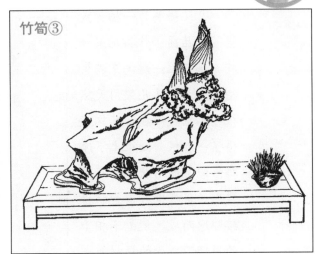

竹筍③

③竹筍成品圖。為更好地突出主題，可製作一個長形低矮的盆景几架，用於作品的陳列或展覽。在沿石的基部外輪廓線用紅木或雜木製作稍薄的不規則底托。

5. 插花

①插花就是將花卉進行組合搭配，插在一定的容器內。在根雕藝術作品製作過程中，往往能遇到零星的似花似果的根材，但由於小或單個而不成景。若將這些零星的單個不成景的根材進行拼接組合，則可製成頗有價值的根雕藝術作品。

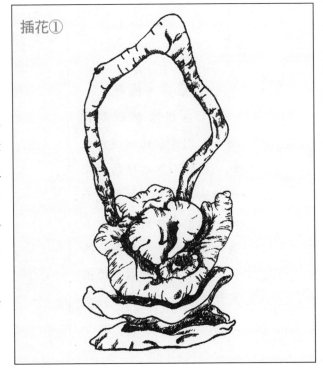

插花①

②此圖為另一插花式
根雕成品圖。作品几架、
杯、花三位一體,充滿生
機和活力。其几架用天然
根稍加鋸截而成,其杯巧
借了一粗根一細根上下連
接恰似耳的形狀,其花用
殘爛的根瘤進行適當的拼
接雕琢而成,使毫不相干
的單個不成景的根材組成
佳作。

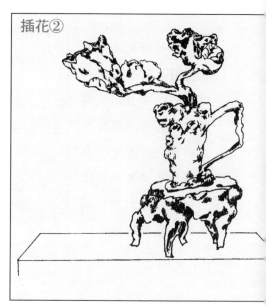

插花②

6. 草卉、梅花

①在根雕藝術創作
時,人們常常比較注意人
物、動物而忽略植物形象
的塑造,其實自然界花草
的形狀千姿百態,無奇不
有,是創作根雕藝術作品
的題材之一。此圖是用根
或根瘤製作而成的草卉成
品圖。

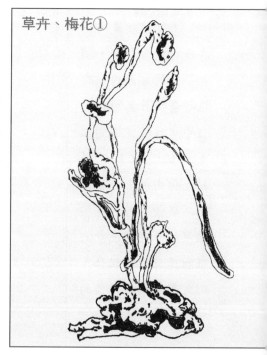

草卉、梅花①

②梅花是常見的根雕藝術創作題材。有一種油茶樹，其幹受蟲害後產生疙瘩狀，當去皮和清除蟲穴後，其穴酷似梅花狀。另外生長在長期潮濕處狀樹枝和受其他病蟲害後的樹枝也容易形成疙瘩狀，這些都非常適合用來製作梅花。此外還可用某些造型好的根木將「梅枝」嫁接上去。該圖為表現梅花迎雪怒放的根雕成品圖。

草卉、梅花②

（三）景　觀

1. 盆景

①盆景主要有兩大類，一種為山石盆景，亦稱山水盆景；另一種為樹木盆景。在根雕藝術創作中，人們常用枯死的根木製作成山水盆景和樹木盆景。山水盆景的製作主要把握材料、紋理、色澤的和諧統一，高矮、疏密、

盆景①

前後、大小的變化及坡角的處理。在選材構思時最好選擇具有統一紋理、皺褶的樹種。此圖是用縱向型紋理製作而成的山水盆景，其景和架均用根材製成，整體和諧美觀。

②此圖為用疙瘩式的團塊根製作而成的山水盆景成品圖。具體製作過程為：選擇山形根塊作山體及片狀根作盆缽，浸泡或蒸煮去汁處理，並趁潮濕表面鬆軟時去皮。先雕刻加工盆缽，然後根據盆的大小、形狀選擇好主峰根塊，並將底部切成水平狀，再挑選副峰和次峰的根塊，同時切割底面。對銜接不夠吻合之處，可切割開鑿，對山石走向、坡角和紋理不妥之處進行仿天然雕刻，並用粗砂紙打磨消除人工雕琢痕跡。造型基本完成後進行膠合，細加工後著色上漆。

盆景②

③-1. 有些樹木由於自然老化或蟲蟻的長期啃咬，中心呈空心狀，但樹幹邊皮及邊皮的木質部非常堅硬。把這樣的樹剖鋸後進行浸泡處理，撈起後去皮，並用鋼絲刷沿著樹木紋理反覆拉擦，清除紋理表面腐朽部分及溝槽內

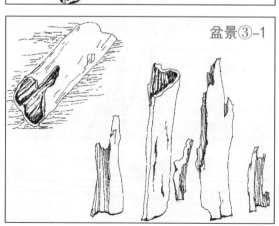

盆景③-1

的污垢，同時對原材料進行分類。

③-2.根據材料的多少選擇一長方形漢白玉盆，先鋸切主材料進行試放，再配副峰和次峰及坡腳。幹的表面光滑，裏側紋理呈線條狀。組合時注意裏外關係，光面和紋面搭配好。同時要注意坡腳的前後變化及脈向和峰脊的互相聯繫。造型定位後對需要雕琢的部位進行藝術處理。然後分別打磨，進行組合、粘補、膠合，再打磨、拋光、著色上漆、配置人物等。

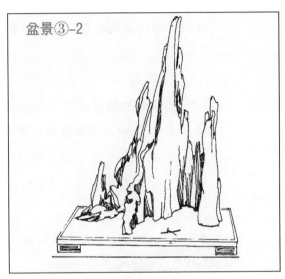

盆景③-2

④此圖為樹木盆景成品圖。原材料有兩種選擇，一是將根倒置過來，以根鬚代冠；另一種是利用樹木盆景中的枯死樁景。該作品是用死亡的樹木盆景為原材料製作而成的。有些成型的樹木盆景在養護中由於某種原因部分或整株死亡，一旦發現立即取出，放在水裏浸泡。若死亡時間過長，小

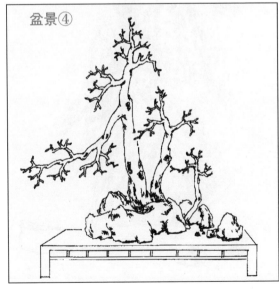

盆景④

枝容易腐朽。浸泡後撈起去皮，剪除細弱枝和超長根。浸泡的同時將需要配置的疙瘩根塊也浸入水中。陰乾後將作附石的樁景底面磨平，再將樹木假植其上。若銜接不吻合，可相互切割開鑿直到契合為止。然後再進行必要的仿自然雕琢，最後打磨、拋光、著色、上漆、配几架。

2. 貢石

①貢石也稱賞石、石玩。在根材中，有些單體根塊本身就非常完美，稍加雕琢處理即成大器。筆者認為，石之美在於漏、透、瘦、皺，根材只要具備其中一點即可加工利用。此圖根木有漏、有透、有皺，且剛柔相濟。加工前可將原材料進行蒸煮處理。陰乾後，用細長刮鏟逐一對洞穴除垢、磨壓，必須像畫工筆劃一樣精細到位。然後將拋光機鑽頭插入洞穴磨光。表面坑凹處可將砂紙撕成碎片纏繞在棍棒上打磨。若某些部位極不協調亦可用刀處理，加工結束後切割底面。再用根塊製成一盆缽相配。油漆時一定要做成本色，若做成深色反而弄巧成拙。

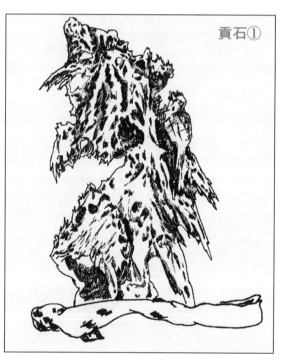

貢石①

②這是一塊用木根製作而成的貢石成品圖。木的木質部非常堅硬，此塊木爛朽處堅硬如鐵，似太湖石。挖掘後根據賞石造型，需要鋸棄一切多餘的根枝，置於水中浸泡去汁，撈起後去皮。稍乾時用鋼絲刷沿紋理走向反覆拉擦，對人工鋸切留下的痕跡進行雕琢處理，使之自然。太湖石的結構線呈弧狀，另外洞穴鏤空較多，所以在雕琢時要緊緊抓住太湖石的特點。雕琢後進行打磨以消除人工刀觸痕跡，使其光潔和自然。精加工完成後，用吹風機吹棄灰塵和洞穴內殘存的塵埃，然後用棕色皮鞋油或軟化後的蠟周身塗一遍，再用乾布擦除且反覆擦磨數次即可。擦的次數越多其效果就越好。

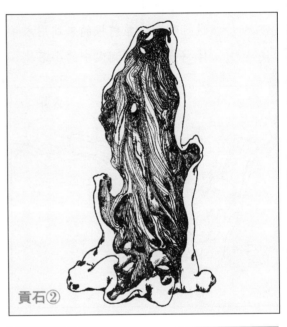

貢石②

3. 火炬

①筆者出去遊玩寫生，在乾涸溪流的砂層中發現一杜鵑椿，挖出後感到既像鶴又似火炬。帶回

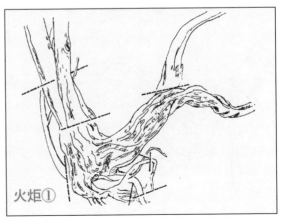

火炬①

家中置於室內，反覆觀察後還是覺得製成火炬更為適合、更美觀。內容確定後，將多餘的枝、幹、根截除。

　②將根材置於水中浸泡。5月份浸泡，9月份撈起並撕除表皮，置於室內陰存。

　③10月份進行雕琢。將所有的鋸切面仿照火的流動線進行雕琢，並將根的末端用木銼加工成圓弧狀，用細長金屬棒將嵌在根部洞穴中的小石塊、粗沙粒剔除。然後用木銼將明顯的刀痕等銼平。用粗砂紙打磨後，再用細砂紙打磨。全部造型結束後著色，具體做法是：將國畫色赭色加少許藤黃用水稀釋拌勻，用寬的排筆蘸色周身塗刷3～4遍，乾後用乾布擦除浮粒，使火炬整體顏色統一協調。著色完成後，將火炬烤熱，同時將蠟燭熔化，用油畫筆蘸蠟周身塗刷，然後用電吹風將蠟吹勻，同時讓蠟進入木質部。最後用竹刷反覆揩擦，再用乾布擦除浮蠟，並用綢布反覆多次拉擦，直到光亮為止。

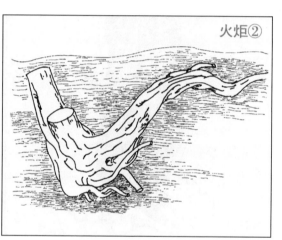

火炬②

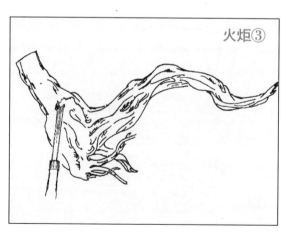

火炬③

④根雕火炬成品圖。

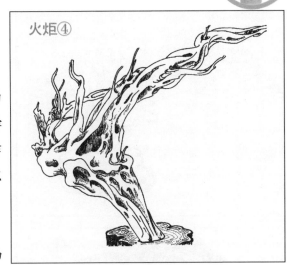

火炬④

4. 其他

①這是用樹瘤特有的形狀來表現原子彈爆炸瞬間的景觀。因原子彈爆炸的煙雲多為弧線狀，所以配座要表現一種力度感，才能更好地烘托主題。

②這是用根木製作而成的珊瑚成品圖。一些萌生力強、生長旺盛的樹木，由於遭到人為砍伐，年復一年，枝條密生。砍過的截面隨萌生新枝的不斷生長，慢慢又癒合起來並產生凹陷，若干年後，變得奇異而怪拙。作者將其與珊瑚聯繫在一起，使主題表現得恰到好處。在形象塑造方面緊緊抓住珊瑚的形狀特徵去雕琢，剪枝時要長短有別，參差不齊，才顯得自然。其截口平面製成圓弧狀。

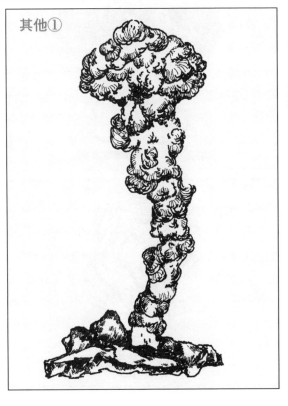

其他①

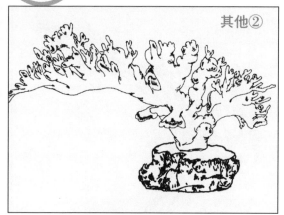

其他②

其他③

其他④

③這是用根塊製作而成的松柏成品圖。一些樹木在石縫中間時，其根受到擠壓和限制，常常生得奇特怪異不同一般。這類根材的利用關鍵在於發現和挖掘與其類似的東西。如圖是一株完整的樹木造型，被石擠壓部分的片狀根體，往往有奇異的斑點或紋理，可以看做是樹的冠，而將受擠壓的外緣長成的包邊看成是樹的幹。這些發現往往無需動一刀，就可成為難得的佳作。

④一些根木在生長過程中，由於種種因素的影響而成為人們難於創造出來的形象。這種形象往往充滿和潛藏著某種耐人尋味的奇特的抽象美。在製作過程中無需被像什麼、似什麼的問題所困惑。此圖為一件抽象根雕藝術作

品。其配座選用粗糙疙瘩狀根塊以襯托出主體形象的柔美。

⑤這是利用根木在自然生長過程中所形成奇異的形態，製作而成的根雕藝術作品。

其他⑤

（四）牆　飾

1.門飾

對某一局部環境進行根雕藝術裝飾，可以營造出古拙雅致的氛圍。如在窗的周圍進行根雕藝術裝飾，或將餐廳、會客室等室內用具用樹根製成，或在牆角用根雕藝術幾架置放一些盆景等，都可使環境顯得古色古香，別有情趣。

具體做法是，先量好尺寸，設計草圖，在加工廠房製作好各種根雕藝術作品，再到現場組裝。在一面牆或一個門的根雕藝

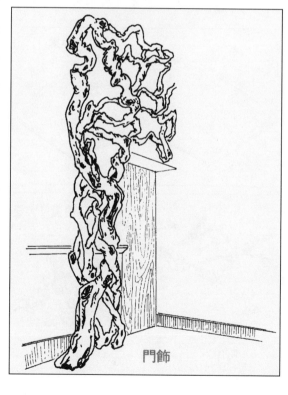

門飾

術裝飾中，要求有一主根最粗最長。總體要求是下粗上細，根與根之間網狀洞穴要忽疏忽密。製作時先確立主根的位置和延伸方向，在拼接中粗根用稍細的根牽拉連接，加固美化。連接的方法還是用電鑽打眼帶膠上楔，然後是雕琢、去皮、粘補、打磨、拋光、著色上漆這幾道工序。群飾時要注意色彩的統一和視覺感觀上的輕重比例。其根線組織根據需要，網狀型、纏繞型、水紋型都可以選擇。

2. 根畫

①-1. 根畫是以樹根為材料，經過人的加工表現自然景物。由於根畫常用來裝飾牆壁，其材料一般應呈扁平狀，不宜過大，特徵比較明顯。大件根畫可直接掛在牆壁上。小件一般可製作成各種形式的木框，如扇形、橢圓形、圓形、長方形、方形、條形都可以。

根畫①-1

①-2. 先組織好畫面所需要的材料。這些原材料需要經過浸泡、蒸煮、去汁、去皮處理，置陰涼處乾後待用。將所選材料置放在扇形畫面內，反覆觀察

根畫①-2

調整直到滿意為止。材料
確定後在未裝之前進行必
要的雕刻、打磨。大件安
裝時用小鑽頭鑽眼上楔固
定，不便鑽眼的可用立時
得膠黏合。安裝結束後用
拋光粉加聚酯膠調成泥
狀，對縫隙和拼接處進行
粘補。乾後對拼接處和一
些不自然處進行精細雕
刻，以求自然、美觀，最
後著色上漆。

　①-3.成品圖。

　②這是用樹根拼出的
日出圖。先製作好木框，
並用根塊包邊。選一扁圓
狀根作太陽，並將粗細長
短根去皮後備用。組合編
排時下部根稍粗而長，接
近太陽處的根漸細而短，
且漸密。

　③這是用樹的斜切面
製作的山水圖。這種方法
主要是利用樹木粗糙的皮
和木質部的年輪、紋理來

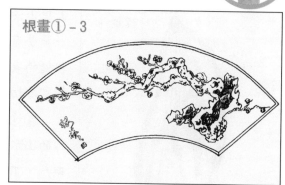

根畫④

表現山景。所有材料選擇上要講究，一是要有漂亮美觀的木紋，二是要有粗糙的表皮，三是在鋸切時要根據構圖需要切割，有時要切得特別斜。

④這是用縱向帶皮切割的樹幹製作的山水畫。根材用老的刺槐樹最為理想，不僅木紋美麗而且樹皮也很粗糙。將較粗的刺槐樹幹縱向帶皮斜切，切後陰乾，同時進行藥物消毒。刺槐最易生蛀心蟲，但為了保護邊皮不能浸泡和蒸煮。製畫的方法主要是利用木紋用國畫色稍加渲染後，用烙鐵烙燙。

3. 根書

根書是將根雕藝術與書法藝術融為一體的一種藝術表現形式，既能表現書法藝術的美又不失根的自然美。根的扭轉、彎曲、疙瘩、枯穴、爛木紋理給書法藝術增添了無窮的韻味，而這恰恰是很多書法藝術家夢寐以求難以達到的境界。書法的本身就是一種抽象的藝術，它是從象形文字演變而來的。在根雕藝術製作中，若能把握和遵循書法的藝術創作規律，巧妙地、合理地、嚴格地挑選根材，進行組合，創作根雕藝術書法也並不難。若要創作高品質的根雕藝術作品，則必須要有良好的書法功底和一定的書法創作水準。根書的原材料本身的不規則性，或多或少地限制了根書的創作形式和字體的選擇。一般情況下，根書創作比較適合於選用

行草、草書或大篆字體。若選擇比較規則的字體，其機械的排列會使根書顯得呆板和毫無生氣。

製作方法：

a. 先將書法用的木框製作好，也可先選好字材，根據材料的大小再製作木框。

b. 將選好的字材進行組合，即「布白」，並注意其章法。好的字必須要有好的結構和章法，否則就不是成功的作品。在選材上要根據字體形式去選擇。草書要選擇一些枯爛的並有明顯紋理的根材，方能得草書的「枯筆」意趣；行書則枯實相間。

c. 材料選取和「布白」完成後，便可去皮、雕琢、打

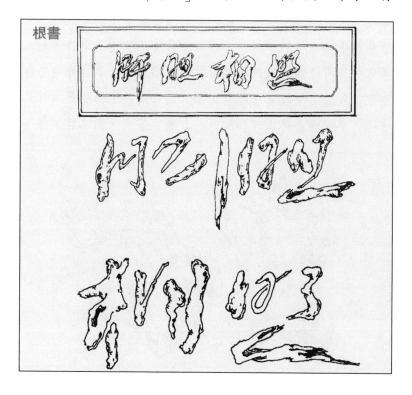

根書

磨。雕琢時要緊緊抓住字的形體，模仿根的自然形態、肌理去創作。雖為人作，宛若天成。

d. 上框拼接黏合。裝框前將根與框的接觸面，放在刨床上推一平面，然後打眼上楔，帶膠拼接。

e. 拼接後再進行粘補和精雕細刻，打磨、拋光。

f. 著色上漆。

為更好地顯現根的形態美、紋理美和結構美，最好用本色或淺色。

4. 壁掛

一些生長在石頭夾層中的根呈扁平狀，姿態各異，有的像花，有的似鳥，有的似獸，有的非常抽象，或柔或剛。在這些扁平而奇特的根材中，往往潛藏著某種美的東西，耐人尋味，具有很強的裝飾性。當然，有些作品必要時亦可雕琢美化，或適當拼接。根雕壁掛加工過程同其他根雕藝術作品一樣，要經過去汁處理和雕琢、打磨、著色、上漆等工序。

壁掛

（五）人 物

1. 彌勒佛

①在彌勒佛這一人物創作中，主要是根據根材的自然形態去塑造人物形象。方法有兩種：一種是順其根材的自然形態進行局部雕刻；一種是充分利用根材本來就具有的抽象的形態，略在局部點化，表現一種抽象的人物造型。在樹種的選擇上，目前選用較多的為龍眼木、荔枝木、香樟、黃楊等，凡木質細膩、緻密、堅實的都可採用。中小型人物根雕一般為單獨根木，大型根雕人物造型則往往採取拼接的方法來完成。圖為千年的樟木大樹根，根據構思先進行鋸截。

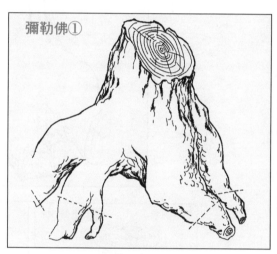

彌勒佛①

②一些根木不夠端正或觸地部分空虛不穩，可對觸地部分進行相應的鋸切。

③在根的上部挖一洞穴。

④選擇優質的、耐雕琢的、好的木材作頭部。

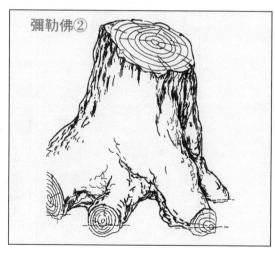

彌勒佛②

⑤將製作好的插接材料插入洞穴，並用木栓加以固定。這種方法使得人物造型更趨於靈活和自由，不受原材料疤節、木質等諸多方面的影響。

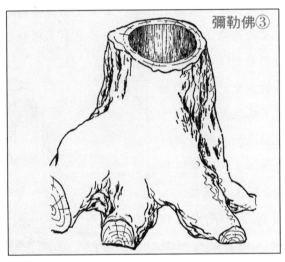

彌勒佛③

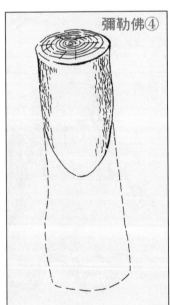

彌勒佛④

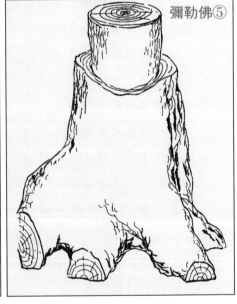

彌勒佛⑤

彌勒佛⑥

⑥用粉筆勾畫出彌勒佛的頭部、胸部、腹部、手、腳的大致位置，然後開始切大面。切面時注意人物結構高點部分的位置及凸出的大致高度。

彌勒佛⑦

⑦切出五官及其他部位的大致位置和形體，切割時要緊緊抓住彌勒佛的特點。彌勒佛面帶微笑，體形肥胖，乳、腹大而圓，耳垂，外輪廓呈弧線狀。另外要注意五官的位置比例。

彌勒佛⑧

⑧切出五官大致位置後的形體側面圖。

彌勒佛⑨

⑨人體各部位大致的形體造型結束後，對五官、頭部、胸部、腹部、手、腳等進行深入細緻的雕琢，尤其對五官更要精雕細刻。眼角、嘴角的雕刻力求精細到位，這些部位最能反映人物的表情。

彌勒佛⑩

⑩側面圖。

⑪ 整體造型基本結束後，再從整體到局部進行認真的審視，對重點強調的地方，進一步精雕細刻，直到滿意為止。全部造型結束後，進行打磨、拋光、著色、上漆。為更好地表現作品的藝術效果，以淺色或本色為好。若插接的頭部根木與身體部位顏色相差過大，可用著色來統一。

彌勒佛⑪

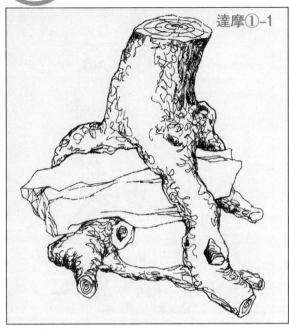

達摩①-1

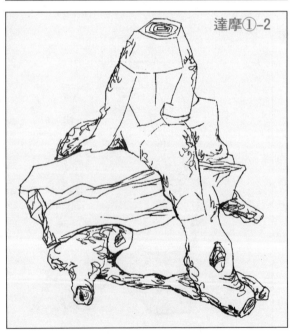

達摩①-2

2.達摩

①-1. 西元 527 年梁大通元年，菩提達摩和尚受梁武帝之邀從西國坐船來到中國，在河南嵩山少林寺，整天面壁而坐，精神集中，成為禪宗祖師。圖為一塊石頭被樹根牢牢地抱在「懷裏」，這塊被抱的石頭自然形狀很美。像這種根附石、根抱石、根夾石等根石一體的形式，可巧妙地利用石塊塑造更加獨特的藝術形象，所以在遇到這種根石一體的材料時切不可盲目敲除石塊。

①-2. 首先構思，表現羅漢坐在石頭上。根據構思用色筆勾勒出人物大致的頭、胸部、胳膊、腿、腳所占位置和形狀，然後沿勾勒線切割大面。

　　①-3. 在切割的塊面上，分別雕琢人物五官、鬍鬚、手臂、下肢、腳等。將多餘的根雕成飄動的衣紋或仿雕成石塊，雕琢時不要切得太深，以免使木裂開。在什麼部位，切多深，正切或斜切和選擇什麼樣的雕刻刀，應靈活運用。雕刻的程式因人而異，一般情況，應從整體到局部，再由局部到整體，往返數次，才能較好地把握整體形象。從雕琢的形體上講，先打粗坯，對人的各部位形體進行定位，再打細坯，即在各個局部的粗坯基礎上進行深層次的切割分配。如頭部的粗坯確定後，再進行眉、眼、臉、鬍鬚、頭頂、嘴等塊面雕刻。在雕琢中要善於把握整體形象，最大限度地保護好原來的自然形態，凡能不雕即達意的地方，儘量不雕或少雕。

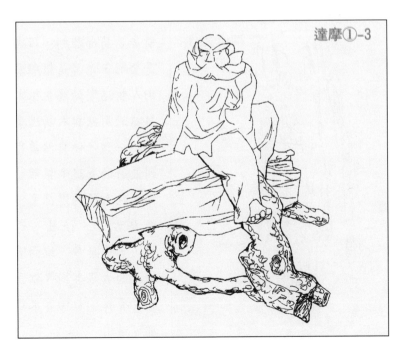

達摩①-3

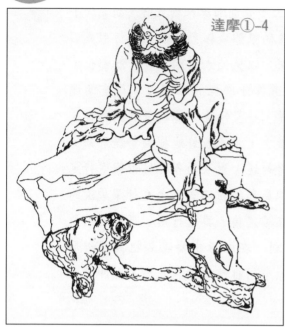

達摩①-4

①-4. 全部造型結束後，進行打磨、拋光、著色、上漆。

②-1. 在根木的人物雕刻中，不僅可利用樹根也可利用木段進行人物雕刻。但所選木段必須要有天然美的紋理或疙瘩等，若僅是平淡無味的木段，則失去根雕藝術趣味。根雕藝術人物造型不同於木雕，前者是局部雕刻，後者是全雕，尤其是根雕藝術人物造型始終把根木自然的形狀與人物造型融為一體，使自然美得到最好的表現。根雕藝術人物木段的選擇盡可能要古老、怪拙、奇特，如疙瘩多、縱向溝槽深的古銀杏樹、紅豆杉、香樟、黃楊等木段都可選用。

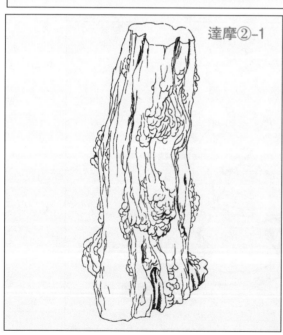

達摩②-1

②-2.將達摩的頭部、腳部的大致形狀即幾何形的大面切割出來，打出粗坯。

②-3.打細坯。即對頭部的五官、毛髮、腳趾、底座等進行雕琢定型。然後逐一精雕細刻直到滿意為止。全部造型結束後，再進行去皮、打磨等工序處理。

②-4.成品圖。

③是另一件利用扭曲的樹幹，在局部雕刻出達摩的頭像，並保留樹皮作為衣飾。

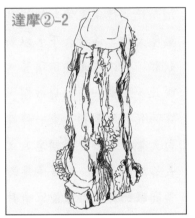

達摩②-2

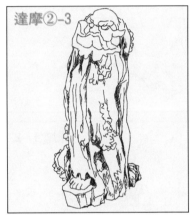

達摩②-3

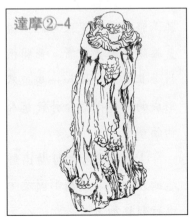

達摩②-4

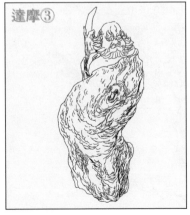

達摩③

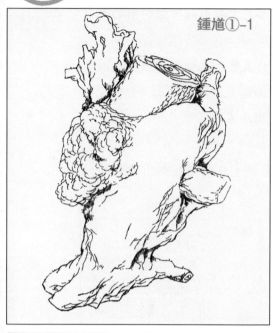

鍾馗①-1

3. 鍾馗

①-1. 唐朝有位秀才，姓鍾名馗，字正南，生得豹頭環眼，鐵面虬鬚，甚是兇惡怕人，進京考取狀元。德宗皇帝以貌取人，一見鍾曰：「此人兇惡異常，如何做得狀元。」鍾在殿上自刎而死。德宗皇帝封鍾馗為驅魔大神，遍行天下，以斬妖邪，並以狀元頭銜殯葬。從此，頭戴一頂軟翅紗帽，穿一領內紅圓衫，束一條犀角大帶，踏一雙歪頭皂靴，長著絡腮鬍子，睜著兩隻燈盞圓眼的鍾馗形象便家喻戶曉了。對鍾馗造型時要把握其兩眼怒睜、兇狠無比、殺氣騰騰的形象特徵。如圖根材，其奇異結構和一些自然形成的瘤塊很適合於鍾馗人物的塑造。

①-2. 用色筆勾勒出鍾馗的頭部及右側扇形圖案，進行粗坯加工。

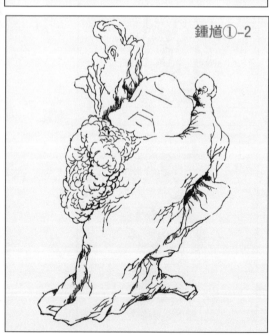

鍾馗①-2

①-3. 大致確定頭部的帽、眉、眼、嘴、鬍鬚的位置和基本形狀。在打細坯時，要緊緊抓住鍾馗的形象特徵，如誇張的眼球又圓又大，高揚的眉、髮、鬍鬚充滿怒氣。細坯打好後進行局部加工，雕刻不能過於機械，刀觸要清晰、準確、有力。

①-4. 成品圖。

②這是用竹根雕出來的鍾馗頭像。根的梢部削除鬚根後的圓形斑點用作帽飾，根鬚向右後側傾斜。下部光滑的竹筒及麻麻點點的帽飾和飛揚的鬍鬚，形成了光滑與粗糙、稀疏與緻密、塊面

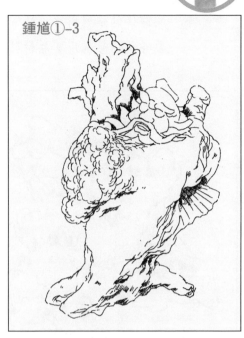
鍾馗①-3

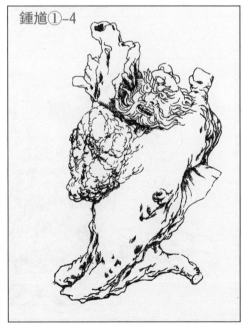
鍾馗①-4

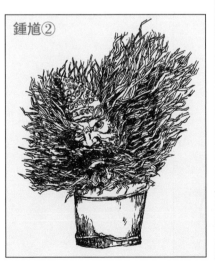
鍾馗②

與線條的強烈對比，異常生動、有趣。所以在竹根雕刻中，要善於巧妙借用其原材料的自然屬性去塑造物像。

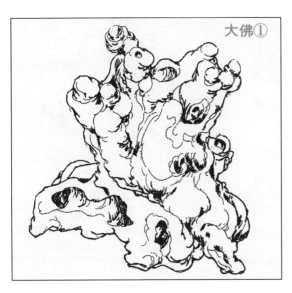

大佛①

4. 大佛

①一尊千年的老樹根，全身為疙瘩狀，凸出的疙瘩包塊彷彿是一個個小人頭，天然有趣。中國民間流傳「五男二女，七子團圓」「多子多福」的說法。此根眾多凸出的疙瘩包塊非常適合表現這一內容，但缺少主體部分，無主次之分，會顯得平淡乏味，所以需要中間「嫁接」一個大佛頭像。

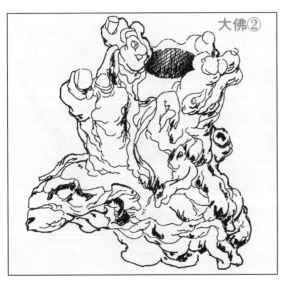

大佛②

②在中間開一洞穴用以裝置頭像。

③選擇易於雕刻的優良木材，將其一端製作成子彈形狀，其大小與所開的洞穴相吻合，然後插入洞穴，在不明顯處上木栓加以固定。

④根據人物造型特徵，打出粗坯，切出大面。

⑤將大佛頭像細坯打出，並對其精雕細刻，主體頭像造型基本完成後，對七個兒童頭像和大佛的手及元寶進行粗坯加工。打坯前要深思熟慮，根據凸出疙瘩的形狀位置合理選擇頭像之

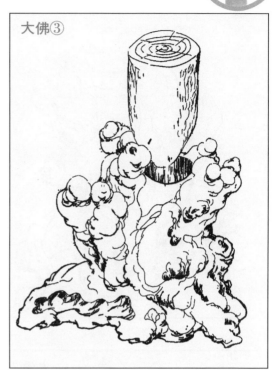

大佛③

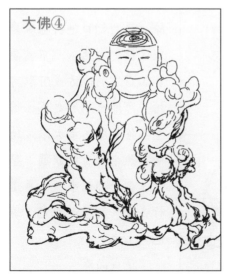

大佛④

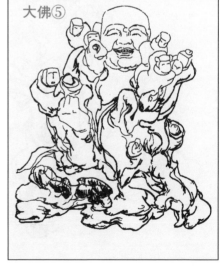

大佛⑤

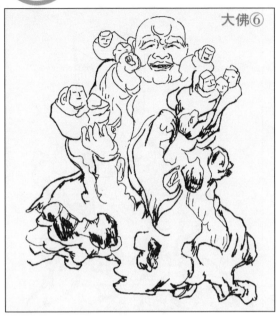

大佛⑥

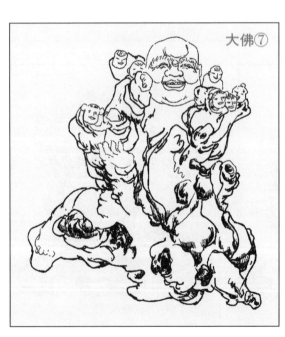

大佛⑦

瘤，並進行簡單的勾畫。兒童頭的仰、側、歪、斜要顧盼有情，彼此呼應，有聚有散，疏密合理。把頑童的天真、浪漫、嬉戲的天性恰到好處地表現出來。

⑥對大佛的五官及手、元寶和兒童的頭部進行細坯加工，然後再精雕細刻每一個頭像的五官、頭髮。人物造型全部結束後，對整體進行調整塑造，一切多餘的、有礙造型美觀的疙瘩包塊都應切除，並對切口進行雕琢處理，使之自然。凡不需要加工處理的地方或可取可捨、可雕可不雕之處，儘量不捨不雕，最大限度地保持原來的自然狀態。整體造型全部結束後，再進行去皮、打磨、拋光、著色、上漆。

⑦成品圖。

5. 觀世音

①-1. 觀世音是佛教的菩薩之一，佛教徒認為是慈悲的化身，救苦救難之神。觀世音手握淨瓶，淨瓶中盛滿甘露，瓶中地插著檉柳枝，象徵著觀世音大慈大悲甘露灑遍人間。選擇易於雕刻且紋理美的木段，用色筆勾畫出大致的輪廓，然後打出頭部的蓮花、臉龐及瓶倒甘露、底座平臺等粗坯。

①-2. 在粗坯的基礎上，對每塊立體圖形進行分解打出細坯，如瓶倒甘露這塊，分解成瓶、手、露、腳及露流淌的紋理。細坯打好後，進入細刻階段，尤其是臉部要輕刀慢進。在人物造型上要把觀世音菩薩普度眾生、慈祥、端莊、美麗、面帶微笑等特徵表現出來。這種局部雕刻形式是將人物的形象潛入木質部，使人物形象半露半藏。這種形式使木段週邊存在的一些自然美的東西得到充分的保存。另外，也無需把人物形象全部雕琢出來，稍加雕琢即可，還增加了作品的含蓄美。

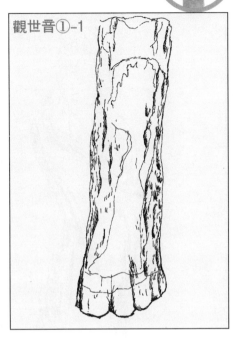

觀世音①-1

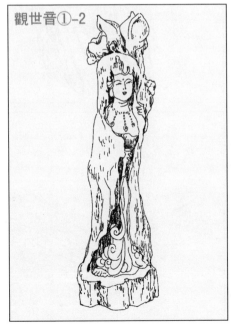

觀世音①-2

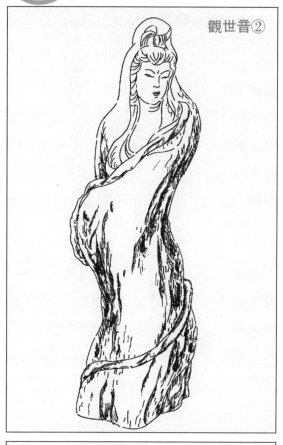

觀世音②

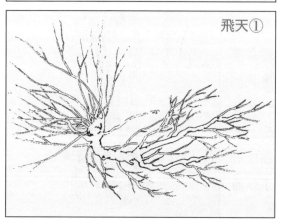

飛天①

②在大自然的樹林中，我們經常能發現藤蔓纏繞著樹木向上攀緣，隨著生長深深地陷入樹幹的木質部。像這些被藤蔓纏繞的樹木適合雕琢，則可取回用之。圖中所示，一古藤纏著木段，作者沒有去皮、去藤，而是完好地保存了它，巧妙地將藤作為領口及衣的紋飾，並依據木段的自然走向，塑造人物的動態，融合了自然美和人工雕琢的美。

6. 飛天

①南方由於石頭多、土質硬，小樹的根系不夠發達；而北方一些砂土地上生長的雜木小樹，根系就特別發達。像圖中這些長形的根可透過人為的彎曲、牽拉、烘烤等多種方法來改變它的形式和走向，並按人的意願重新組

合，利用中國傳統的線條塑造方法表現所構思的形象。

②在敦煌壁畫中，人物多用線條勾勒，飛天人物彷彿在天上飛動，飄逸動人、栩栩如生。此根外形與壁畫中的「飛天」的形象頗為相像，於是確定塑造「飛天」這一形象。構思確定後，剪除用不上的細根、劣根等。剪除時，同部位的兩個根可等其中一根造型完成後再剪除另一根，以便備用。

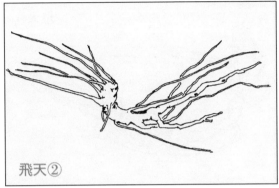

飛天②

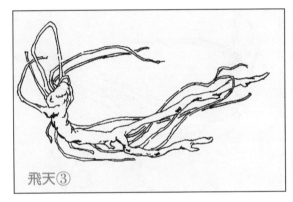

飛天③

③「飛天」的人物造型著重抓住飛動的感覺，所有根向後彎曲。一些彎曲困難的根，可用刀在彎的內側縱向削除一部分。如表現飄帶的抖動等，可在扭動處將根削薄，並進行烘烤，若根過於乾硬可在彎曲前浸泡在溫水中。若一些根需從根基彎曲或根較粗，可用鋼鋸在彎曲內側橫向鋸切，深度切至1/2深即可，彎曲時將立時得膠塗入切口內；也可用金屬絲或棕絲牽拉綁紮，待根材形體基本固定後再拆除。

④對人物的頭、頸、腳進行雕琢處理，若某些部位需要連接，可用膠粘或用手電鑽鑽眼上竹楔固定。造型結束後亦

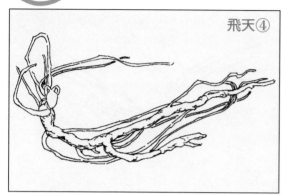

飛天④

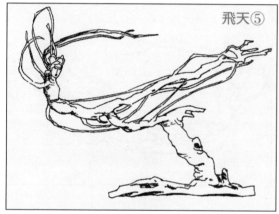

飛天⑤

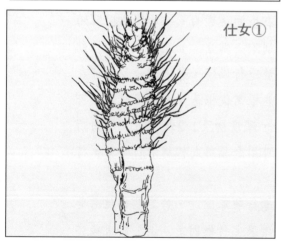

仕女①

可全去皮，亦可腰部以上去皮，下半身表皮不動，似衣裙感。

⑤配座要與主體形成一個整體，要有助於「飛天」的動感表現，使「飛天」下方留有足夠的空間。連接處要自然一體，不留人工痕跡。最後打磨、拋光、著色、燙蠟等。

7. 仕女

①仕女的原材料可選擇樹根、樹段，亦可用竹根。原材料除了要有一定的自然美以外，外形要清瘦，這樣易於塑造仕女的輕盈身姿。竹根材料根部瘦長且自然扭曲、溝槽交織，極富情趣和變化。竹易生蛀心蟲，所以對原材料要進行去汁、消毒處理。

②用刀消除根鬚，但要保護好鬚根的根部斑點，洗刷淨泥土、晾乾。構思時，可依據原材料的形狀、大小、粗細、長短，設計造型方案。若技術熟練亦可用色筆標記或直接打坯雕刻。先打粗坯，將需雕刻的頸部、胸部、腳部及琵琶的基本形狀、方位、大小、厚薄確立下來。

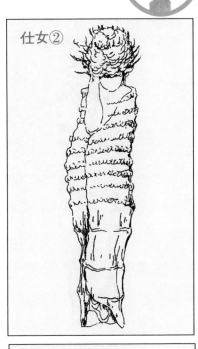

仕女②

③粗坯打好後，進入打細坯階段，對每一局部分解刻畫，如臉部的五官、髮式，腳部的鞋、衣紋等。在細坯的基礎上，再精雕細刻，對每一個局部的具體形象塑造雕刻時要格外慎重。對刀的選擇，用刀的方法、力度，下刀的斜側方向都應恰到好處。一些精微處更應雕刻到位，一絲不苟。藝術形象的塑造，不僅依賴手和手中工具，更重要的是用心，即透過手和工具及材料表現作者的思想。全部造型結束後，進行打磨。由打磨，消除人工雕琢留下的痕跡，使之自然光潔。竹根著色最好以本色或淺色為佳。上植物油或鞋油較為理想，亦可上清漆。因竹吸收力差，著色上漆要淡要薄，多上幾次為好，以免著色、上漆滯重而顯呆板。

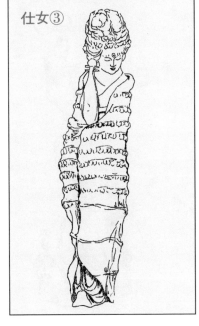

仕女③

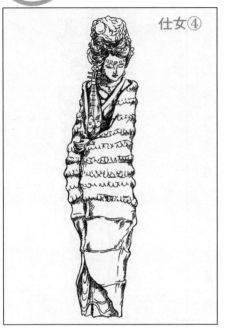

仕女④

④成品圖。

8. 舞女

①此為利用扭曲富有變化的根木製作而成的舞女，下半部肥大的根木作衣裙，一彎一直的稍長的根木作舞女揚起的長袖，中間第一彎巧作舞女的臀部。利用斷截的根梢雕琢成舞女的頭像。

②在根雕藝術人物創作中，一種是在局部非常逼真地雕刻出人的五官或某些重要部位的具體形象，

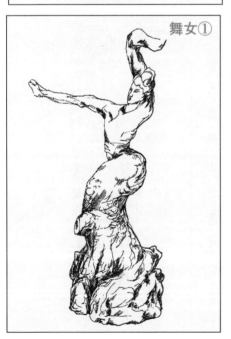

舞女①

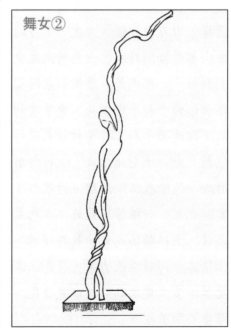

舞女②

而其他部分巧用根木的紋理、疙瘩等去表現，這是局部寫實
的創作形式；另一種是人物整體塑造，對人物的具體形象不
加雕刻，只是外輪廓稍加雕琢或不動一刀，充分利用根材本
來具有的形態去展示人物瞬間的形象。圖為作者利用天然的
藤木稍加鋸截，並對臉部外形粗略雕飾，盡情展示了舞女婀
娜多姿、輕歌曼舞的形象。在中國傳統的造型中最擅長用線
條來塑造物體形象，所以在根雕藝術創作中要善於用神奇的
根的線條表現美、創造美。

③作品用線條表
現少女的輕盈舞姿，
簡潔、流暢，像一首
凝固的音樂。該圖為
一尊充滿現代氣息的
抽象根雕藝術作品。
作者沒有更多地刻畫
人物具體的細部形
象，而是抓住人物外
形特徵，用幾根扭曲
相連的根線塑造人
物。其加工過程同其
他根雕藝術作品一
樣，經過消毒、去
汁、鋸截、雕琢、打
磨、拋光、著色、上
漆處理。

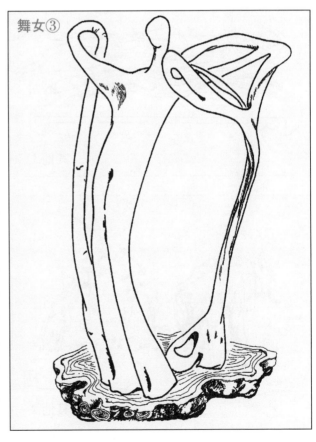

舞女③

9. 其他

①這是一位側臥的女性形象。作者在創作中拋開了人物的具體形象，順其根的自然形態，利用人工的手段對人物進行了大膽的誇張和變形，使作品充滿現代造型藝術的魅力。

②組合式根雕藝術作品因其體量較大，表現的內容豐富，故有著較高的商品價值。此圖作者用扁平的、帶有肌理疙瘩的根作為大地，大地上一農夫頭戴斗笠，右手揮舞著鞭子，左手扶著犁，呵斥著牛，向前緩緩移動。人物造型似像非像、根味十足。作品最大優點是將土地、牛、人、犁、鞭有機地連為一體，恰到好處。在根雕藝術人物創作中，往往將一些單個的根品進行組合，當然這種組合必須有著內在的聯繫。

其他①

其他②

③有很多片狀根木，經浸泡、去皮，刮鏟枯爛的朽木後，其爛面堅硬，縱向的或扭曲的紋理非常美觀。若吸取中國剪紙藝術中的「剪影」方法去製作根雕藝術作品，既形象又不失根的意趣。該作品的作者充分利用了片狀根縱向流動的紋線，在上部對少女的臉和肩以及頭髮等部位稍加雕琢、打磨，展現少女身披輕紗、長髮垂柔、楚楚動人的形象。筆者認為，這種「剪影」式的藝術手法非常適合薄片狀的根木創作。

④一塊整體根木，酷似現代女性人物形象。作者按現代女性人物造型的要求稍加鋸截以後，又對五官略加雕琢，完全保留了根木自然形成的疙瘩瘤塊，使作品既形象生動又蘊藏著根的意趣。在根雕藝術人物造型中，要緊緊抓住根木本身的形象特徵去挖掘、發揮、創造。

　　⑤這件根雕藝術作品，是一件比較寫實且見功底的好作品。作者用了大量的「筆墨」塑造了人物上部形象，下部基本保留和順應了根材本來的自然形態。作者對人物表情、神態的刻畫栩栩如生，不同一般。作者將根部夾持的石塊雕琢成書狀，使人物與石巧妙地融為一體。

　　在根雕藝術人物創作中，要善於捕捉、挖掘根材中不同一般具有鮮明個性的和超凡脫俗的藝術形象。另外對人物塑造的各種技術要能駕輕就熟，且有較高的文化素養，這樣才能眼高、手高，創作出好作品。

其他⑤

　⑥這件作品與前頁圖迥然不同，非常抽象。作者沒有把注意力放在人物形象的塑造上，而是傾注於怎樣讓這種抽象造型中潛藏的某種美的東西得到最大限度的展示，作品幾乎未動一刀。其強勁有力的扭曲，給人一種力量感，蘊藏著男性的陽剛之美。若對這件根雕藝術作品作一些人物形象的刻畫，反而削弱了主題的表現。在根雕藝術創作中要因材施藝、量體裁衣、巧借天然。

其他⑥

國家圖書館出版品預行編目資料

根雕製作技法 ／ 汪傳龍 編著
——初版，——臺北市，品冠，2013〔民102.08〕
面；21公分 ——（休閒生活；6）
ISBN 978－957－468－968－2（平裝；）
1. 木雕
933 102011376

根雕製作技法

編　著／汪傳龍
責任編輯／劉三珊
發 行 人／蔡孟甫
出 版 者／品冠文化出版社
社　　址／台北市北投區（石牌）致遠一路2段12巷1號
電　　話／（02）28233123‧28236031‧28236033
傳　　眞／（02）28272069
郵政劃撥／19346241
網　　址／www.dah-jaan.com.tw
E－mail／service@dah-jaan.com.tw
承 印 者／凌祥彩色印刷股份有限公司
裝　　訂／承安裝訂有限公司
排 版 者／弘益電腦排版有限公司
授 權 者／安徽科學技術出版社
初版1刷／2013年（民102年）8月

定 價／320元